故宫

博物院藏文物珍品全集

故宮博物院藏文物珍品全集

松江繪畫

主編：蕭燕翼

商務印書館

松江繪畫
Paintings of Song Jiang School

故宮博物院藏文物珍品全集
The Complete Collection of Treasures
of the Palace Museum

主　　　編 ……………… 蕭燕翼

副 主 編 ……………… 傅紅展

編　　　委 ……………… 婁　瑋　張　彬　文金祥

攝　　　影 ……………… 劉志崗

出 版 人 ……………… 陳萬雄

編輯顧問 ……………… 吳　空

責任編輯 ……………… 徐昕宇　黃　東

設　　　計 ……………… 張婉儀

出　　　版 ……………… 商務印書館（香港）有限公司
　　　　　　　　　　　香港筲箕灣耀興道 3 號東滙廣場 8 樓
　　　　　　　　　　　http://www.commercialpress.com.hk

發　　　行 ……………… 香港聯合書刊物流有限公司
　　　　　　　　　　　香港新界大埔汀麗路 36 號中華商務印刷大廈 3 字樓

製　　　版 ……………… 深圳中華商務聯合印刷有限公司
　　　　　　　　　　　深圳市龍崗區平湖鎮春湖工業區中華商務印刷大廈

印　　　刷 ……………… 深圳中華商務聯合印刷有限公司
　　　　　　　　　　　深圳市龍崗區平湖鎮春湖工業區中華商務印刷大廈

版　　　次 ……………… 2007 年 11 月第 1 版第 1 次印刷
　　　　　　　　　　　© 2007 商務印書館（香港）有限公司
　　　　　　　　　　　ISBN 978 962 07 5331 2

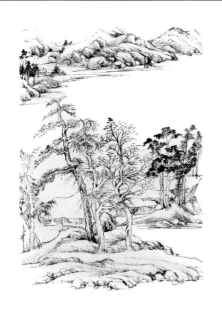

總序

楊新

故宮博物院是在明、清兩代皇宮的基礎上建立起來的國家博物館,位於北京市中心,佔地72萬平方米,收藏文物近百萬件。

公元1406年,明代永樂皇帝朱棣下詔將北平升為北京,翌年即在元代舊宮的基址上,開始大規模營造新的宮殿。公元1420年宮殿落成,稱紫禁城,正式遷都北京。公元1644年,清王朝取代明帝國統治,仍建都北京,居住在紫禁城內。按古老的禮制,紫禁城內分前朝、後寢兩大部分。前朝包括太和、中和、保和三大殿,輔以文華、武英兩殿。後寢包括乾清、交泰、坤寧三宮及東、西六宮等,總稱內廷。明、清兩代,從永樂皇帝朱棣至末代皇帝溥儀,共有24位皇帝及其后妃都居住在這裏。1911年孫中山領導的"辛亥革命",推翻了清王朝統治,結束了兩千餘年的封建帝制。1914年,北洋政府將瀋陽故宮和承德避暑山莊的部分文物移來,在紫禁城內前朝部分成立古物陳列所。1924年,溥儀被逐出內廷,紫禁城後半部分於1925年建成故宮博物院。

歷代以來,皇帝們都自稱為"天子"。"普天之下,莫非王土;率土之濱,莫非王臣"(《詩經·小雅·北山》),他們把全國的土地和人民視作自己的財產。因此在宮廷內,不但匯集了從全國各地進貢來的各種歷史文化藝術精品和奇珍異寶,而且也集中了全國最優秀的藝術家和匠師,創造新的文化藝術品。中間雖屢經改朝換代,宮廷中的收藏損失無法估計,但是,由於中國的國土遼闊,歷史悠久,人民富於創造,文物散而復聚。清代繼承明代宮廷遺產,到乾隆時期,宮廷中收藏之富,超過了以往任何時代。到清代末年,英法聯軍、八國聯軍兩度侵入北京,橫燒劫掠,文物損失散佚殆不少。溥儀居內廷時,以賞賜、送禮等名義將文物盜出宮外,手下人亦效其尤,至1923年中正殿大火,清宮文物再次遭到嚴重損失。儘管如此,清宮的收藏仍然可觀。在故宮博物院籌備建立時,由"辦理清室善後委員會"對其所藏進行了清點,事竣後整理刊印出《故宮物品點查報告》共六編28冊,計有文物

117萬餘件（套）。1947年底，古物陳列所併入故宮博物院，其文物同時亦歸故宮博物院收藏管理。

二次大戰期間，為了保護故宮文物不至遭到日本侵略者的掠奪和戰火的毀滅，故宮博物院從大量的藏品中檢選出器物、書畫、圖書、檔案共計13427箱又64包，分五批運至上海和南京，後又輾轉流散到川、黔各地。抗日戰爭勝利以後，文物復又運回南京。隨着國內政治形勢的變化，在南京的文物又有2972箱於1948年底至1949年被運往台灣，50年代南京文物大部分運返北京，尚有2211箱至今仍存放在故宮博物院於南京建造的庫房中。

中華人民共和國成立以後，故宮博物院的體制有所變化，根據當時上級的有關指令，原宮廷中收藏圖書中的一部分，被調撥到北京圖書館，而檔案文獻，則另成立了"中國第一歷史檔案館"負責收藏保管。

50至60年代，故宮博物院對北京本院的文物重新進行了清理核對，按新的觀念，把過去劃分"器物"和書畫類的才被編入文物的範疇，凡屬於清宮舊藏的，均給予"故"字編號，計有711338件，其中從過去未被登記的"物品"堆中發現1200餘件。作為國家最大博物館，故宮博物院肩負有蒐藏保護流散在社會上珍貴文物的責任。1949年以後，通過收購、調撥、交換和接受捐贈等渠道以豐富館藏。凡屬新入藏的，均給予"新"字編號，截至1994年底，計有222920件。

這近百萬件文物，蘊藏着中華民族文化藝術極其豐富的史料。其遠自原始社會、商、周、秦、漢，經魏、晉、南北朝、隋、唐，歷五代兩宋、元、明，而至於清代和近世。歷朝歷代，均有佳品，從未有間斷。其文物品類，一應俱有，有青銅、玉器、陶瓷、碑刻造像、法書名畫、印璽、漆器、琺瑯、絲織刺繡、竹木牙骨雕刻、金銀器皿、文房珍玩、鐘錶、珠翠首飾、家具以及其他歷史文物等等。每一品種，又自成歷史系列。可以說這是一座巨大的東方文化藝術寶庫，不但集中反映了中華民族數千年文化藝術的歷史發展，凝聚着中國人民巨大的精神力量，同時它也是人類文明進步不可缺少的組成元素。

開發這座寶庫，弘揚民族文化傳統，為社會提供了解和研究這一傳統的可信史料，是故宮博物院的重要任務之一。過去我院曾經通過編輯出版各種圖書、畫冊、刊物，為提供這方面資料作了不少工作，在社會上產生了廣泛的影響，對於推動各科學術的深入研究起到了良好的作用。但是，一種全面而系統地介紹故宮文物以一窺全豹的出版物，由於種種原因，尚未來得及進行。今天，隨着社會的物質生活的提高，和中外文化交流的頻繁往來，無論是中國還

是西方，人們越來越多地注意到故宮。學者專家們，無論是專門研究中國的文化歷史，還是從事於東、西方文化的對比研究，也都希望從故宮的藏品中發掘資料，以探索人類文明發展的奧秘。因此，我們決定與香港商務印書館共同努力，合作出版一套全面系統地反映故宮文物收藏的大型圖冊。

要想無一遺漏將近百萬件文物全都出版，我想在近數十年內是不可能的。因此我們在考慮到社會需要的同時，不能不採取精選的辦法，百裏挑一，將那些最具典型和代表性的文物集中起來，約有一萬二千餘件，分成六十卷出版，故名《故宮博物院藏文物珍品全集》。這需要八至十年時間才能完成，可以說是一項跨世紀的工程。六十卷的體例，我們採取按文物分類的方法進行編排，但是不囿於這一方法。例如其中一些與宮廷歷史、典章制度及日常生活有直接關係的文物，則採用特定主題的編輯方法。這部分是最具有宮廷特色的文物，以往常被人們所忽視，而在學術研究深入發展的今天，卻越來越顯示出其重要歷史價值。另外，對某一類數量較多的文物，例如繪畫和陶瓷，則採用每一卷或幾卷具有相對獨立和完整的編排方法，以便於讀者的需要和選購。

如此浩大的工程，其任務是艱巨的。為此我們動員了全院的文物研究者一道工作。由院內老一輩專家和聘請院外若干著名學者為顧問作指導，使這套大型圖冊的科學性、資料性和觀賞性相結合得盡可能地完善完美。但是，由於我們的力量有限，主要任務由中、青年人承擔，其中的錯誤和不足在所難免，因此當我們剛剛開始進行這一工作時，誠懇地希望得到各方面的批評指正和建設性意見，使以後的各卷，能達到更理想之目的。

感謝香港商務印書館的忠誠合作！感謝所有支持和鼓勵我們進行這一事業的人們！

1995年8月30日於燈下

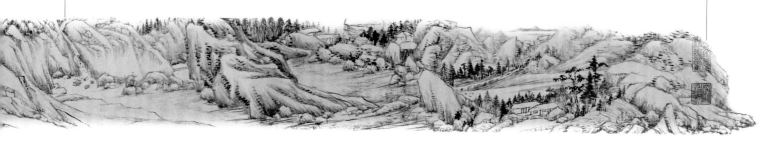

目錄

文物目錄

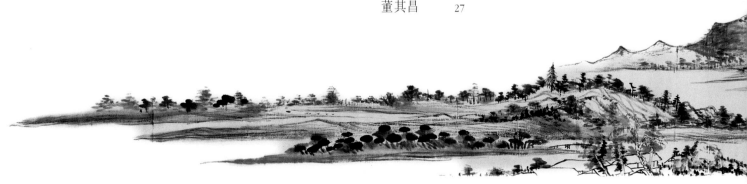

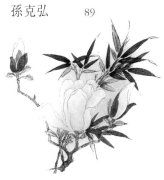

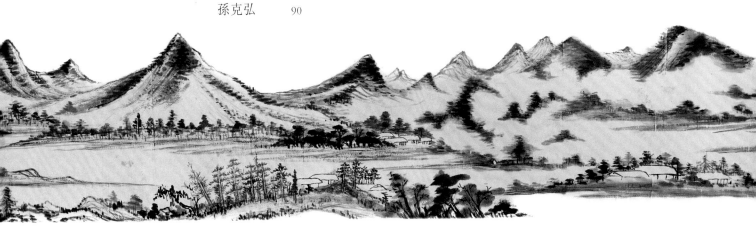

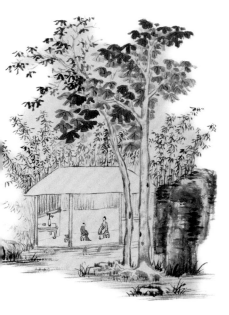

<div style="text-align:right">

九峰三泖間的筆墨逸趣

導言

蕭燕翼

</div>

松江繪畫是指明代後期出生於松江地區（今屬上海）或曾較長時間活動於該地的畫家所創作的繪畫，是繼明代吳門繪畫之後的又一畫壇主流。其畫家主要包括董其昌、顧正誼、孫克弘、宋旭、李流芳、趙左、沈士充等。其中尤以董其昌的影響最著。

清初以來，由於文人繪畫的發展以及康熙皇帝對董其昌書畫的偏愛、提倡，使得董氏書畫對後世產生了巨大影響。以其為代表的松江諸家的畫作，成為朝野間搜訪、收藏的對象，並構成了清宮書畫收藏的重點之一。正因如此，松江繪畫也成為北京故宮博物院收藏、研究的重點，且成績斐然。簡單說來，一是董其昌書畫的收藏多且精，位居各公私所藏的前列。二是松江諸家作品收藏之全，海內外難有比肩者。三是對松江繪畫的研究，特別是涉及到關於董其昌代筆書畫的考證，成為故宮博物院古書畫鑒定研究的長項之一。正因有了如此堅實的基礎，本卷才得以首次系統而完整地介紹、展示故宮藏松江繪畫的風采。

本卷總計收入松江諸家畫作106件。其中以董其昌繪畫為重點，所收24件或精品或為有重要研究價值的作品。此外，為盡可能全面地反映松江繪畫，除選取主要畫家的精要作品外，還根據鑒考董其昌書畫代筆的成果，收錄一些極罕見的代筆者的存世作品。編選作品的序列，也是以董其昌的繪畫為重點，以創作時間先後而依次排列。其他各家的作品，大體亦是以創作時間為序，未署年款者則置後排列。

一、松江繪畫崛起的淵源

松江繪畫的崛起是明代後期畫壇上最重要的歷史事件，是與繪畫歷史的變遷以及松江的地理

環境、經濟發展、人文景觀、松江諸家較為一致的藝術宗尚和豐富的藝術表現等因素密不可分的。

首先來說，曾經盛極一時的吳門繪畫的衰落對松江繪畫崛起產生了重要影響。董其昌曾指出："吳中自陸叔平（治）後，畫道衰落"。[1] 華亭人范允臨則進一步揭出吳門繪畫後學"惟知有一衡山（文徵明），少少彷彿摹擬，僅得其形似皮膚，而曾不得其神理，曰：'吾學衡山耳'。殊不知衡山皆取法宋元諸公，各得其神髓，故能獨擅一代，可垂不朽"。[2] 此外，相當多的吳門後學靠作畫謀生，並以偽作沈周、文徵明及宋元古畫賺錢。"惟塗抹一山一水，一草一木，即懸於市中，以易斗米"。在這種情況下，吳門繪畫的衰落就是自然而然的了。范允臨在論文徵明藝術上所以成功原因的同時，實際上也道出了松江諸畫家得以崛起的藝術宗尚，即避免轉承相師，而要重新恢復古代藝術傳統在繪畫創作中的作用。正如其所言："此意惟雲間諸公知之，故文度（趙左）、玄宰（董其昌）、文慶（顧善有）諸公能力追古人，各自成家。"[3] 由此可知，吳門繪畫的衰落給松江繪畫帶來了正、反兩方面的啟示作用。

其次，吳門衰落之後，畫壇重心轉向松江一地，是與松江地區的地理、經濟、歷史人文等因素密切相關的。松江一地元代設府，明代相襲，下轄華亭、上海、青浦三縣，華亭為首邑。吳淞江流經松江北境，上承太湖、淀山湖諸水，境內有圓泖、太泖、長泖三湖泊，合稱"三泖"。又有鳳凰山、佘山、昆山等九山，合稱"九峰"。形成"九峰三泖"的名勝之地，為水墨山水的藝術創作提供了天然的粉本。早在西晉時，這裏曾湧現出在文學史上並稱"二陸"的陸機、陸雲兄弟。元代，趙孟頫於此地多有活動。文學家、書法家楊維楨自杭州移居松江，使這裏更成為一批文人的聚會之所。其他如黃公望、倪瓚等亦曾流寓此地。何良俊《四友齋叢記》云："吾松文物之盛，亦有自也。蓋由蘇州為張士誠所據，浙西諸郡皆為戰場，而吾松稍僻，峰泖之間以及海上皆可避兵，故四方名流薈萃於此，熏陶漸染之功為最也"。[4] 至明初，松江一地又產生了"台閣體"書法的代表者沈度、沈粲兄弟及擅長草書的張弼、張駿，書法史中並稱為"二沈"、"二張"，可見元明之際松江地區人文之繁盛。

元末明初，由於松江地僻，沒有遭受更多的兵亂之災，加之該地盛產棉花，隨着明中期城市經濟的發達，松江也日漸成為商業、手工業的匯集地，有"衣被天下"之稱。經濟的發展，對文化的繁榮起到了積極的促進作用，使得原本已是人文薈萃之地的松

江再度成為文學家、藝術家的活躍之所。在松江諸畫家中，年齡稍長的顧正誼、莫是龍、孫克弘三人都出身於華亭的顯赫家族。董其昌以布衣而黃甲傳臚，很快成為當地的暴發戶。可以說，富庶的家族背景，對松江繪畫第一代畫家的形成具有重要作用。此外，松江畫家中還包括一些活躍於該地的外籍畫家，如與董其昌並為"畫中九友"的李流芳，僑居松江鄰境的嘉定。再如宋旭，本為嘉興人，後居松江。在這些人的周圍，逐漸聚集了一批批的松江畫壇後學，著名者有趙左、沈士充、僧常瑩、陳廉等，形成了明末畫壇上最重要的畫家羣體，進而成為畫史上重要的一派——松江繪畫。

二、松江繪畫諸派別的名實

松江繪畫本指出生或活動於該地的一批畫家創作的繪畫，但這些畫家在繪畫史籍中又被分割為松江派、華亭派、蘇松派和雲間派。如何看待這些派別的稱謂，對梳理松江繪畫的藝術淵源和不同藝術表現有着提綱挈領的作用。

松江派一詞，始出現於蘇州、松江兩地畫家的互相指責中。華亭人范允臨言："……蘇人不曾見古人面目，而但見玄宰先生之畫，遂以為松江之派，真可嘆可哀耳"。"嗟乎！松江何派？惟吳人乃有派耳"。[5] 顯然"松江派"、"吳門畫派"在當時並非讚譽，而是對一種創作習氣的貶稱。前文所引源於《吳越所見書畫錄》著錄的《沈子居山水長卷》的范氏長跋。沈士充（子居）該卷創作於崇禎元年（1628），其時董其昌早負盛名，趙左，沈士充諸人也處於藝術創作活動的鼎盛時期，可見，所謂的"松江派"是指董其昌及後起的趙、沈等松江畫家。就在這一時期，揚州人唐志契著《繪事微言》，站在局外人角度指出了"蘇州畫論理，松江畫論筆"的畫風區別。在論述各自利弊後又指出："凡文人學畫山水，易入松江派頭，到底不能入畫家三昧"。但無論當時人的褒貶，松江派的概念終被固定下來了。至清代雍乾之際張庚的《圖畫精意識》中講到："松江派國朝始有，蓋沿董文敏、趙文度暈濕之習，漸即於纖、軟、甜、賴矣。"這裏開脫了董其昌、趙左，而指松江後學，但仍是帶貶意的。可以看出，在相當長的一段時間內，"松江派"的含義是不夠清晰的，所謂"松江繪畫"，也只是為區別於吳門繪畫，而模糊地泛指董其昌、趙左等松江畫家的繪畫，遠不能包容松江繪畫的豐富蘊涵。

華亭派一詞，最早見於明末《畫史繪要》的記載："顧正誼……山水宗王叔明，畫山多作方頂，層巒疊嶂，少著林樹，自然深秀，是為華亭派。"稍後的《明畫錄》又論："顧正誼……畫山水初學馬文璧，出入元季大家，無不酷似，而於子久尤為得力，與宋旭、孫克弘友善，

窮探旨趣，遂成華亭一派。"這是專指顧正誼為華亭派，而泛論者則如謝肇淛《五雜俎》一書記載："雲間侯懋功、莫廷韓步趨大痴，色相未化，顧仲方舍人、董玄宰太史源流皆出於此……故近日畫家衣缽遂落華亭矣。"今細觀之，說"落華亭"是客觀情況如此，而專指顧正誼為華亭派卻是言過其實了。

蘇松派一詞，首見《圖繪寶鑒繼纂》的記載："趙左……善山水，筆墨秀雅，煙雲生動，烘染得法，設色韻致……吳下蘇松一派及其首創門庭也"。據畫史記，趙左師從嘉興石門人宋旭，又與顧正誼、董其昌、孫克弘、陳繼儒等人關係密切。而宋旭善山水畫，初師沈周，本為吳門繪畫中人，後移居松江。以這樣的關係，趙左得蘇、松兩地繪畫之傳，創造出一種用筆鬆秀，烘染得法的繪畫風貌。松江繪畫的後進，如沈士充、僧常瑩、陳廉、葉有年等都曾師從趙左，畫法、畫風確有相類處，所以，稱趙左開蘇松一派是有道理的。

雲間派一詞，據清中期人秦祖永《桐蔭論畫》記載："子居（沈士充），華亭人，畫本趙文度（左），為雲間派"。但明末姜紹書《無聲詩史》則記："沈士充……寫山水丘壑蒨蔥，皴染淹潤，雲間畫派，子居得其正傳"。同書又記"若竹嶼（吳振）者，可謂接雲間之正派者也"。由此可見，雲間派的原指大略如松江派、華亭派，也屬松江繪畫，更具體的說，則是指趙左蘇松派一系畫法。大概又因為沈士充師趙左，兼師宋懋晉，又是宋旭的再傳弟子，在松江繪畫後進者中最為著名，所以至清中期就專指雲間派為沈士充了。除沈氏之外，雲間派較為著名的後學者還有葉有年、蔣藹等人。

畫史所記載的松江繪畫諸派，較上面的介紹複雜，但主旨亦大略如此。如果綜合畫史中關於松江派、華亭派、蘇松派的不同劃分、評述，不難看出這些分派主要包括董其昌、顧正誼、莫是龍、趙左、沈士充等人，而不去計較孫克弘、宋旭、陳繼儒等畫家。究其原因，或可從當時社會政治風氣以及畫派對立的背景中看出端倪。

明代後期，政局紛亂，政治領域的"黨爭"極為嚴重，這一現象對畫壇出現派別之爭產生了直接影響。文人結社雖非始於明代，且歷朝歷代皆不在少數，然發展至明代中後期則異常普遍，其性質也發生了變化。歷史上著名的東林黨、復社早已偏離了"君子不黨"的古訓，愈來愈成為帶有濃厚政治色彩的社黨。天啟年間，宦官魏忠賢勾結權貴、拉攏文人政客、豢養爪牙，形成權傾一時的閹黨，排斥打擊反對自

己的力量，進一步導致黨爭愈演愈烈，社黨之爭、社黨與閹黨之爭，成為明代後期社會政治的焦點。受此影響，畫壇上諸家也相互抵牾，並開始直接以"派"來相互攻擊。在畫史上，自古即有不同藝術流派，但從來都稱"家"、稱"體"，稱"派"則從此時始。由此可知，松江諸派多是與他派對比而得名。後來的畫史研究也多以此來界定當時畫家，以至於當時"無門無派"的畫家如孫克弘、宋旭等，雖藝術宗尚與松江諸派相類，甚至對松江的一些畫家產生過極大影響，但因為不在史稱松江諸派的範圍之內，於是其畫史地位便難免被輕視。

以松江繪畫的早期代表人物孫克弘為例，他出身華亭世家，是一位藝術才能全面的人物。從本卷所收《文窗清供圖卷》（圖30）來看，陳繼儒對其"竹仿文湖州（同）、蘭仿鄭思肖，時寫人物兼帶梁楷，寫石兼帶米芾，寫水兼帶馬遠，縱橫點綴，皆有根據"。[6]的評價，並非虛譽。此外，從《玉堂芝蘭圖軸》（圖31）、《耄耋圖軸》（圖32）等畫作來看，他還擅長花鳥走獸等題材，且其繪畫也決不僅僅是"縱橫點綴"，而是頗有行家裏手的功力。無論從哪個角度看，孫克弘都是松江繪畫中的重要人物，卻因"無門無派"而被畫史著作輕忽，少有專門研究者。再如僑居松江的宋旭，他培養了趙左、宋懋晉，甚至還有沈士充等再傳弟子。《無聲詩史》記有趙左一則畫山水論"得勢"的畫論，對照宋旭的《萬山秋色圖軸》（圖48）等畫作，不難體會到"得勢"論的淵源所在。唐志契說："蘇州畫論理，松江畫論筆"。趙左的"得勢"論顯然屬畫理範疇。這種畫理指的是"法家準繩"，而宋旭的繪畫正是這種"法家"。但與孫克弘相仿，他同樣被畫史輕忽了在松江繪畫中的作用和地位。由此可知，即便從藝術宗尚來劃分，本卷所介紹的松江繪畫，也非史稱的"松江諸派"所能涵蓋。正因如此，為反映松江繪畫的總體特點、衍生流變，本卷在概念的內涵上要寬泛許多，收錄畫作的範圍也更廣泛。

以本卷所介紹松江繪畫諸家來看，作為第一代松江畫家的董其昌、顧正誼、莫是龍三人，大體藝術宗尚相同，皆注重師法元代黃公望、王蒙等人畫法。雖然孫克弘、宋旭的繪畫成就事實上要超過顧、莫二人，並同屬第一代松江畫家，但終因藝術表現的宗尚不同而被排斥在諸家之外了。至於陳繼儒，則只能畫些逸筆草草的墨筆梅花，如《梅花詩畫圖冊》（圖44），每開皆繪老梅一支，梅花老幹枝芽，骨瘦花稀。間或穿插竹石等，並書賦梅花詩。代表了陳氏畫梅的典型風貌。至於《山川出雲圖卷》（圖42）等作品，有學者認為多是他人代筆，為方便時人鑒考，本卷亦作了收錄，此處不再贅述。繼董、顧、莫、孫、宋而後的趙左、沈士充等

畫家，方是真正地體現了"松江派頭"。從趙左的《溪山無盡圖卷》（圖68）、《秋山無盡圖卷》（圖69）、沈士充《桃源圖卷》（圖77）、吳振《匡廬秋瀑圖軸》（圖88）、僧常瑩《山水圖卷》（圖89）、陳廉《山水圖卷》（圖94）等松江第二、三代畫家的這些代表作品看，普遍具有"筆墨秀雅、煙雲生動、烘染得法、設色韻致"的特點，松江"九峰三泖"自然景致對創作的影響也日漸彰顯。其中趙左繪畫脫穎而出，更是受到了前輩畫家的推讚，陳繼儒甚至將他比肩董其昌，稱為"雲間雙玉筍"。後來的常瑩、陳廉的作品與趙左繪畫風格更為接近，而沈士充的作品，如《寒塘漁艇圖軸》（圖80）、《寒林浮靄圖軸》（圖81）則顯示出其繪畫的獨創性，筆法略顯破碎。正因如此，他才被後人從蘇松派分離出來，另屬雲間派。

至於李流芳，則情況特殊，畫史通常不將他列入松江繪畫諸家之中。其繪畫如《山水圖冊》（圖59）、《檀園墨戲圖軸》（圖64），顯示他主要師法元代黃公望、吳鎮諸人，與董其昌和蘇松派畫法距離較遠，而筆墨爽朗的特點與客居嘉定的程嘉燧更為接近，以至於李、程二人曾齊名一時。之所以將李流芳收入本卷，不僅因為他曾客居松江，更重要是因為他是董其昌的代筆人之一。綜合後人考證，可知為董氏代筆作畫者有趙左、沈士充、吳振、常瑩、葉有年、趙洞、楊繼鵬、王鑒、李流芳等九人。其中，前七人為松江畫家，與董氏同鄉，又多直接、間接地受過董其昌的教誨、提攜。王鑒、李流芳則與董氏亦師亦友，又均為"畫中九友"中人，偶或代筆也在所難免。為全面地表現這一特殊而複雜的畫史現象，除王鑒的畫作已收入本全集《四王吳惲繪畫》一卷外，其他八人則盡收本卷中。細觀可發現，諸代筆人的繪畫其實與董氏繪畫都不盡相類，經常為董氏代筆的趙左、沈士充因本款作品存世尚豐，又有較鮮明的個性特點，故較易分辨。王鑒、李流芳則大約是偶或為之，人多不曉，往往被人忽略。此外，葉有年、楊繼鵬、趙洞等人，傳世畫作極少，甚至大多不知其畫貌如何，也就不好分辨。因此楊繼鵬《仿倪瓚山水圖頁》（圖92）雖只一頁山水畫，本卷仍將其收入。從此畫多用皴擦筆法、筆墨鬆散的特點中，當可發現他為董其昌代筆的痕跡。

三、松江大家董其昌

松江諸家中以董其昌最為著名，他的繪畫對明末清初繪畫發展產生了重要影響。了解董其昌

的繪畫不但可對松江繪畫有更為深入的認識，也有助於了解後世的繪畫源流，故本文對董其昌作一詳細介紹。本卷收董其昌作品24件，均是其五十歲後創作的，絕大多數為傳世珍品。這些作品對研究董氏的畫學歷程、藝術宗尚、風格特點及其繪畫創作觀、繪畫史觀，有着不可或缺的價值。

（一）董氏的畫學經歷

董其昌（1555—1636），字玄宰，號思白、香光居士，松江華亭人。萬曆十七年（1589）科考高中二甲第一名，後官至南京禮部尚書。工詩文書畫，倡“南北宗”繪畫理論，繪畫初學黃公望，後集取宋元諸家畫法之精華，創為秀拙自然的藝術風格，對明末以後山水畫的發展影響極大。是中國文人畫的代表性畫家，在畫史上有着舉足輕重的地位。

董其昌的畫學經歷大體可以五十歲為界，分為前、後兩個階段。“予學畫自丁丑（1577）四月朔日，館於陸宗伯文定公之家，偶一為之”。[7] “余少學子久山水，中去而為宋人畫，今間一仿子久，亦差近之……五十後大成”。[8] 這是前一階段的始末及師學內容。這一時期，他不僅臨學，還收藏、觀摹了一批宋元名畫，因之提出了著名的“南北宗論”。以禪分南北宗，類比唐王維，五代董源（北苑），元代黃公望、吳鎮、倪瓚、王蒙等人為畫之南宗；唐李思訓、李昭道，宋馬遠、夏圭等人為北宗，並以北宗畫為“非吾曹所當學也”。此論一出，影響極大。在五十七歲那年（1611），董氏曾自題：“巨然學北苑，黃子久學北苑，倪迂學北苑，元章學北苑，一北苑耳，而各不相似。使俗人為之，與臨本同，若之何能傳世也？”[9] 此題顯示了畫家後一階段的畫學宗尚，即欲超越古人，自我成家。也就是從這時起，他的畫作大量湧出，且頗多精品。在這跨度頗長的後一階段中，也包括其晚年追求“拙趣”、“真意”畫格的變化，但總體上還是自我確立中的變化。

（二）董其昌繪畫的藝術特色

董氏嘗論畫：“古人運大軸只三、四大分合，所以成章”。又言：“士人作畫，當以草隸奇字之法為之。樹如屈鐵，山如畫沙，絕去甜俗蹊徑，乃為士氣。不爾，縱儼然及格，已落畫師魔界，不復可求藥矣。”[10] 合二則畫論觀之，董其昌的繪畫並不注重構圖章法的繁複和摹擬自然景物的準確，他強調的是筆墨運用的變化和相對獨立的藝術表現。當然，他也有着“以古人為師已是上乘，進此當以天地為師”的見解，但從本卷所收《洞庭空闊圖卷》（圖5）、《延陵村圖軸》（圖12）看，雖然都是畫家遊歷後的作品，也很難看作是實景的“寫生”。

《集古樹石圖卷》(圖23)是畫家的稿本之作,陳繼儒題説"每作大幅出摹之",這就表現出董氏繪畫創作並不注重取材於古人和自然景物,而強調筆墨的營求與表現,以此來別構畫之境界。這些,對認識董氏繪畫是至關重要的。

董氏的繪畫作品皆是山水,除卻採用某古人繪畫的典型圖式、畫法特點外,又可區分為以表現筆法為主、表現墨法為主、設色山水三類作品。表現筆法為主的作品,如《高逸圖軸》(圖7)、《贈稼軒山水圖軸》(圖15)、《關山雪霽圖卷》(圖18)等,大多師法黃公望、倪瓚。筆法清晰,很少用單一的、直率的線條來勾畫物像輪廓,而多用乾淡毛澀的筆觸似皴似擦地進行勾畫。此即所謂"如屈鐵"、"如畫沙"的草隸奇字之法,所謂"下筆便有凹凸之形"。唐代張懷瓘論書法的筆法是"囊括萬殊,裁成一相"[11],董氏的繪畫用筆也就是以"凹凸之形"來顯現其豐富內涵。表現墨法為主的作品,如《洞庭空闊圖卷》(圖5),以及諸多"山水圖冊"中仿米家雲山、仿高克恭、仿吳鎮一類的圖頁。墨色層次分明,一般不多用濕墨暈染,強調以筆攝墨,具有爽朗秀潤的特點。這就是畫家所總結出的:"每念惜墨、潑墨四字,於六法三品思過半矣"。[12] 他的設色畫又可以細分為兩種表現:一種如《林和靖詩意圖軸》(圖9),淺絳、青綠顏色和墨色交疊使用,畫面多顯得沉鬱華滋。又一種如《山水圖冊》(圖11)中的兩幅設色山水畫頁,其畫法除用淺絳、青綠作些樹石暈染外,又以豐富絢麗的顏色直接替代墨筆作彩繪,或與墨筆交叉使用,形成絢麗多彩的畫面。董氏的繪畫一向追求平淡自然風格,此種表現則是畫家所言的:"欲以直率當巨麗耳",即將"巨麗"與"直率"的平淡自然協調地統一起來。

(三) 對董其昌繪畫的幾點認識

縱觀董其昌繪畫作品及其畫論,大略可以得出這樣幾點認識。其一,董其昌繪畫的藝術淵源大抵是董源、巨然、米家山水、元四家的一脈,即其"南北宗論"中的南宗繪畫。而在其心目中,又以元趙孟頫、明文徵明二人作為其欲超越的對象。他深知趙、文二人功力深厚,故盡力地出以所謂的"直率"、"生秀"。如其所言:"與文太史較,各有短長,文之精工,吾所不如,至於古雅秀潤,更進一籌矣"。[13] 這裏既有着董氏"同能不如獨勝"的個性因素,更有着他的繪畫史觀。以他看來,"文之精工"有描繪物像的寫實成分,尚不能擺脱"為造物役"

的被動。即便對他所心服的元四家，他認為黃公望、吳鎮、王蒙的繪畫也有"縱橫習氣"，"獨雲林古淡天真，米痴（芾）後一人而已"。[14] 這種極端的認識與其個性的共同作用，形成了他的繪畫創作觀與繪畫藝術特色。

其二，董氏繪畫觀較為集中地表現在他對師古人、師自然和確立自我的辯證認識中。他四十二歲時得到了黃公望一生傑作《富春山居圖》，驚嘆道："吾師乎！吾師乎！一丘五嶽，都具是矣"。[15] 這是他師古人進而師自然的初期認識。及其閱覽既深，態度則開始轉變。在《畫禪室隨筆》一書中，他引用一句禪語云："譬如有人具萬萬貲，吾皆籍沒盡，更與索債"。本卷所收《集古樹石圖卷》（圖23）就是他"籍沒"古代繪畫作品中典型樹石圖式的絕佳例證。他在勾摹中更參悟了古人圖式的由來，如其在圖上書註宋趙伯駒《萬松金闕圖》所畫"萬松"時說："全用橫點、豎點，不甚用墨，以綠汁助之。乃知米畫亦是學王維也"。可見他的"更與索債"是由此及彼，推敲古人畫法之間的藝術淵源。又如《洞庭空闊圖卷》（圖5）是畫家"記憶巴陵舟中望洞庭空闊之景"而繪製的。萬曆三十三年（1605），他曾攜米友仁《瀟湘白雲圖》"至洞庭舟次，斜陽篷底，一望空闊。長江之物，怪怪奇奇，一幅米家墨戲也"。[16] 也正是在這次遊歷中，畫家感悟到孟浩然"掛席幾千里，名山都未逢"詩句中的深刻含義。由此他認識到對古人詩、畫"惟當境方知之"。對前人的詩畫、對自然，經反復參驗後得到深刻感受，是其"更與索債"的又一層次。最終的結果，則是"妙在能合，神在能離"，合離之間，確立自己。

其三，筆墨和景物不過是外在的手段，而畫家要在作品中最終表現的是一種平淡天真的韻致和意境。當董氏對諸古代繪畫大家的作品進行反復認識、比較後，得出"獨雲林古淡天真，米痴（芾）後一人而已"的結論。這裏特別提出宋代米芾，不僅是因為他的繪畫，還由於米芾論五代董源的一段話："峰巒出沒，雲霧顯晦，不裝巧趣，皆得天真"。[17] 由此可鑒董氏推崇董源、米芾、倪瓚諸人繪畫的深層意識。綜合上述，董氏提出"不為造物役"，強調"人士作畫，當以草隸之法為之"等等，其實都是出於畫家以表現自我為主體的創作需要，是欲取得藝術創作的自由，直接傳達天真本性的需要，此是表現平淡天真的第一層意義。董其昌評倪瓚的繪畫為"古淡天真"，據唐代竇蒙《述書賦·語例字格》釋："除卻常情曰古"。倪瓚繪畫表現的荒寒枯寂確有"除卻常情"的超俗之思，但就在其荒寒的畫境中又分明讓人感到一種冷峭的不平之氣。而董氏則通過藝術創作過程中的"以我觀物"進而追求"物我兩忘"的境界。這就是陳繼儒曾讚董氏的兩句話："不禪而得禪之解脫，不玄而得玄之自

然”。[18] 因此，董氏的作品既沒有唐宋畫家為壯麗山河喚起的激情，也沒有宋元文人畫家對主觀情感的盡意披露。筆墨的空靈，只顯現出畫境的幽然半淡，這是畫家獨創的、更深層次的平常天真之境。他嘗命名自己的齋室為“畫禪室”、“墨禪軒”，即含此意。

總之，董其昌繪畫中筆墨、意境的表現是相輔相成的表裏兩面，合而構成了其作品的藝術特色。他的筆墨表現，集前代名家之大成，並改造為較系統的抽象形式，其中凝聚着許多規律性畫法以及辯證性的認識。這是對文人畫的重大發展，也進一步完善了文人畫的表現形式，深化了它的表現能力。即此而言，松江地區的其他畫家是無法與之相比的。因此，董其昌不僅是松江繪畫中的代表人物，同時他已逾越了地方畫家的範疇，成為中國古代畫史中的大家之一。

四、松江繪畫主要特點

綜上所述，松江繪畫是繼吳門繪畫而起的文人畫代表，其畫家、畫風、畫理均與吳門有着千絲萬縷的聯繫。然細與吳門繪畫相比較，松江諸家的繪畫自有其特色，尤其是蘇松派的畫家，更有突出的地方特色。綜合畫史上對松江諸派繪畫的辨析，大致亦可以看出松江繪畫以下三個方面特點。

其一，為糾正吳門繪畫後學者“轉習模仿”之弊，松江畫家大多崇尚元四家(黃公望、倪瓚、吳鎮、王蒙)繪畫，並以黃公望畫法為主，上溯追源於五代董源、巨然。最典型莫過於松江大家董其昌的創作，其繪畫初師黃公望，後集取董源、巨然、吳鎮、倪瓚、王蒙等宋元名家畫法，創為秀拙自然的藝術風格。松江繪畫的這一崇尚和追求，對明末以後山水畫的發展影響極大。

其二，為糾正吳門末流繪畫板滯、堆砌之弊，松江畫家比較講究筆墨韻趣，尤以董其昌最為突出。如其《墨卷傳衣圖軸》(圖13)兼採宋元各家畫法，於自然率意中別有天真韻趣，更能體現畫家的藝術本色。唐志契曾指出“蘇州畫論理，松江畫論筆”，並進一步指出，“論理”的畫法“是法家準繩”，“論筆”的畫法，則“風神秀逸，韻致清婉，此士大夫氣味也”。可以説，此是對松江繪畫特點的準確概括。

其三，上面所提及吳門繪畫之弊，其實只表現於吳門繪畫的末流中，而吳門繪畫的代表者，如"吳門四家"（沈周、文徵明、唐寅、仇英）的繪畫則並非如此。因此，松江繪畫中的"蘇松派"畫家明顯地又有承續吳門繪畫"論理"的一面，這不但在趙左"得勢"的畫論中有所反映，而且對"蘇松派"繪畫較注重對松江地區九峰三泖自然景色的藝術汲取，形成丘壑倩蒐、煙雲生動的地方藝術特色也有較大影響。

五、對松江繪畫的綜合評價

松江繪畫是在吳門繪畫衰落之際崛起的，同時並起的還有浙江錢塘藍瑛的"武林派"；嘉興地區以項元汴、項聖謨為主的"嘉興派"；江蘇武進鄒之麟、惲向的"武進派"等等。這就形成了明代晚期山水畫領域中名家競進、畫派紛爭的局面。中國古代繪畫素有院體畫、畫師畫、文人畫的不同系統。前述這些文人繪畫的發展造就了它的廣大欣賞者、收藏者，反過來又使得文人畫不再是"聊以寫胸中逸氣"的孤芳自賞，而成為人們競相收購珍藏的藝術品。據考證，因備受珍視，文徵明的繪畫一出，蘇州的繪畫作坊紛紛改作文氏繪畫，導致真贗並存。這種情況，也在蘇松兩地畫家中表現出來。從董其昌擁有諸多代筆人看，所謂"代筆"，並不僅僅是無聊的應酬，更多是錢、物的交易。據陳繼儒致沈士充的一封信牘記："送去白紙一幅，潤筆銀三星，煩畫山水大堂，明日即要，不必落款，要董思老出名也。"[19]這說明，董其昌的繪畫事實上已取代了文徵明的繪畫，已是無畫作坊之名而有畫作坊之實了。

一般說來，松江畫家中，世家出身的顧正誼、莫是龍等人尚能保持身分，沒有或很少為錢而畫，所以傳世作品絕少，畫貌較為單一。宋旭本是畫師，他的弟子或再傳弟子如趙左、沈士充等人，其實也是職業化的文人畫家。他們的繪畫正如當時人批評的"松江派頭"，有着畫師們特有的繪畫習氣。如清人方薰批評的："雲間派為破碎淒迷之弊"。雖然松江的一些畫家確實創作了卓富新意、新貌的繪畫，同時也取代了吳門繪畫在藝術品市場上的地位，但結果仍不免於衰敗的下場。自趙左、沈士充諸人之後，無論蘇松派、雲間派，同樣是蹶而不振的局面。

董其昌則是另外一種情況。一方面他利用趙左等人大量代筆作畫，據清初顧復《平生壯觀》一書記："先君與思翁（董其昌）交遊二十年，未嘗見其作畫。案頭絹、紙、竹筆堆積，則呼趙行之泂、葉君山有年代筆，翁則題詩寫款用圖章，以與求者而已。……聞翁中歲，四方求者頗多，令趙文度左代筆，文度沒而君山、行之繼之，真贗混行矣。"另一方面，他深諳

此中流弊，自己的親筆畫則始終避免"落畫師魔界"，甚至力圖避免他所謂的黃公望諸人繪畫中的"縱橫習氣"。他梳理畫史，極力排斥畫師、院畫系統的繪畫，汲取古代文人繪畫之長，強化筆墨表現，強調繪畫的畫外功夫，主張畫家需"讀千卷書，行萬里路"，培養胸中丘壑。極端地提出欲達繪畫之極端，"必由天骨，非鑽仰之力、澄煉之功所可強入"。所有這些已大大超越了吳門、松江兩地繪畫的雌雄之爭，而是成為文人畫與院畫、畫師畫在畫史範圍內的高下之爭了。從大的方面看，可以認為是文人繪畫高度發展對院畫、畫師畫的必然衝擊；而從具體情況看，文人畫家欲與院畫、畫師畫爭奪市場也是不容忽視的重要原因。

上述種種現象在理論上則集中體現於董其昌提出的"南北宗論"中。不同的藝術系統、藝術流派，其間既有區別，又有相互交融的現象。因此，"南北宗論"不免有偏頗處，即便董其昌本人的繪畫創作也不可能徹底實踐他的立論。比如，董氏的"南北宗論"將吳門四家中的沈周、文徵明列入南宗一脈，將仇英列入北宗，唯獨略去了兼具所謂南北二宗畫法的唐寅。又如董氏曾説："趙令穰（大年）、伯駒（趙伯駒）、承旨（趙孟頫）三家合併，雖妍而不甜；董源、米芾、高克恭三家合併，雖縱而有法。兩宗法門，如鳥雙翼，吾將老焉"。[20] 這其中的趙伯駒，是其在"南北宗論"中大力排斥的對象。但本卷所收《集古樹石圖卷》（圖23）中，卻存有董氏勾畫趙伯駒《萬松金闕圖》中的樹石，這就從實踐方面反映了他關於北宗繪畫"非吾曹當學"理論的偏頗。雖然如此，董氏繪畫又確實是集文人畫之大成，力圖保持文人畫之"純粹"。如果將他的繪畫與畫師、畫院系統的繪畫比較，就可以看出其間的區別及各自的優勢。他的繪畫追求的是情趣、韻味、意境，是一種和諧、淡泊、冷寂、閑雅的藝術風格，雖境界較狹窄，卻清新秀雅。與兩宋山水畫相比，顯然缺乏畫家對真山真水切身感受的傳達以及作品中攝人的神采氣勢。誠然，藝術境界的博大渾厚終究勝於輕秀細巧，但也不能因此排斥沖淡、含蓄一類的藝術作品。

概而言之，以董其昌為代表的松江諸家繪畫及其理論確有許多不足之處，但它卻是文人畫與畫師畫合流這一歷史趨勢的最有力表現者，並愈來愈被當代美術史研究者所承認。作為松江繪畫的一代宗師，董其昌生逢衰朽的明末，其作品不由自主的反映了"向晚意不適"的社會背景，與其秀弱的畫風頗為吻合。他的繪畫及理論，超越了前人，具有更深遠的影響。這種影響不僅造就了直接繼承其藝術衣缽的清初"四王"，即王時敏、王鑒、王翬、王原祁；而且清初的"四僧"即朱耷、石濤、髡殘、弘仁；以及"金陵八家"之首的龔賢；"海陽四家"之一的查士標等，都曾直接或間接、正面或反面地受到影響，餘波達二百年之久。墨筆的山水、花鳥畫成為中國古典繪畫的主體表現形態，甚至取代了工筆設色畫長期在宮廷院畫中的地位，文人畫最終成為畫壇上的正統派，這一切都是伴隨着松江畫的興起而逐漸形成的。本卷的編纂，就是以此為基點而展開，希望有助於讀者在鑒賞松江畫作的同時，進一步了解這一重要的畫史現象。

註釋：

(1) 明·董其昌《容臺集·別集》。

(2)（3）（5）明·范允臨《輸寥館集·卷三》。

(4) 明·何良俊《四友齋叢說·卷二十五》。

(6) 明·陳繼儒《陳眉公全集·卷五十》。

(7) 清·顧麟士《過雲樓續書畫記·卷三》

(8)（9）（10）（12）（13）（14）（20）明·董其昌《畫禪室隨筆》。

(11) 唐·張懷瓘《書議》，轉見華東師範大學古籍整理研究室選編：《歷代書法論文選·上》，上海書畫出版社 1979 年版。

(15) 明·董其昌跋元黃公望《富春山居圖》，見於《石渠寶笈·三編》著錄。

(16) 明·汪珂玉《珊瑚網名畫題跋·卷十八》。

(17) 宋·米芾《畫史》。

(18) 明·陳繼儒《晚香堂集·壽玄宰董太史六十序》。

(19) 清·吳修《青霞館論畫絕句》。

圖版

1

董其昌　青綠山水圖軸

絹本　設色
縱117.2厘米　橫46厘米

Blue and Green Landscape
By Dong Qichang
Hanging scroll, colour on silk
H. 117.2cm　L. 46cm

董其昌（1555—1636），字玄宰，號思白、香光居士，松江華亭（今屬上海）人。官至南京禮部尚書。工詩文書畫。繪畫初師黃公望，後汲取董源、巨然、吳鎮、倪瓚、王蒙等宋元名家畫法，創為秀拙自然的藝術風格。倡"南北宗"繪畫理論，對明末以後山水畫的發展影響極大。著有《畫禪室隨筆》、《容臺集》等。

此畫幅右側平坡上突兀疊起兩危峰，構圖頗奇，所繪山巒如奇雲之狀，是畫家歷來提倡"初以古人為師，後以造物為師"的實證。所繪丘壑有宋人筆意，筆墨、設色則取法元代黃公望淺絳法，惟墨色相參，更具沉鬱氣象。為畫家辭卻湖廣學政後家居時所繪，是董氏五十歲左右時較稀見的作品。

本幅自題："以水筆醮墨成畫，亦潑墨之小變。丁未秋七夕前二日，玄宰畫題。"鈐"董其昌印"（白文）。又題："漁翁夜向西巖宿，曉汲清湘燃楚竹。煙消日出不見人，欸乃一聲山水綠。回看天際下中流，巖上無人，心雲相逐。董玄宰。"鈐"太史氏"（朱文）、"董其昌"（朱文）。又題："士抑兄時以不多得余畫為恨，此圖為兒子和所藏，陸君策殊賞鑒欲奪，予謂當寡多益寡，且使士抑得以誇君策，君策自工畫，又無事此布教也。辛亥春正二日，董玄宰"。本幅鈐"蔡氏收藏"（朱文）等鑒藏印。

丁未為明萬曆三十五年（1607），董其昌時年五十二歲。

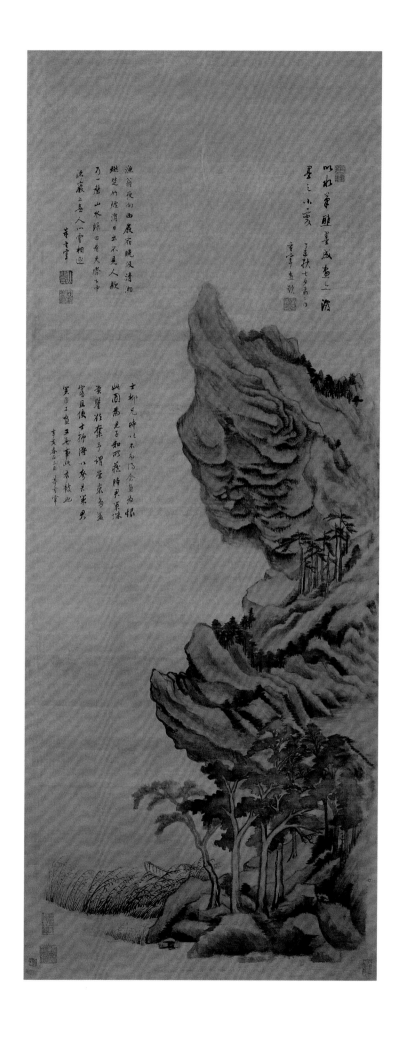

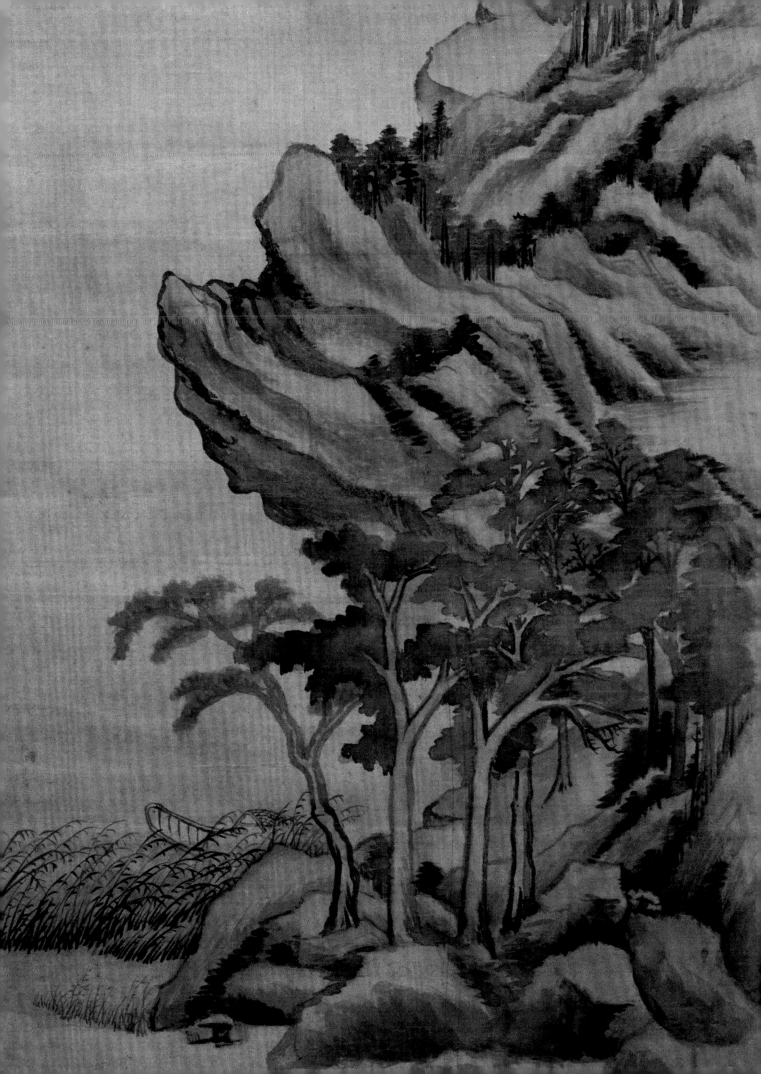

2

董其昌　長干舍利閣圖軸

絹本　設色
縱91厘米　橫38.3厘米

Pavilion for Buddhist Relics at Changgan Mountain
By Dong Qichang
Hanging scroll, colour on silk
H. 91cm　L. 38.3cm

圖繪南京附近長干山景色，畫面構圖兼參董源、巨然，色、墨渾融而顯濃郁，又以白雲提醒畫面。疑是畫家遊黃山途中，過南京長干山時所繪。所畫山水與其同時期《青綠山水圖軸》的畫法略有出入。雖絹色舊暗，卻是標誌董氏畫學歷程的作品之一。據記，董氏在創作此圖前後曾觀摹過幾件元趙孟頫的畫作，以《幼輿丘壑圖》對比此圖，當可見二圖筆墨、設色的某些聯繫。更重要的是，董氏和趙孟頫一樣，也在追求畫之古意，只是"古意"的內涵不全相同，董氏更多的是追求所謂南宗一脈的畫法、意趣，而非六朝古意。

本幅自題："長干舍利閣圖，己酉夏五，董玄宰寫"。鈐引首章"畫禪"（朱文）下鈐"董其昌印"（白文）、"太史氏"（白文）。詩堂有孟淦題："董文敏公跋《金山圖》云：'子畏（唐寅）先生於繪事如棒喝，禪宗語默，盡是生機，醉者了了，不僅於慧業文人中求也。余觀此圖，尤其色空。所謂本領不到此，即見解不到此'。先生所題語，語皆自道耳。壬寅九日，伯川孟淦題。"

己酉為明萬曆三十七年（1609），董氏時年五十四歲。

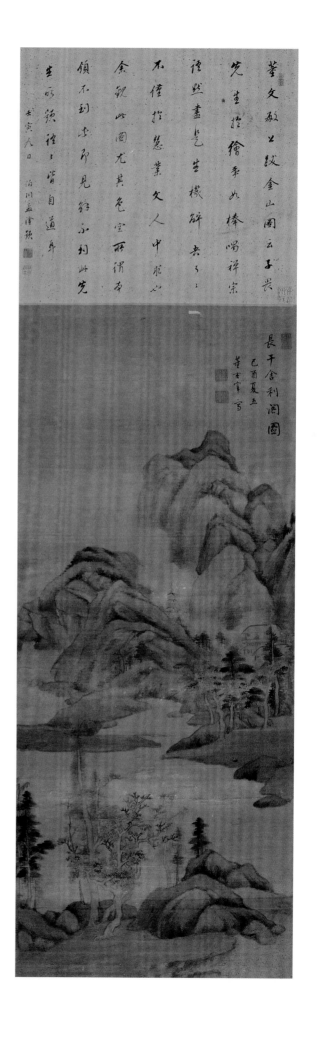

3

董其昌　仿古山水圖冊
絹本（七開）　墨筆
每開縱30.7厘米　橫28.3厘米

Landscape after Ancient Masters
By Dong Qichang
Album of 7 leaves, ink on silk
Each leaf: H. 30.7cm　L. 28.3cm

據董氏自題，此冊原為"小景八幅"，為其仿古山水之作，今存七幅。繪畫汲取諸家山水的特點，化作自己的理解而為之。如"仿米元暉"一頁，依畫家的理解："當以墨漬出，令如氣蒸，冉冉欲墜，乃可稱生動之韻"。其中即包含着畫家關於師古人、參合造化、最後出以己意的藝術創作論。故雖云仿古山水，其作品之全部意義，卻非"仿古"二字所能涵蓋。

第一開，自題："玄宰畫為敬韜社兄，辛亥春禊日。"

第二開，自題："仿米元暉，玄宰。"

第三開，自題："仿黃子久，玄宰。"

第四開，自題："仿黃鶴山樵，玄宰。"

第五開，自題："玄宰墨戲。"

第六開，自題："玄宰畫。"

第七開，自題："歲在辛亥禊日寫小景八幅。董玄宰。"又"辛亥筆，今日至霍社湖分司署中，敬韜出以見示重題。其昌，時壬戌二月十九日。"

辛亥為明萬曆三十九年（1611），董氏時年五十六歲。

3.1

3.3

3.2

3.4

3.5

3.7

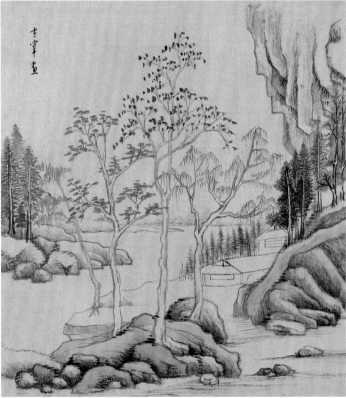

3.6

4

董其昌　林和靖詩意圖軸
紙本　墨筆
縱88.7厘米　橫38.7厘米

Landscape Illustrating a Poem by Lin Hejing
By Dong Qichang
Hanging scroll, ink on paper
H. 88.7cm　L. 38.7cm

林和靖《孤山隱居書壁》詩云："山水未深猿鳥少，此生猶擬別移居。直過天竺溪流上，獨樹為橋小結廬。"董其昌心艷此詩及倪瓚、王蒙所繪�料想圖，故以未曾繪此詩意圖的黃公望畫法為之。所謂黃公望畫法，依畫家所論："凡山俱要有凹凸之形，先勾山外勢形象，其中用直皴，此子久法也。"這裏還應補充一句："凡破墨須由淡入濃。"驗此圖筆墨施用，大體如此。最重要的是比之黃公望"峰巒渾厚、草木華滋"的藝術特點，更形成蒼渾中具平淡天真的韻致，深層次地體現了林和靖詩意中的淡泊之境，是畫家獨特的藝術創造。

林和靖即北宋詩人林逋，隱居杭州小孤山，植梅養鶴以自娛，史稱"梅妻鶴子"，是著名的文人隱士。

本幅自題："山水未深魚鳥少，此生還擬重移居。只應三竺溪流上，獨木為橋小結廬。寫和靖詩意，玄宰。甲寅二月廿二雨窗識。"鈐"董其昌印"（白文）。又題："元時倪雲林、王叔明皆補此詩意，惟黃子久未之見，余以黃法為此。玄宰重題，辛酉三月。"鈐"董其昌印"（朱文）。本幅有"高詹事"（白文）、"竹窗"（朱文）、"嘉興王逢辰藏"（朱文）、"曾藏徐頌魚處"（朱文）等鑒藏印。《湘管齋寓賞編·卷六》著錄，稱此圖為《三竺溪流圖》。

甲寅為明萬曆四十二年（1614），董氏時年五十九歲。

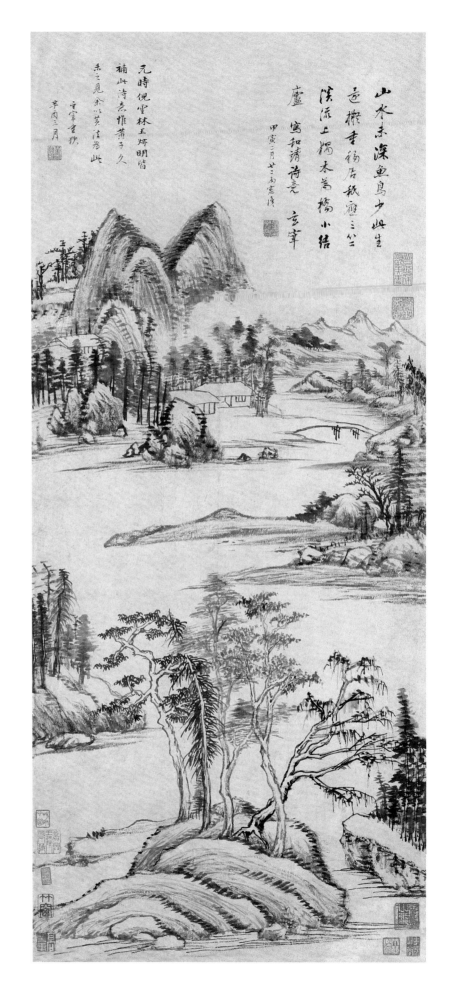

5

董其昌　洞庭空闊圖卷
紙本　墨筆
縱21.3厘米　橫227.3厘米
清宮舊藏

A Vast Expanse of the Dongting Lake
By Dong Qichang
Handscroll, ink on paper
H. 21.3cm L. 227.3cm
Qing Court collection

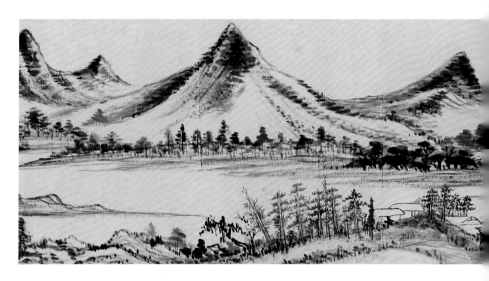

圖繪洞庭湖景色，筆墨蒼秀而具雄闊
之勢。董氏繪製此圖，提出"畫家須
以古人為師，久之則以天地為師"的
藝術創作思想。故此卷不僅為董氏佳
作之一，也是研究其藝術創作、畫論
思想的重要資料。畫家自題中所言
"虎兒有長圖"中的"長圖"是指宋米
友仁《瀟湘圖》。

本幅卷末自題："記憶巴陵舟中望洞
庭空闊之景寫此。乙卯春，玄宰
識"。鈐"董其昌印"（朱文）、"太
史氏"（白文）。卷後又題："米老居
京口，嘗以清曉登北固眺望煙雲之
變，曰：'此最似瀟湘'。虎兒《楚山
清曉圖》進道：'君大都寫瀟湘奇境
也'。余嘗謂畫家須以古人為師，久
之則以天地為師，所謂天廄萬馬皆吾
粉本也。虎兒有長圖自題曰：'夜雨
初霽，曉煙未泮'，則其狀見類於
此，余亦時仿之。董其昌自題寄嵩螺
侍御"。鈐"知制誥日講官"（白文）、
"董其昌印"（白文）。《石渠寶笈·初
編》著錄，稱作《仿小米瀟湘奇境圖》
卷。

乙卯為明萬曆四十三年（1615），董氏
時年六十歲。

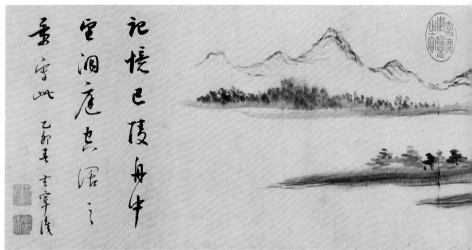

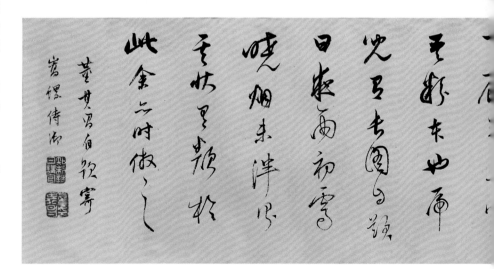

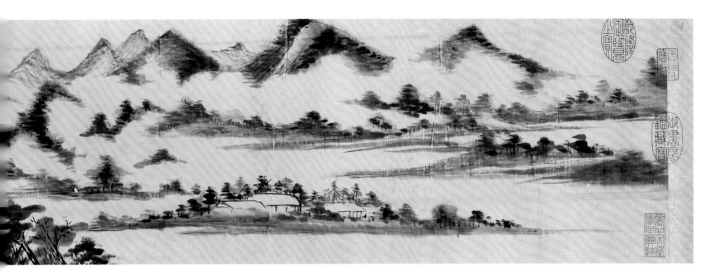

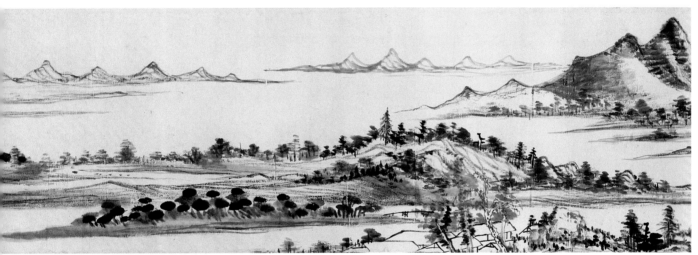

米老居京口

蓋以清曉也

北固晚望煙雲

之變曰此宗

似瀟湘奇觀

楚山清曉圖

進挐來大都

字蕭森奇境

也余嘗得重

京須明古人為

師久之為此卷

沈石陳湄

6

董其昌　仿大痴山水圖卷
紙本　墨筆
縱25.7厘米　橫207厘米

Landscape in the Style of Huang
Gongwang
By Dong Qichang
Handscroll, ink on paper
H. 25.7cm　L. 207cm

此卷乃仿黃公望山水圖而作，筆墨蒼
秀、結構疏朗而具雄闊之勢，較其雅
秀風格的作品又別具一格。是董氏追
摹黃公望"畫法超凡俗"以及咫尺千里
之勢的代表性作品。萬曆丙辰三月十
六日，董其昌家被鄉民所焚。在此前
後的一段時間，董氏避走他鄉，從自
題中可知，此卷正作於此時。

卷末自題："丙辰首春，寫黃子久筆
意。時有明州聞尚書家藏子久圖，客
以見授，因略仿之，玄宰。"鈐"董其
昌印"（白文）。卷後有清末芰青二段
題跋。本幅有收藏印"茝林審定"（朱
文）、"檢叔"（朱文）。又前後隔水
綾上有"王氏春草堂珍藏書畫印"、
"顧子山秘笈印"等鑒藏印記多方。

丙辰為明萬曆四十四年（1616），董氏
時年六十一歲。

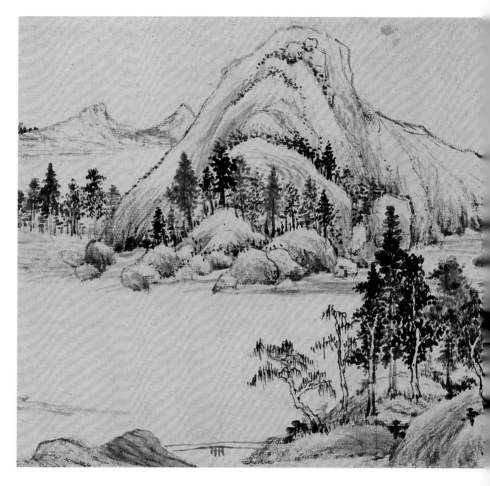

雨辰首春寫竟
子久筆意時豆
眠術間為書家宗
子久圖意以見授因
眼俱之
立宰

晚起塗聊堆藉此墨妙吉病魔娛心目
而已正不知何時始見太平也
宣統三年辛亥十月芝青記于滬上

予藏董畫掠多堪此卷
筆之中鋒力祇屈鐵董作
中之星鳳也子久郊張夢
見
己未雲窗芝文記

余生平酷愛董作以其得大癡神
髓而婁作家習氣也此卷乃粵友顏
韻伯贈余歡喜無量因以王石谷鵲華
秋色相報今年春余被　命監湘未發
以疾乞假就醫海上乃攜此卷苴作西湖十
日之遊興盡將返而武漢革命之禍起余
欲歸未得而全家忽已俱来憶時局變
遷風雲倏擾計至今才閲月而革禍已
遍十三省一片賊兵死亡枕藉官與民均
莫可如何余以隻手縈惷愿為安危市立

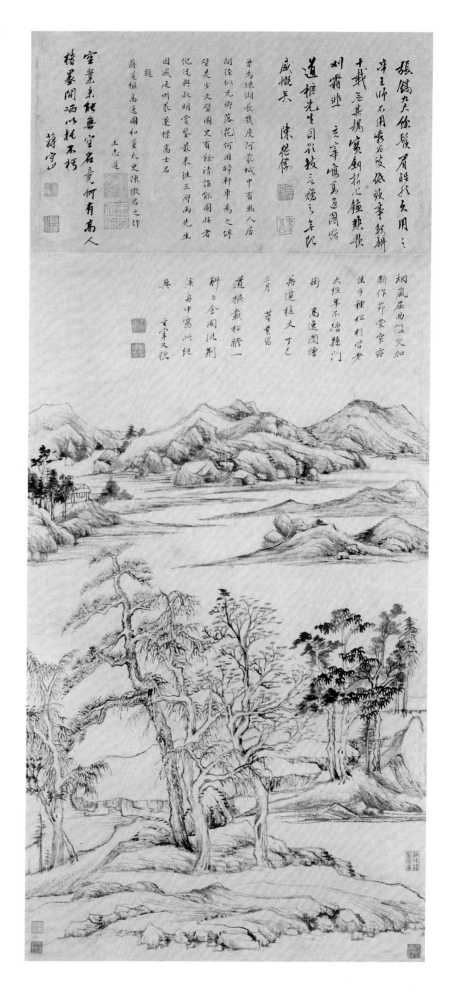

7

董其昌　高逸圖軸

紙本　墨筆
縱89.5厘米　橫51.6厘米

Hermitage
By Dong Qichang
Hanging scroll, ink on paper
H. 89.5cm　L. 51.6cm

此圖仿元倪瓚畫法，作平遠式構圖，近繪平坡雜樹，中部留白，以表現荊溪溪水空明，遠畫數疊青山，間置一草舍。境界清幽，寓"高逸"之意。董其昌嘗論倪瓚畫："其佳處在筆法秀峭耳。"所謂"秀峭"是指筆法運用上"須用側筆，有輕有重"。此圖皆用枯淡筆墨，惟小樹、山石坡角處用濃墨提醒，以體現"有輕有重"的渾融自然意趣，但絕少用"側筆"。較之倪畫，則有其"秀"而無其"峭"，更具平淡自然之致，從深層次的藝術境界表現了"高逸"之意，是畫家師古而又師心自創的上乘之作。

本幅自題："煙嵐屈曲□交加，新作茆堂窄亦佳。手種松杉皆老大，經年不踏縣門街。高逸圖贈蔣道樞丈，丁巳三月，董其昌。"又："道樞載松醪一斛，與余同泛荊溪，舟中寫此紀興。玄宰又題。"鈐"太史氏"（白文）、"董其昌印"（白文）。詩堂上有陳繼儒、王志道、蔣守山三題。本幅有"柏氏家藏"、"柏成梁鑒賞章"等鑒藏印記。

丁巳為明萬曆四十五年（1617），董其昌時年六十二歲。

8

董其昌　夏木垂蔭圖軸
紙本　墨筆
縱91.2厘米　橫44厘米

In the Shade of Summer Trees
By Dong Qichang
Hanging scroll, ink on paper
H. 91.2cm　L. 44cm

圖繪坡陀、茂樹，雖景物簡略，然筆
墨極得淹潤自然之致，突出了"夏木
垂蔭"的圖意。董氏《畫旨》云："赤
日無閒人，綠天有傲士。種樹不幾
株，清涼總相似。此綠天庵詩也。余
夏日北窗，坦腹展玩是圖，兼為臨
之，頗得清涼滋味。"此段文字雖非
本軸題跋，但"清涼滋味"正同此圖格
調。此圖當是董氏長期賦閑江南時所
作，也是其當時心境的自然流露。

本幅自題："夏木垂蔭。己未秋日，
玄宰寫。"鈐"昌"（朱方）。又"柳
條拂地不須折，竹枝入雲從更長。藤
花欲暗藏猱子，柏葉初齊養麝香。丙
寅秋，玄宰重題。"鈐"宗伯學士"（白
文）、"董氏玄宰"（白文）。詩堂有
陳繼儒一題："思翁晚年筆正如董北
苑、巨然，有如雷如霆之氣，足吞畫
苑餘子。陳繼儒題。"鈐"眉公"（朱
文）。右下端有"虛齋審定"等鑒藏印
三方。

己未為明萬曆四十七年（1619），董氏
時年六十四歲。

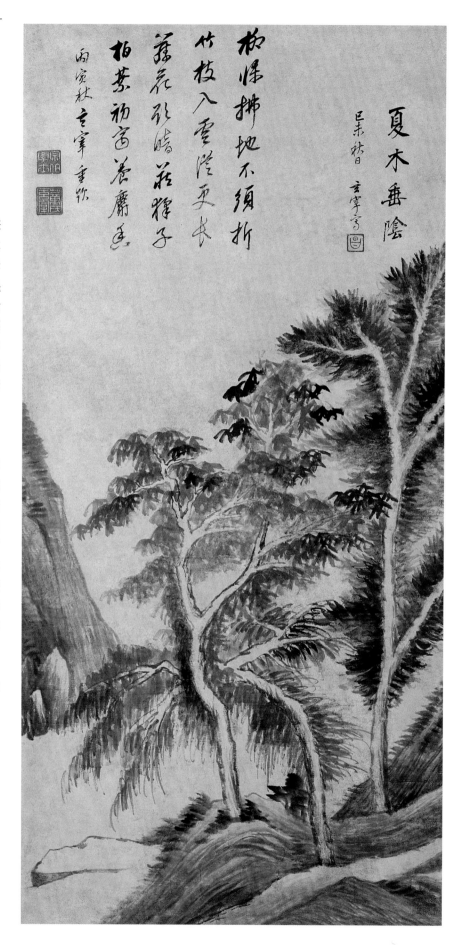

9

董其昌　林和靖詩意圖軸
絹本　設色
縱154.4厘米　橫64.2厘米

Landscape Illustrating a Poem by Lin Hejing
By Dong Qichang
Hanging scroll, colour on silk
H. 154.4cm　L. 64.2cm

此圖以設色法再次構畫《林和靖詩意圖》，為董氏設色山水畫的一種典型畫法。其構圖兼用董源、巨然、黃公望山水畫圖式，以細筆略勾畫樹石輪廓，再用色、墨融合後的淺絳色皴染，又以摻墨較多的花青色點畫樹葉、坡草，較之黃公望所創的淺絳山水更顯沉鬱渾厚。所繪的平坡高峰、溪水盤迂、茅屋數區諸景物，着意表現了清幽的境界，從而突出了林和靖原詩的命意。可見，畫家的構畫重在表現畫中的意境，不拘泥於墨筆或設色的不同畫法，故而取得了與前幅《林和靖詩意圖》"同曲異功"的藝術效果。

本幅自題："山水未深魚鳥少，此生還擬重移居。只應三竺溪流上，獨木為橋小結廬。雲林有補和靖詩圖，因寫此，董玄宰"。又題："庚中七夕之朝，舟濟黃龍浦題，董玄宰"。詩堂上有計南陽、沈荃、沈宗敬三人題。

庚申為明萬曆四十八年 (1620)，董氏時年六十五歲。

10

董其昌　仿古山水圖冊
紙本（八開）　墨筆設色
縱26.1厘米　橫25.6厘米

Landscapes after Ancient Masters
By Dong Qichang
Album of 8 leaves, ink or colour on paper
Each leaf: H. 26.1cm　L. 25.6cm

據《汪氏珊瑚網》、《墨緣滙觀》二書記，董其昌曾於萬曆四十五年（1617）、天啟元年（1621）兩次觀摹《唐宋元寶繪冊》，此《仿古山水圖》冊雖非規摹之作，但應是所謂觸機而動的作品。即是將古人畫法、畫意經融匯貫通後完全出以新意的再創造。王時敏收藏數本董氏《仿古山水冊》，此冊即其一，是對清初此一脈山水畫影響極大的作品。

每開均有對開自題（見附錄）。末開款題："辛酉三月遊武林，歸途閑暇，作此八景。時畫史楊彥衝（繼鵬）同觀，玄宰識"。冊上有"王時敏印"、"王掞"、"虛齋至精之品"等鑒藏印記。《虛齋名畫錄·續錄》著錄。

辛酉為明天啟元年（1621），董氏時年六十六歲。

第一開，設色，自題："仿唐楊昇"。鈐"董其昌印"（朱文）。

第二開，設色，自題："仿梅花道人"。鈐"董其昌印"（朱文）。

第三開，設色，自題："仿惠崇"。鈐"董其昌印"（朱文）。

第四開，墨筆，自題："仿盧鴻草堂筆"。鈐"其昌"（朱文）。

第五開，設色，自題："仿倪元鎮"。鈐"其昌"（朱文）。

第六開，墨筆，自題："仿米元暉"。鈐"董其昌印"（朱文）。

第七開，墨筆，自題："仿黃鶴山樵"。鈐"董其昌印"（朱文）。

第八開，墨筆，自題："仿李伯時山莊圖"。鈐"董其昌印"（朱文）。

倣唐楊昇

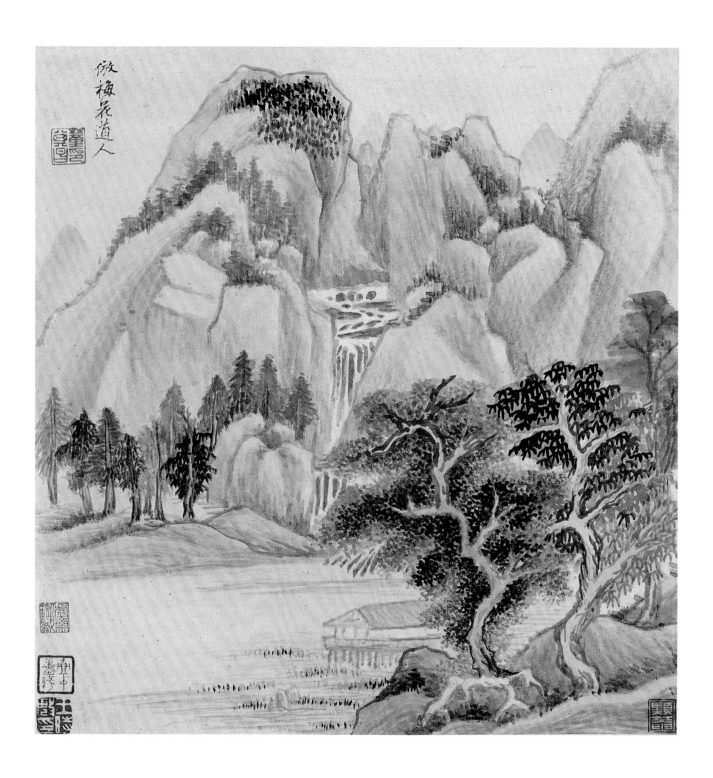

10.1

唐楊昇峒關蒲雪圖見之明初
朱雲國少府以張僧繇為師只
為沒骨山都不廢墨骨欠日本
畫自是筆端意出唐法也朱元
章謂王晉卿山水似補陀巖以
丹青染成王洽山潑墨當寫種
法門皆李成墨源以前推檀志

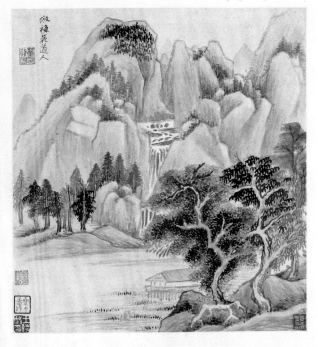

10.2

今日過武塘晤吳仲圭故居猶
梅花菴者仲圭自稱梅花和尚
寶居士也畫宗巨然字學懷素皆
受和尚法故云初仲圭與盛懋同
巷對宇人以携金帛詣盛求畫者
重之家閴如也家人以為誚仲圭
待二十年後自另空谷已而盛之
價不逮至六三百年耶
辛酉二月晉陵

10.3

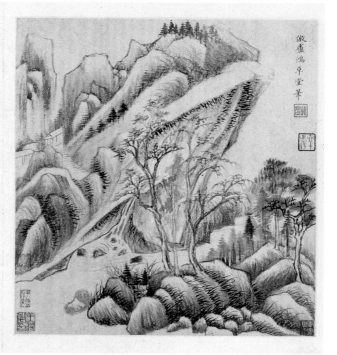

10.4

惠崇宋詩僧建陽人也工
巨然之前畫學王維特工
難如詩家溫李尚春渚集
文生於情者東坡山谷崇號雲
小景金陵見有吉亨陳氏江南春
卷及郭恕字圖而贈巨軸早春
圖

鴻乙學董明皇崇寧人就圖之鴻
乙畫入神點與右丞伯仲嵩山十志
苦學楚詞玉宋時李伯時作圖合
諸名品書其詩人每一景蕃少將僧
條審米元章皆與唐余見之項氏
者六十體不顯名姓謝時玉上於一
本第內至位置皆唐人用墨高苔
豪列而筆不到所以好絕

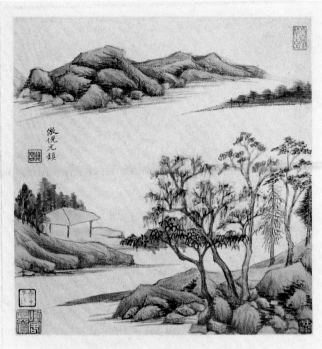

10.5

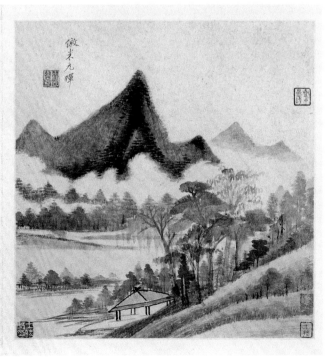

10.6

25

元季四大家推王株肜仕於國初

為泰安州伴何元朗記弖雪圖作于

齋郡者登此倪雲林談青墨林

墨妙語又云沙遠觀色宗少又師

泛學書王右軍王羲筆力結枉肆

五百年朱辈趕趕王美松小

宋诸家多所本摹尤善右丞法

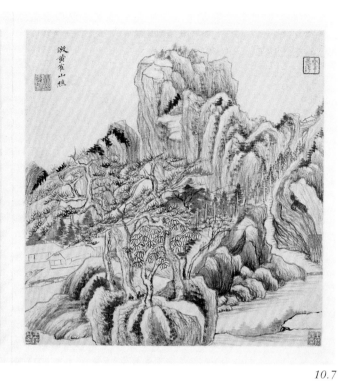

倣黄鶴山樵

10.7

蕭洒營立水墨仙浮空出没有無間尓来

一变風流畫誰見将軍設色山

無數青山廣照邊色知風雨不同川去中

首句無人德逢与襄陽盍法也

二絕句皆東坡跋畫之什深得畫家三昧

方能為是語来老不如也

辛酉三月游武林歸逢闌眠作此八

景时畫史楊彦沖同観 玄宰識

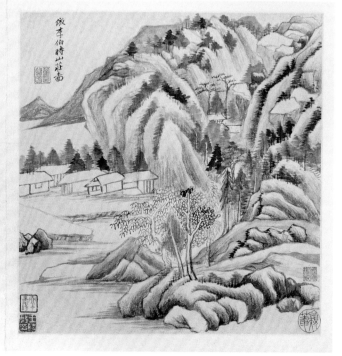

倣李伯時山莊畫

10.8

11

董其昌　山水圖冊
紙本（七開）　墨筆
每開縱27.3厘米　橫19.5厘米
清宮舊藏

Landscapes
By Dong Qichang
Album of 7 leaves, ink on paper
Each leaf: H. 27.3cm　L. 19.5cm
Qing Court collection

此冊繪墨筆山水小景，雖構景題識簡略，卻是畫家的精心之
作。如第六開"仿米家山"，第七開"仿董巨山水"，前者
作水墨雲山，重要在潑墨、攝墨間，求筆墨相融，墨色不流
走而糊塗；後者則求董巨山水的平淡天真意境，筆墨施用清
晰明潔。兩者相較，各具千秋。第七開和第四開當是描寫
"南陵水面漫悠悠，風緊雲繁欲變秋"詩意。第四開是畫唐
代詩人杜牧"誰家紅袖倚高樓"的詩意。畫家盡力捕捉"水
面漫悠悠"、"風緊雲繁"之剎那間的凝定。這一躁動中的
復歸平寂，當是隨境而安的禪思。故上述三頁雖詩意、構畫
皆不相同，但仔細體會畫中境界則有異曲同功之妙。董氏所
以名其畫室為"畫禪室"，由此可見一斑。冊後明人陳繼儒
的題跋對理解董其昌的繪畫旨趣有重要的啟示作用。

前五開均署"玄宰畫"並鈐"董氏玄宰"（白文）。第六開
自題："玄宰畫米家山"。鈐"董氏玄宰"（白文）。第七
開自題："辛酉秋，玄宰畫"。鈐"董氏玄宰"（白文）。
冊後有董氏及陳繼儒題，文見附錄。每開畫頁上有"式古堂
書畫印"等清卞永譽鑒藏印記多方。又第七開有"乾隆鑒
賞"、"寶蘊樓藏"二藏印。《內務部古物陳列所書畫目錄
·卷四》著錄。

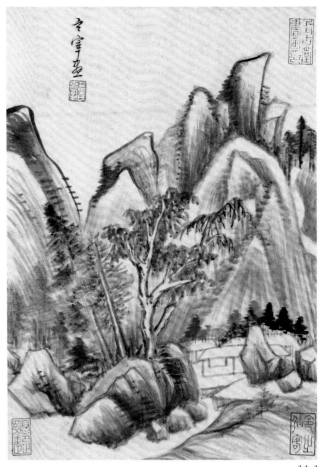

11.1

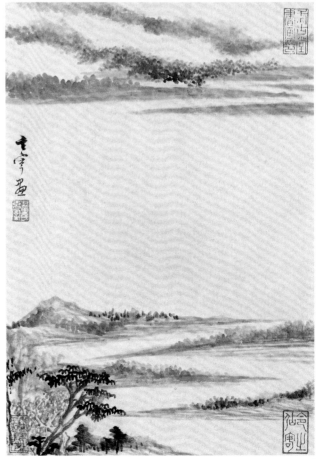

11.2

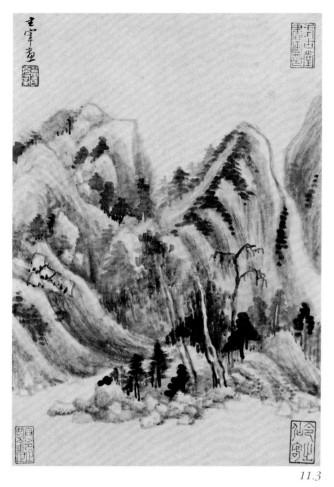

11.3

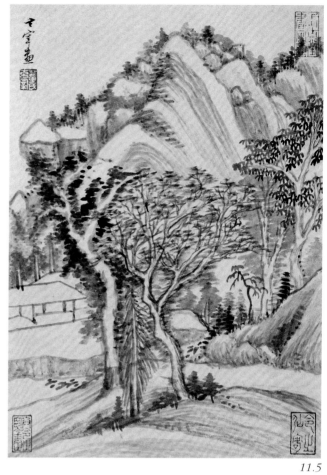

11.5

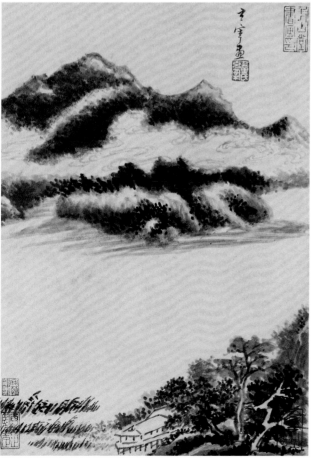

11.4

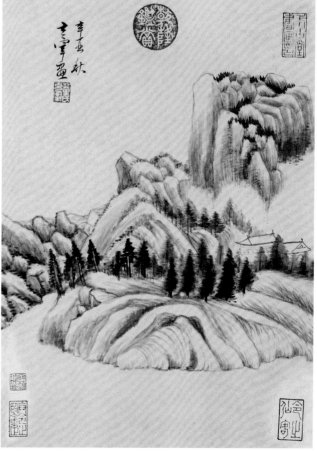

11.7

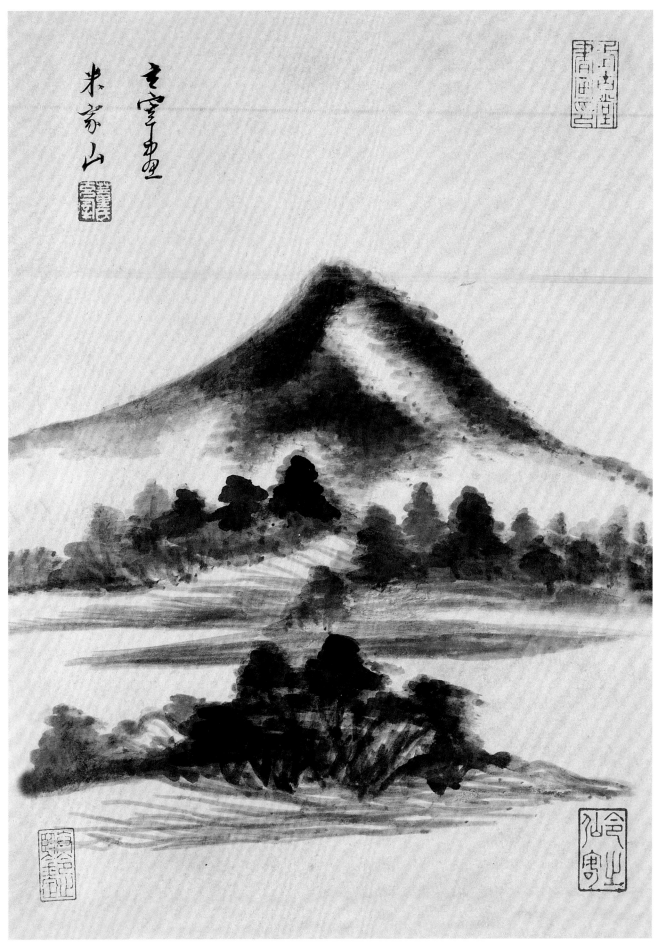

青空雨畫
米家山

余於書畫無不愛好諦見

古人真蹟臨摹而壽藏之

攜之久別老忽都年所得

善舖之日與之哭日復然不能

如田舍小兒不得六百不去

苟日暮不曾把佳此冊為

聖紫而茂暑時毋以善

陸品屑把玩之與我閒

旋此點自修二一帙子

癸亥三十月廿二日董其昌識

12

董其昌　延陵村圖軸
絹本　設色
縱79.2厘米　橫30.4厘米

Landscape at Yanling Village
By Dong Qichang
Hanging scroll, colour on silk
H. 79.2cm　L. 30.4cm

此圖所繪山水丘壑較為繁複，非尋常
仿古作品的面貌，當是畫家"以天地
為師"的構畫。畫筆工穩細緻，與其
早期臨學宋人山水的作品頗有相合
處，設色則主要師取黃公望淺絳畫
法，又是畫家"以古人為師"的體現。
畫之境界令人有邈然超塵之想，印證
畫家當時懷古撫今的創作初衷，為董
氏師古人、師自然的自創佳構。董其
昌的書法曾師法唐李邕（北海）、徐
浩，故對延陵村的《張從申碑》頗為重
視，此圖即是追憶訪碑遊歷的作品。

本幅自題："延陵村在茅山之東，有
張從申碑。從申，唐大曆時司直，趙
子固稱其書品在李北海之右。玄靖
《天師碑》與延陵季子此碑皆在華陽，
筆法類徐浩《三藏法師碑》。《延陵
碑》，蕭定作也。略曰：'聽樂辯列國
之興亡，審賢知世數之存沒，掛劍示
不言之信，避國保無欲之貞。玄風可
想，至德如存'云。旁有四賢，以祠
董永、韋昭、王素與季子而四。癸亥
二月畫於丹陽舟中，因命之《延陵村
圖》並書此。董玄宰"。鈐"董其昌"
（朱文）。本幅有"訥菴"（白文）、"劉
氏寒碧莊印"（朱文）等鑒藏印記。《董
華亭書畫錄》著錄。

癸亥為明天啟三年（1623），董氏時年
六十八歲。

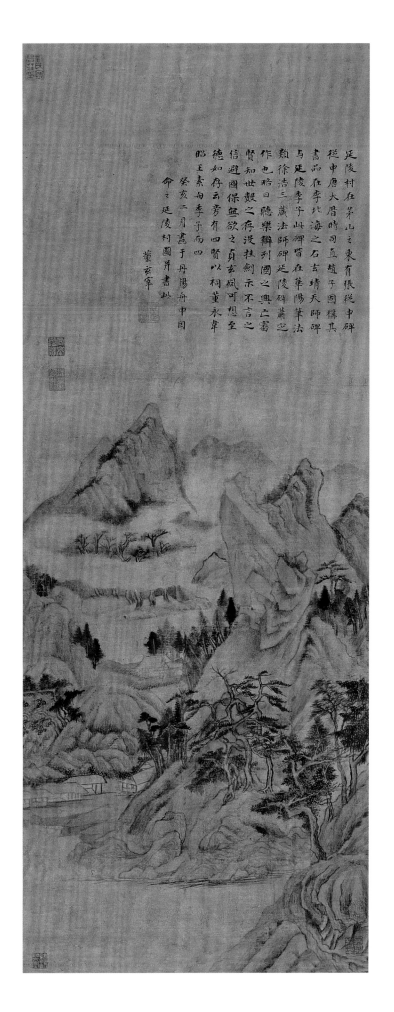

31

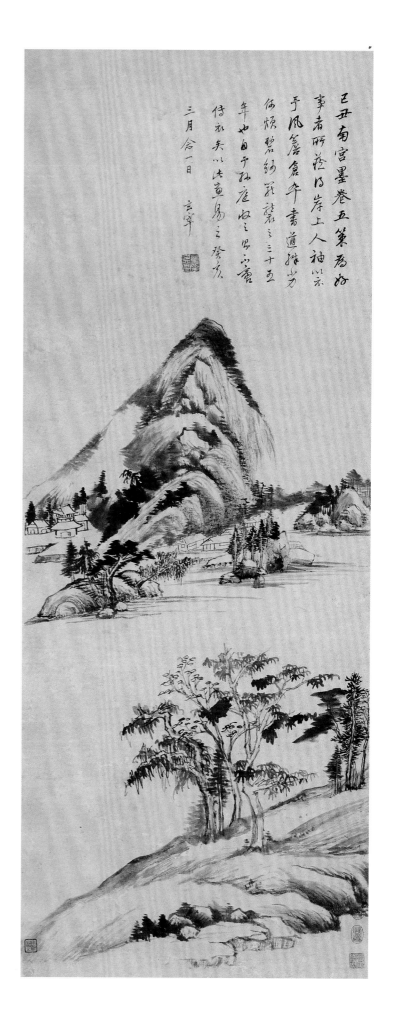

13

董其昌 墨卷傳衣圖軸

紙本 墨筆
縱101厘米 橫39.2厘米

Landscape
By Dong Qichang
Hanging scroll, ink on paper
H. 101cm L. 39.2cm

此軸構圖採用倪瓚的平遠圖式，山巒
樹石主要取法黃公望，而筆墨皴染則
又略參米氏雲山墨法。雖非畫家刻意
之作，卻於自然率意中別有天真韻
趣，更能體現畫家的藝術本色。萬曆
己丑（1589），董氏舉二甲第一名進
士。所謂"己丑南宮墨卷五策"當是其
參加會試時的對策卷。三十五年後得
以再見，並轉歸其孫董庭收藏，董氏
作此圖易之自藏。

本幅自題："己丑南宮墨卷五策為好
事者所藏，得岸上人袖以示予。風簷
倉卒，書道殊劣，何煩碧紗籠襲之三
十五年也。自予孫庭收之，則不啻傳
衣矣。以此畫易之。癸亥三月念一
日，玄宰"。鈐"董其昌印"（白文）。
有"用龢寶之"（朱文）等五方鑒藏印。
《大觀錄·卷十九》著錄，稱《董香光
山水立軸》。

14

董其昌　佘山遊境圖軸
紙本　墨筆
縱98.4厘米　橫47.2厘米

Excursion to Sheshan
By Dong Qichang
Hanging scroll, ink on paper
H. 98.4cm　L. 47.2cm

佘山屬松江九峰之一，是當地的勝
景。畫面着意突出了雙松挺立，危峰
聳起的簡括圖景，又在山深綿邈間置
茅舍，更兼筆墨凝結洗練。雖題曰：
"寫佘山遊境"，但並非實景寫照之
作，當是畫家遠避塵俗的心緒寫照。
天啟六年，魏忠賢閹黨把持朝政，董
氏上疏乞歸。此圖即其歸家時，縱舟
遊歷觸景而作。

本幅自題："丙寅四月舟行龍華道
中，寫佘山遊境。先一日宿頑仙廬。
十有四日識，思翁"。鈐"玄宰"（白
文）。

丙寅為明天啟六年（1626），董氏時年
七十一歲。

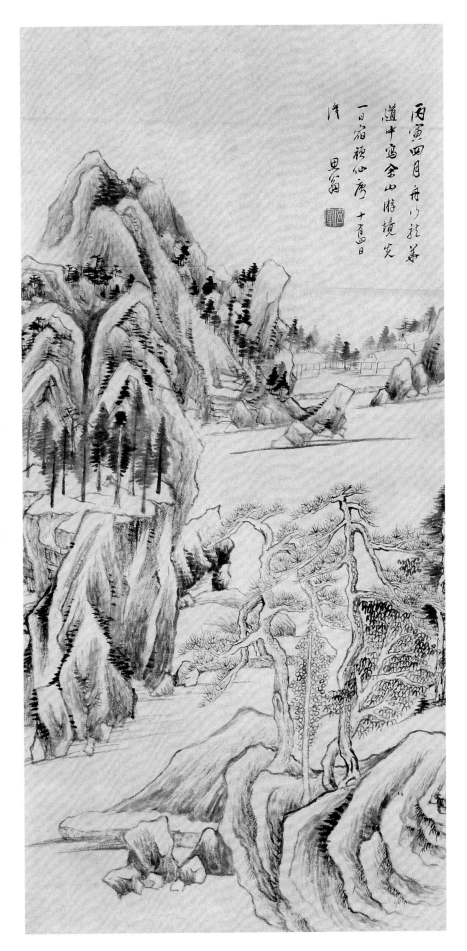

15

董其昌　贈稼軒山水圖軸

紙本　墨筆
縱101.3厘米　橫46.3厘米

Landscape Presented to Jia Xuan
By Dong Qichang
Hanging scroll, ink on paper
H. 101.3cm　L. 46.3cm

此圖筆墨蒼潤清健，是董氏告歸時期
凝神斂氣的精品之作。雖然如此，畫
幅題句又流露出其不甘心歸老的心
態，也是自詡此幅山水當能技壓羣
雄。此畫成後作者自珍三年而轉贈瞿
式耜。

稼軒世丈即瞿式耜，字起田，萬曆進
士，於崇禎元年擢授戶科給事中，不
久即遭貶謫。南明永曆朝，瞿氏復被
重用，留守桂林時城破被殺。

本幅自題："芙蓉一朵插天表，勢壓
天下羣山雄。玄宰"。鈐"宗伯學士"
（白文）、"董玄宰氏"（白文）。又"丙
寅中秋寫，己巳秋寄稼軒世丈"。鈐
"昌"（朱文）。裱邊右上有明朱之赤題
簽，本幅有"休寧朱之赤珍藏圖書"、
"畢瀧審定"等鑒藏印記。

丙寅為明天啟六年（1626），己巳為明
崇禎二年（1629）。

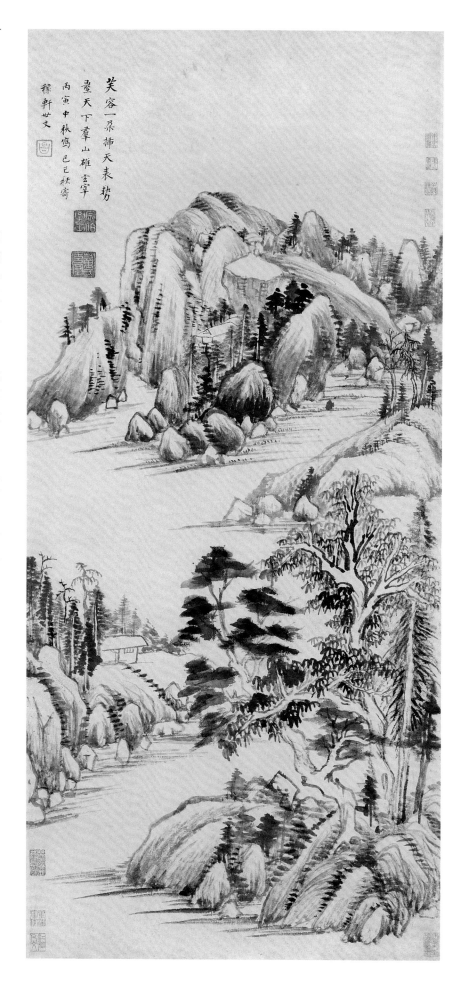

16

董其昌　嵐容川色圖軸
紙本　墨筆
縱139厘米　橫53.2厘米

Mountain View and River Colour
By Dong Qichang
Hanging scroll, ink on paper
H. 139cm　L. 53.2cm

董其昌嘗稱沈周《嵐容川色圖》為生平
合作，故譽為"與元季四家對壘"。其
自題雖稱此圖為追想而構，實有董、
巨及元四家風韻。畫家以簡淡融厚的
筆墨韻趣鮮明地區別於沈周淋漓蒼逸
的風格，正符合其"同能不如獨勝"的
一貫主張。又：董氏嘗臨《閣帖》，有
題云："書法雖貴藏鋒，……蓋以勁
利取勢，以虛和取韻"。勁利、虛和
四字正是此圖筆墨運用的顯著特點，
是畫家慣以書法入畫的結晶之作。

本幅右上自書"嵐容川色"四字，並自
題云："梁谿吳黃門家傳沈啟南（周）
此圖，與元季四家對壘。一嘗寓目，
遂為好事者購去，追想其意為此。戊
辰中秋題，玄宰"。鈐"大宗伯章"（朱
文）。又題："己巳仲春贈元霖汪丈，
玄宰重題"。鈐"董其昌印"（白文）。
有"顧麟士"等鑒藏印記。

戊辰明崇禎元年（1628），董氏時年七
十三歲。

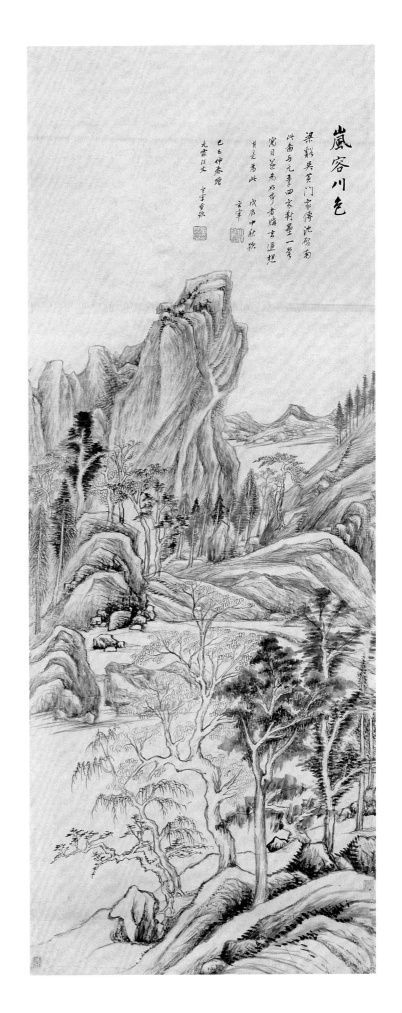

17

董其昌　董范合參圖軸
紙本　墨筆
縱156.6厘米　橫42.5厘米
清宮舊藏

Landscape in the Style of Dong Yuan and
Fan Kuan
By Dong Qichang
Hanging scroll, ink on paper
H. 156.6cm　L. 42.5cm
Qing Court collection

此幅構圖基本取法董源，而筆墨則勁
厲清爽，與董源《夏山圖》顯然不同，
亦不同於范寬的《溪山行旅圖》。所謂
"董（源）、范（寬）合參"，是在董
源山水畫法的基礎上，以清勁明析的
筆墨，改易類如《夏山圖》般朦朧的水
墨暈章畫法，求得范寬"挺然"、"嚴
凝"的藝術風格。董其昌於崇禎四年
復掌詹事府事，在京時，得董源《夏
山圖》，並多鑒閱古畫名跡，以此為
契機，繪製此圖，堪稱其晚年佳作。

本幅自題："江以南多元季大家之
蹟。燕都多北宋大家之蹟。余壬申再
入春明，所見甚夥，始以董北苑、范
華原參合為之。壹似失其故步，然海
內必有評定者。癸酉夏五，玄宰自
題"。鈐"董其昌印"（白文）、"玄
宰"（白文）。有"乾隆御鑒之寶"（朱
文）、"嘉慶御鑒之寶"（朱文）二方
鑒藏印記。

癸酉為明崇禎六年（1633），董其昌時
年七十八歲。

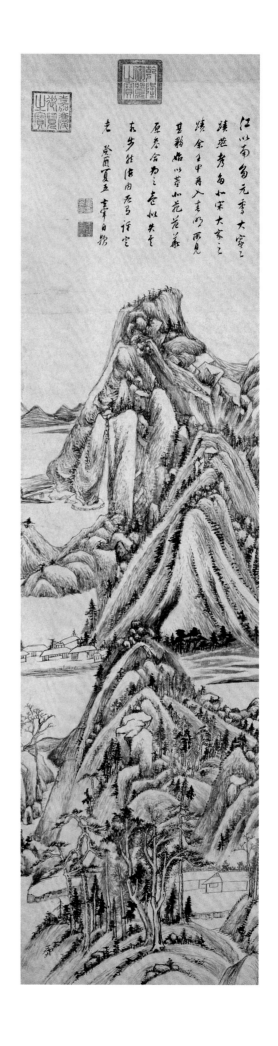

董其昌　關山雪霽圖卷
紙本　墨筆
縱13厘米　橫142.1厘米
清宮舊藏

Mountain Passes under Clearing after Snow
By Dong Qichang
Handscroll, ink on paper
H. 13cm　L. 142.1cm
Qing Court collection

此卷縮繪關仝《關山雪霽圖》，頗得咫尺千里之勢，是畫家參合宋人丘壑、元人筆墨，疏淡中饒融厚華滋之致。戴本孝跋稱："直以書法為畫法"，更道出了畫家用筆之妙，是畫家極晚年的代表作品。據卷後冒襄跋："丙子八月，吾師仙遊"，是董其昌卒於崇禎九年（1636）八月的確證，可訂正《明史》之誤。

本幅卷末自題："關仝《關山雪霽圖》在余家一紀餘，未嘗展觀。今日案頭偶有此小側理，以圖中諸景改為小卷，永日無俗子面目，遂成之。乙亥夏五，玄宰"。鈐白文印一，僅存"董印"半印。卷前後有明顧大申、戴本孝、沈荃、冒襄、清弘曆諸人題跋。又，卷首上端弘曆大書"秀"字。本幅前後鈐有"儀周珍藏"及乾隆內府諸鑒

藏印記多方。《墨緣滙觀·卷下》、
《石渠寶笈·初編》著錄。

乙亥為明崇禎八年（1635），董氏時年
八十歲。

關仝關山雪霽圖在余
家一紀餘未嘗展觀今
日案頭偶有此小側理
以畫中諸景改為小卷
永日妄似子面目遂成之
乙亥　　　　　　主宰

文敏墨妙自成一家適
意匠心不全摹古此卷

董宗伯書畫擅絕一代而山
水佳作較八法尤為難遘茲
摹關仝小卷布勢運筆無
不蒼秀而自有一種天然之
趣非它手所能髣髴也顧
戴二子謀研此道乃心折著
此其為真蹟夫復何疑犀
水攜之行笈朝夕展觀樹
綠動操殆神與之遇矣
山客舍
丁未閏夏雲間沈荃書於燕

張德容書

19

董其昌　山水圖冊
紙本（九開）　墨筆
每開縱26.4厘米　橫16厘米

Landscapes
By Dong Qichang
Album of 9 leaves, ink on paper
Each leaf: H. 26.4cm　L. 16cm

此冊為董氏適興之作，每開均為墨筆小景山水。畫幅雖隨意點染，卻更能表現畫家逸筆餘興之文人畫本色。古代繪畫圖冊，一般以八、十、十二等偶數為全冊，此冊據高士奇跋，知九幀已是全數，並道出不署名款的原因乃是"文敏（董其昌）畫此與乃郎者，故未書款"。據記，董氏的佳作每每為子孫、姬妾所獲藏，此即其中之一。高士奇"恐後人不知貴重"，所以再三題記，在每開對題中先書董其昌論畫之語，復加自己的一二語以提示，當可幫助覽閱者細心體會。

此圖冊無款識，每開均有清高士奇對題。冊後有清沈荃、高士奇二人題記三則。畫頁上有"清吟賞"（朱文）"江邨秘藏"（朱文），"顧子山秘匧印"（朱文）等鑒藏印記。

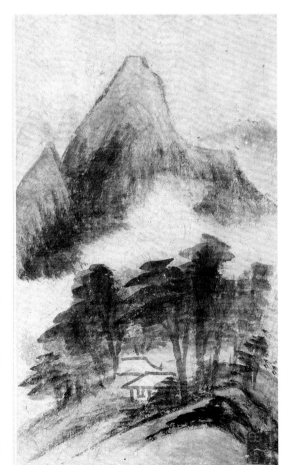

文敏畫牛與乃郎老故未書款其文孫
攜之京師沈文恪後跋之不知何以流
落燕市周蓉鄉得而贈余初未甚孫惜晤
拓上重加裝佾之行笈十餘年余屢見文敏
亜不止數百本求之筆墨穉貴合元人之
氣韻善鮮目知此九幀乃當年得意之
作故與賢子孫收藏幸而瞩余頃養痾
閑居春雨綿春杜門焚香各記其後以

娛老眼恐後人不知貴重再書於後
康熙戊寅上巳後一日書畢適日陰雨海棠
狼藉主簡靜齋焚香啜龍井火前茶
　　江邨高士奇

巳卯春夏馳驅南北夏末秋初病暑懶憊秋冬以大兒入
闈及口車諸事晨夕兄襟長玉屉大兒北楓橋刺後雨雪
直玉歲蒙除夕又庚辰正月二日始晴而春寒書葉
師握筆展此乃今年第一清適也　竹窗富士奇

高彥敬尚書大姚村當煙雲淡蕩格
韻俱超非于久山樵所及思白此幀珠有
風味　藏用老人奇

43

文敏每言雪林樹木與營丘寒林山石
宗闕全皴似北苑而各有變局學古人
不能變便是籬堵間物　士奇

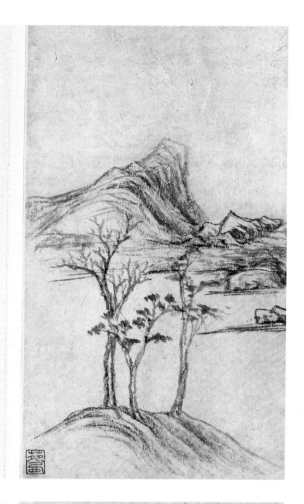

米敷文居京口謂北固讀山與海門連
亘取其意作瀟湘白雲圖絕無華墨
溪徑又余見五洲煙雨高僅三寸寫江
上五洲真為妙境大尢尢々將軍案宗
伯此幅不盈尺而神理具備豈重工兩子
勞驊耳　抱甕翁士奇

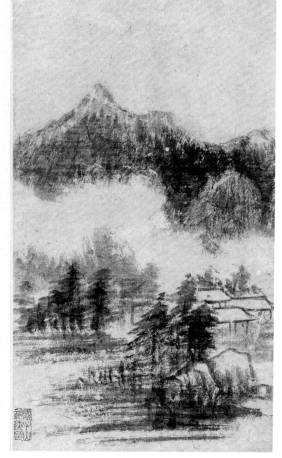

子昂題米敷文楚山清曉圖云老樹
筆端生奇筆下生聖此幅真有宇
宙在乎手老莫作尋常看過石竹窗

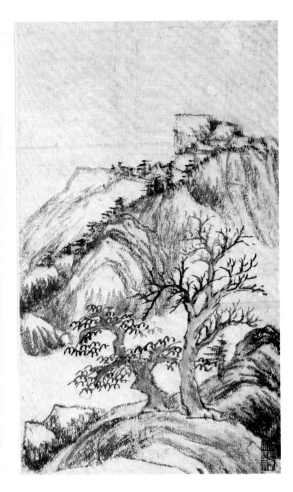

雪山不始於米元章盖自王洽潑
墨已有其意董北苑好作煙景煙
雲變沒即米畫也文敏自云於米芾滿
湘白雲盡悟墨戲三昧竹窗士奇

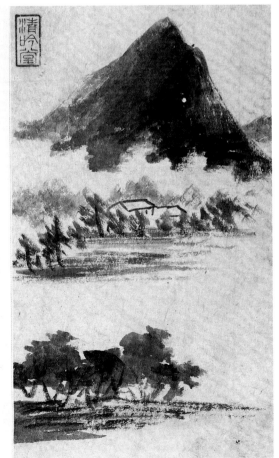

巨然學北苑元章學北苑黃子久學北苑
倪迂學北苑一北苑而各不相似所以雄名
家文敏一臨古正能出新意於法度之中　士奇

沈石田文衡山畫固精妙然究開一代
之法直揆元人衣鉢者田為不臥未肯
輕許人　　獨旦翁　士奇

畫與字各有門庭字可生畫不可熟字須
熟後生畫須熟後熟非真此知理者豈足與
道文敏深得力於此

竹窗士奇

黃大癡富春山畨蕭遠踈秀与其徐重
不同文敏此幅深得神髓

侍葉亦人士奇

董其昌　山水圖冊
紙本（十開）　墨筆
每開縱20.1厘米　橫12.4厘米

Landscapes
By Dong Qichang
Album of 10 leaves, ink on paper
Each leaf : H. 20.1cm　L. 12.4cm

此冊均為墨筆小景山水，是畫家"率然任興"的繪畫作品之一。據畫家對題，每幅畫頁皆仿前人圖意，其實只是"觸機而動"。如第二開稱仿趙孟頫《水村圖》圖意，然對比之下，此作之形貌了然無涉，不過襲取其淹潤之致而已。由此可知，董氏此類作品如其所言是"以意生身"的自我抒發，非尋常仿古山水所能比觀。

款均署"玄宰"並鈐"董其昌印"（朱文）。每開有董氏自書對題，多為論畫心得之語。又：每開對題款書均鈐"太史氏"（白文）、"董其昌"（朱文），只最後一開又加鈐"玄宰"（白文）一印。冊後有清曹溶、沈荃、謝希曾三人題記並何良玉諸人鑒藏印記。

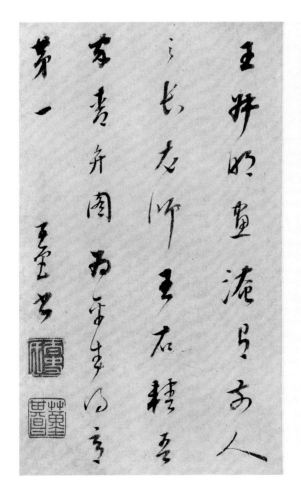

20.1

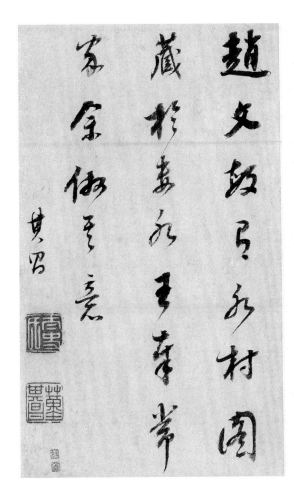

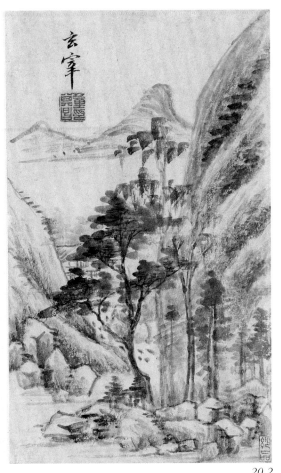

20.2

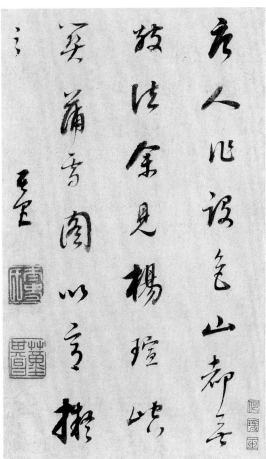

20.3

49

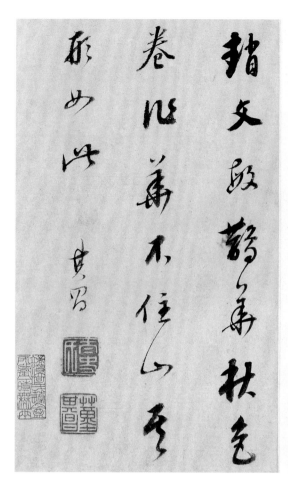

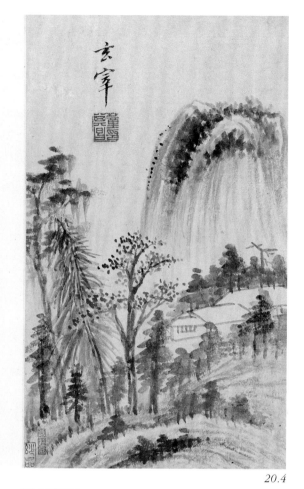

20.4

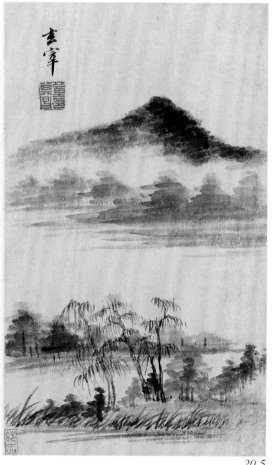

20.5

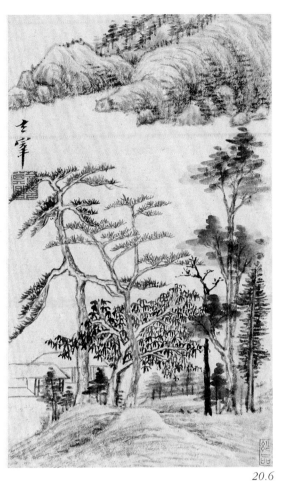

20.6

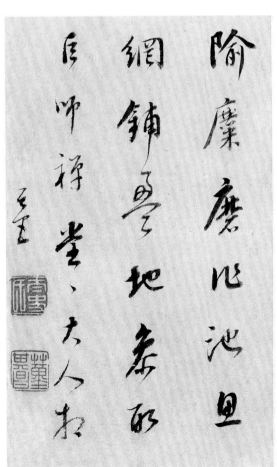

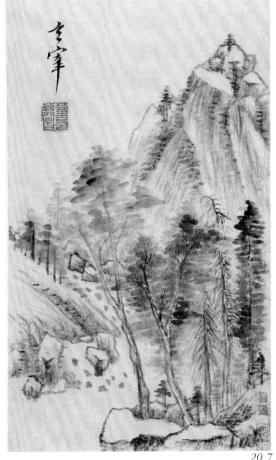

20.7

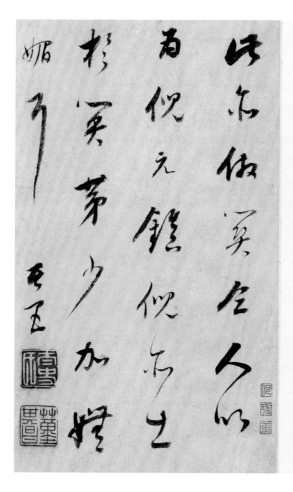

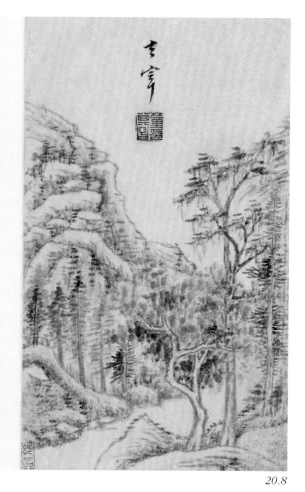

20.8

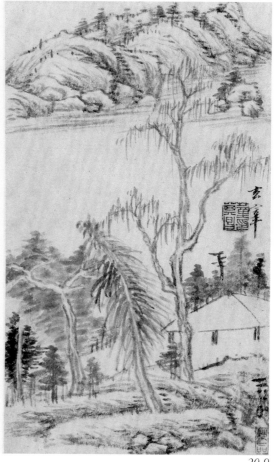

20.9

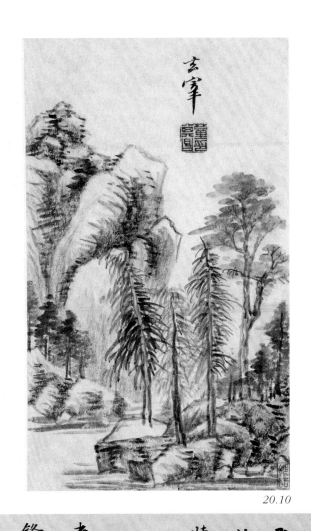

玄宰

20.10

此冊畫益妙之焦筆設
毫本也家家珍秘之
癸酉仲夏黃山記

筆之高蒼神韻九古徐高韻
四翁小景為吾第一信卷畫法之妙
沈許以之堂
乙亥仲冬吳山記

今石蜜此妙之義巨傑矣沈筌
俱臻神境向曾見之而不能購
鋒之妙小幅二十幅皆晉陸
書評全師睢教而無魯公藏

有明一代書畫結究於董
華亭文沈諸君子雖噪有
時名不得不望而泣下
曹溶

21

董其昌　山水圖頁
紙本　設色
縱27.1厘米　橫19.5厘米

Landscape
By Dong Qichang
A leaf, colour on paper
H. 27.1cm　L. 19.5cm

此冊繪山水樹石，畫法學黃公望，筆法松秀蒼潤。《明人名筆集勝冊》集有董其昌、宋旭、趙左諸人畫頁，此其中之一。從其自題詩以及與趙左等人畫頁集在一起的情況推論，應是畫家進入晚年後的作品。

自題："野色散遙岑，繁陰帶平楚。大痴未是痴，老我仍學我。其昌"。鈐"董其昌印"（朱白文）。鑒藏印有"楊文驄印"（白文），"儀周珍藏"（朱文）、"虛齋鑒藏（朱文）等。《虛齋名畫錄·卷十一》著錄《明人名筆集勝冊》之第八開。

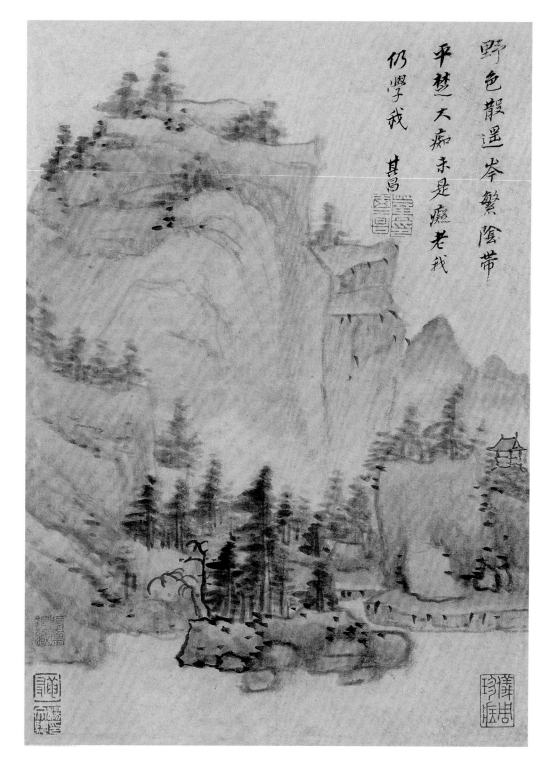

22

董其昌　仿倪山水圖扇
紙本　墨筆
縱17厘米　橫50.5厘米

Landscape after Ni Zan
By Dong Qichang
Fan leaf, ink on paper
H. 17cm　L. 50.5cm

此扇構圖時，將主體山水皆置於畫幅右邊，又以畫上題記的書法佐之。層次清晰，筆墨黑白分明。雖稱仿倪瓚畫法，卻一反倪氏乾淡松秀筆墨用法，而以較為渾厚華滋的筆墨表現簡淡風致，體現出畫家師古而不泥古的創作意圖。

本幅自題：「雲林作畫，簡淡中自有一種風致，非若畫史縱橫習氣也。因擬其意為宏伍丈。玄宰」。鈐「董其昌印」（朱文）。有「潘氏鑒藏」（朱文）、「季彤審定」（朱文）等鑒藏印記。

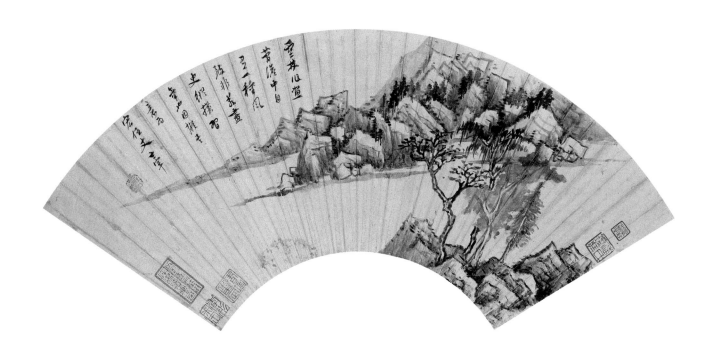

23

董其昌　集古樹石圖卷
絹本　墨筆
縱29.7厘米　橫524.8厘米

Trees and Rocks Copied after Ancient Masters
By Dong Qichang
Handscroll, ink on paper
H. 29.7cm　L. 524.8cm

此卷是畫家五十歲前後所臨寫古代作品中的樹石稿本,據卷末陳繼儒所題,其創作當在董氏家被其鄉人焚毀的萬曆四十四年(1616)三月之前,似這種稿本今傳不止一種。參閱《畫禪室隨筆》中董氏對樹石、山水畫法的論述,當可深入了解畫家的藝術創作過程與意圖。董氏曾將類似稿本贈清初王時敏,對清初"四王"的繪畫有重要影響。故此卷雖為稿本,卻具有重要的研究參考價值。

此卷無款識,卷首樹石間有一段題記:"《萬松金闕》趙希遠畫,全用橫點、豎點,不甚用墨,以綠汁助之。乃知米畫亦是學王維也。都不作馬牙鈎。"又卷中處有數字小注。卷末有陳繼儒一題:"此玄宰集古樹石,每作大幅出摹之。焚劫之後,偶得於裝潢家,勿復示之,恐動其胸中火宅也。眉公記"。《穰梨館過眼錄·卷二十四》著錄,稱作《董文敏樹石山水畫稿卷》。

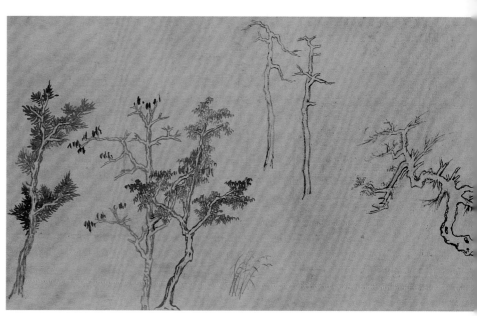

香光畫稿

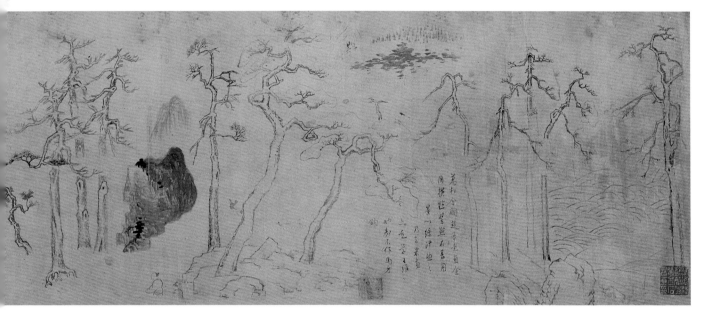

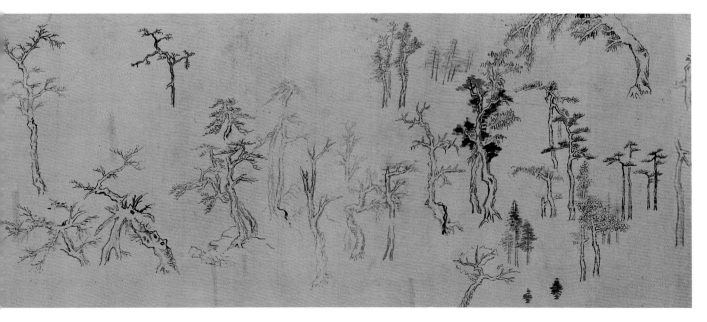

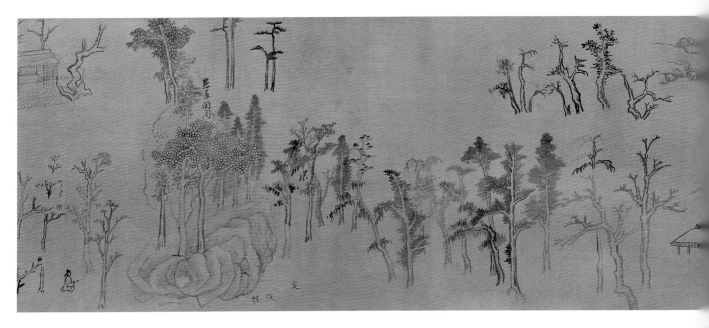

24

董其昌　鐘賈山陰望平原村圖卷
金箋　墨筆
縱28厘米　橫152厘米

Pingyuan Village Seen from the North Side of Zhongjia
Mountain
By Dong Qichang
Handscroll, ink on speckled-gold paper
H. 28cm　L. 152cm

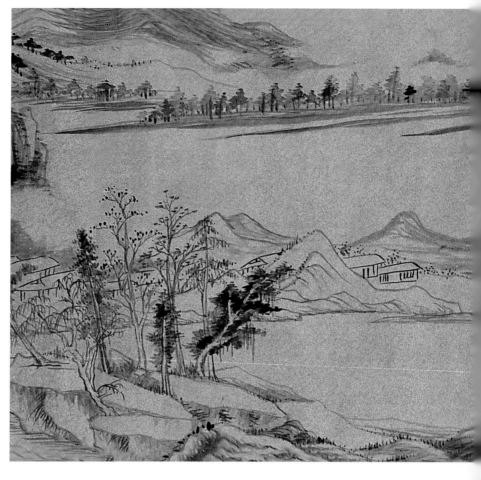

圖繪湖山、漁村景致，因畫在金箋本上，筆墨清逸爽勁，風格輕秀自然。據畫家自題，該圖兼採惠崇、巨然兩家畫法，同時也是其師法自然之所得。世傳《鐘賈山陰望平原村圖》有兩本，另一本為張大千舊藏，兩本畫法及題語頗相類，只張大千藏本有年款，為"乙卯四月十九日"，即明萬曆四十三年（1615）。由此推論，此本當是在此前後所繪製。

卷末自題："鐘賈山陰望平原邨，有湖天空闊之勢，亟拈筆為此圖，出入惠崇、巨然兩梵法門，以俟同參者評之。玄宰"。前鈐引首章"畫禪"（朱文）。後鈐"太史氏"（白文）、"董其昌"（朱文）。卷前後鈐清乾隆、嘉慶、宣統等內府鑒藏印記多方。又，鈐"林屋洞天"（朱文）等藏印。

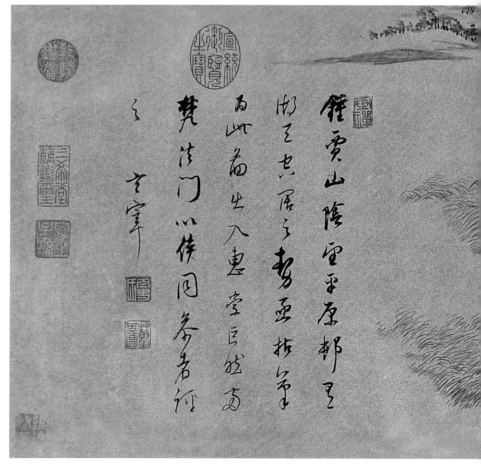

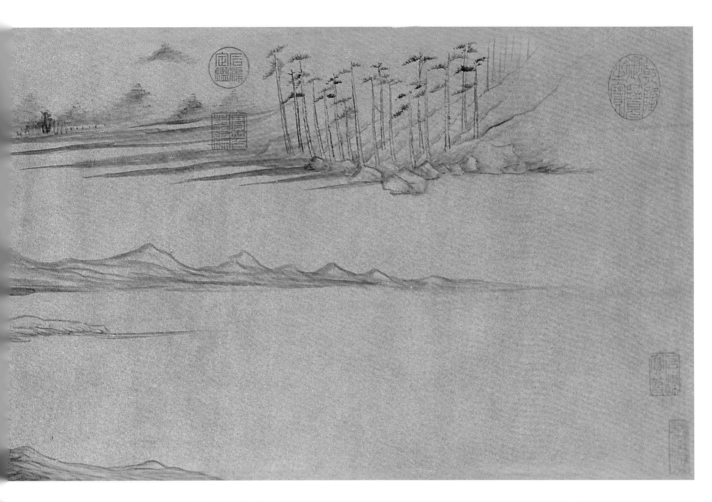

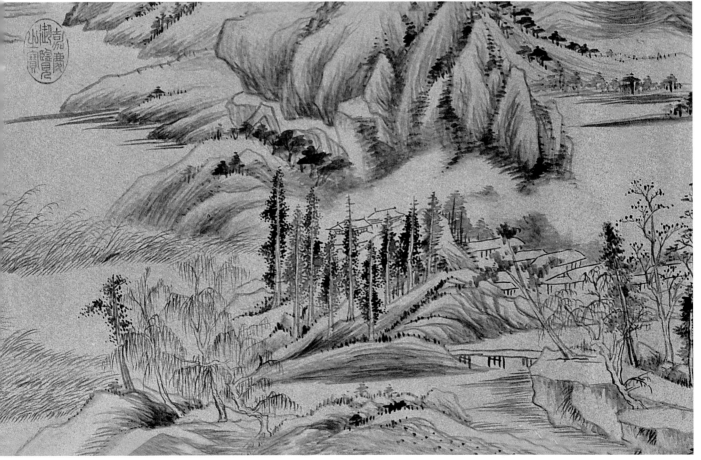

顧正誼　溪山圖卷
紙本　設色
縱22.7厘米　橫313.5厘米

Mountain and Stream
By Gu Zhengyi
Handscroll, colour on paper
H. 22.7cm　L. 313.5cm

顧正誼字仲方，號亭林，華亭（今上海松江）人，生卒不詳，主要活躍於明萬曆年間（1573—1620），曾任中書舍人。畫宗黃公望，窮探旨趣，遂自名家。山水初學馬文璧，後學元季諸家，無不酷似，而於子久尤為得力。為松江繪畫早期名家之一。

圖繪層巒疊嶂，溪水蜿蜒。構圖綿密，折筆方闊，棱角峻拔，誠如卷後謝淞洲跋稱：「佈置雖繁，而煙雲綿密，俱有大癡遺意，又無爛漫縱橫之習。」故畫家亦以為是「平生得意筆也」。

本幅自題：「丙戌春北上，舟中無聊，檢一舊紙落墨，兩月始就，自為生平得意筆也。未及贅名，孺休竟強去。出漢玉相搏，私心喜其能賞，即從其請。越四年復持卷來，曰：'友人曹中行，余感恩知己也。其寶玩如初，顧無能報稱，以此為壽耳，敢乞紀歲月。'遂識數語。己丑冬十月望日，華亭顧正誼」。鈐「正誼」（白文）、「顧仲方氏」（白文）、「蘭雪齋」（朱文）。卷後林村居士（謝淞洲）、方士庶題跋，曾經俞芷盟收藏。

丙戌為明萬曆十四年（1586）。

63

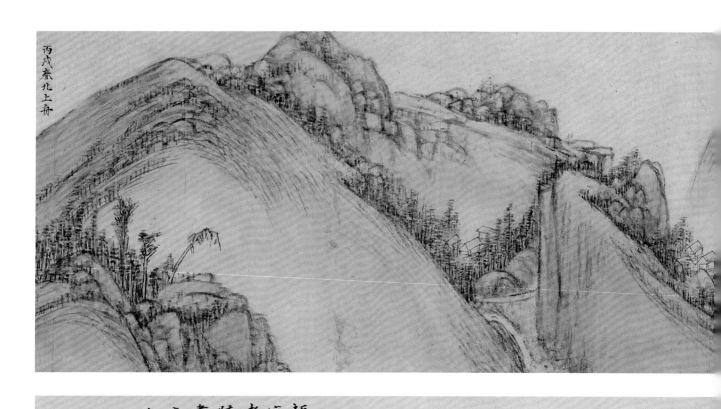

丙戌春北上舟

启仲方並董宗伯極加欸賞
今觀其所作溪山長卷乃知
非阿私所好也布置繁簡而
烟雲綿邈俱有大癡遺意
又無爛熳縱橫之習時流姿
縱仿絣其萬一耶　乙邜秋
八月望後五日林村居士淞洲題

顧中舍專學大癡其不經意處尤得其神骨蒼
涼鬱落中俱見完整嚴重之度非形似大癡
者也思翁容臺集謂仲方所藏大癡畫盡
歸于予知其寢食於斯也非一日矣林村作
畫尚簡潔一種故謂其布置過蘇要之筆
庶翩騰紀無絲豪經營之跡余頗學者先
當涇事於斯由博之約為善道耳方泗流
泊舟蕪湖待放關題當己未三月十二日

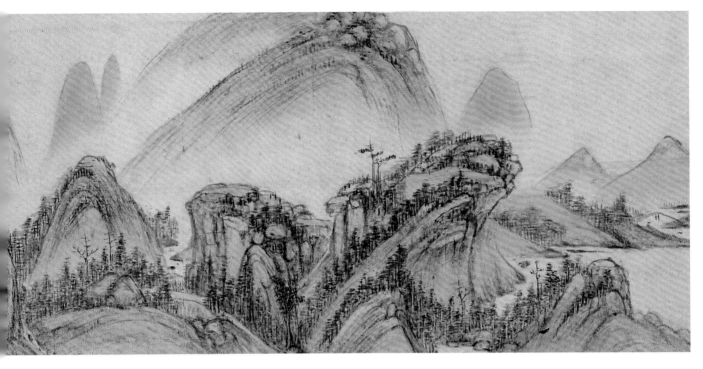

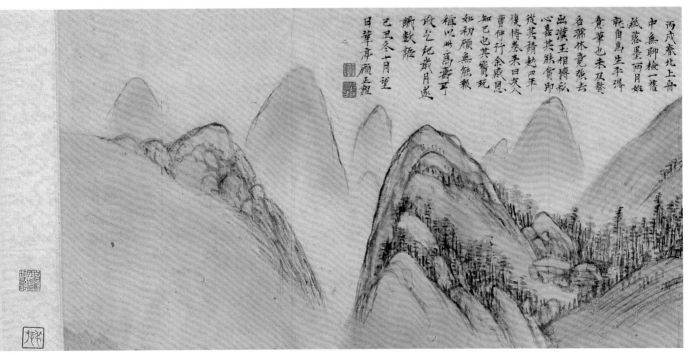

丙戌春北上舟
中無聊檢一舊
賦蘑墨兩月姑
就角禹生平得
賣華也未及贅
名孫休童強私
出漢王相搏私
心嘉其脈賞即
從其請越四年
復持卷來日炙人
知己也其寶玩
如初顧無能報
植以卅為壽耳
政允紀歲月邀
聊數語
己丑冬十月望
日華亭顧正誼

26

顧正誼　山水圖卷
紙本　設色
縱16.5厘米　橫135.5厘米

Landscape
By Gu Zhengyi
Handscroll, colour on paper
H. 16.5cm　L. 135.5cm

此卷山水先施以淺淡的筆墨，復施彩
着色於山石林木，再以濃重墨色對林
木、山石、苔點精微點染，細緻刻
畫，畫法古雅，蒼潤清雅。畫法主要
師承黃公望，然取神遺形，以清雅而
易黃公望繪畫華滋渾厚之風軌，正體
現了畫家的藝術本色。

本幅自識："亭林顧正誼寫"。鈐"正
誼"（白文）、"仲方氏"（白文）、"亭
林生"（白文）。收藏印"華溪珍藏"（朱
文）、"鶴山"（白文）、"伯時"（白
文）、"和叔"（朱文）、"作球"（朱
文）等。引首篆書"亭林妙翰"。卷後
有陸應陽、謝天章、唐守敬、魏之
璜、張志譚題跋。

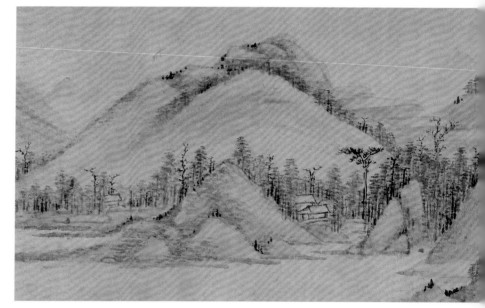

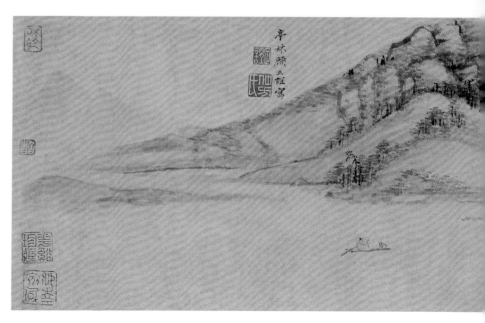

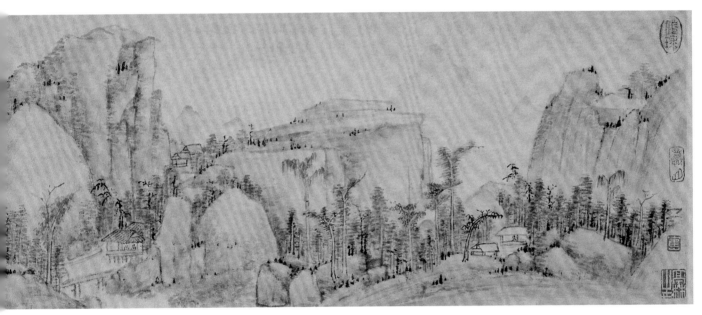

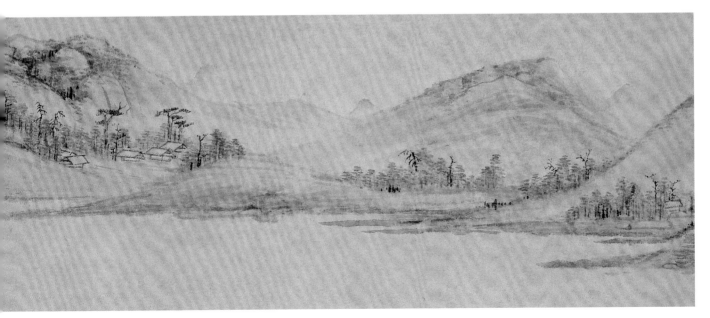

此卷因錄清儀閣

魏之璜

畫盛於元而靡於前
尤為千古畫家鼻
祖敔之者兴水三赴
靈明人唐沈文仇諸
家各挾絕類超群

圓厚有晉人範範
玉可貴也
癸亥孟冬朔日收得
此卷因錄清儀閣
題詩並紀歲時
鼑父　張

匪一人然弟得其似未得其真耶
顧仲方兹卷信得臨家三昧神情
氣韻宛然古人具眼者鑒賞之餘
且不知為仲方直謂之老痴矣

按松江府志及明史藝文志誚碩
仲方為華亭人今姑末誚者
湖南人盖姑未有誤耶
同日又記

昔人稱摩詰畫中有詩余
觀仲方所布小景歷三快人
意宛然摩詰詩也丹青豈
在王先生下哉雨中展卷不忍
置淘題片語辛巳夏日陸應陽

其有探奇興扁舟向晚移旗
亭高客集鏡水美人窺樹
隱青山郭風生綠草湄醑
歌興長嘯蕩日未云疲
天章

黃大癡筆法在元朝諸名人之上七
海內所藏者不少概見乃領仲方發
我師之鑰雲變態枣淂其妙此
卷殆橐囊中尤玉也是宜寶之
甲辰中秋淩塔山道人題

古人名手千古惟是神情所傳

畫盛於元而廳公前
尤為千古畫家鼻
祖敦三者共水三赴
靈明人唐沈文仇諸
家各挾絕類超群
之技於廳公外別樹
一幟迫顧小鳳先
生起而廳翁餘血賴
以不隊其功蓋非淺
鮮先生湖南長沙人
萬歷六年戊寅進士

顧正誼　山水圖冊
紙本（十開）　墨筆設色
每開縱33.6厘米　橫23.8厘米

Landscapes

By Gu Zhengyi

Album of 10 leaves, ink or colour on paper

Each leaf: H. 33.6cm　L. 23.8cm

此冊是顧正誼分別採用元吳鎮、黃公望、倪瓚、王蒙等畫法所繪樹石山水。畫家以其特有的筆墨運用方法將吳鎮的墨氣渾厚、黃公望的清真秀拔、王蒙的蒼楚深秀、倪瓚的蕭散簡逸都熔鑄於蒼渾簡練的藝術表現當中。董其昌嘗從之學，故顧氏所心折的元四家畫法，尤其是黃公望的藝術宗尚對董氏的繪畫及其理論有較大的影響，此冊足以體現顧正誼繪畫的師承與藝術特點。

每開鈐有鑒藏印，分別為"安吳朱榮爵字靖侯所藏書畫"（朱文）、"陳季子驥德平生真賞"（朱文）、"良齋審定"（朱文）、"靖侯珍藏"（白文）、"縉侯心賞"（朱文）、"雪泉"（朱文）、"雪泉所藏"（白文）、"褚氏林署堂考藏印"（朱文）。張熊隸書題"明顧仲方山水真跡"。冊後有張熊、曾植題跋。

第一開，設色畫樹石。自識："亭林"。鈐"正誼"（白文）。

第二開，設色畫山水。自識："顧正誼"。鈐"仲方"（白文）。

第三開，設色畫山水。自識："亭林誼寫"。鈐"正誼"（白文）。

第四開，設色畫山水。自識："仲方寫"。鈐"顧正誼印"（白文）。

第五開，墨筆畫山水。自識："亭林生"。鈐"正誼"（白文）。

第六開，設色畫山水。自識："正誼寫"。鈐"仲方"（白文）。

第七開，設色畫山水。自識："仲方誼寫"。鈐"正誼"（白文）。

第八開，墨筆畫山水。自識："仲方寫"。鈐"亭林生"（白文）。

第九開，墨筆畫山水。自識："顧正誼寫"。鈐"仲方氏"（白文）。

第十開，墨筆畫山水。自識："亭林寫"。鈐"正誼"（白文）。

27.1

27.3

27.2

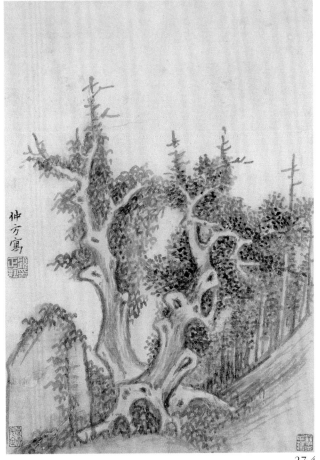

27.4

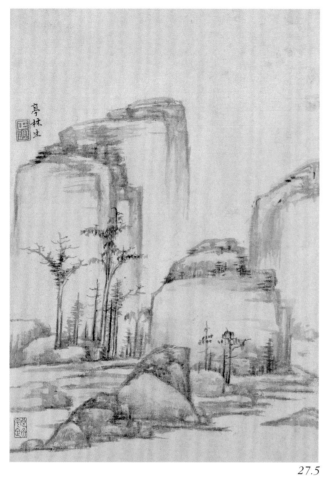

27.5

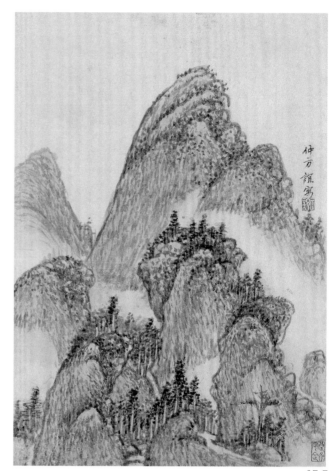

27.7

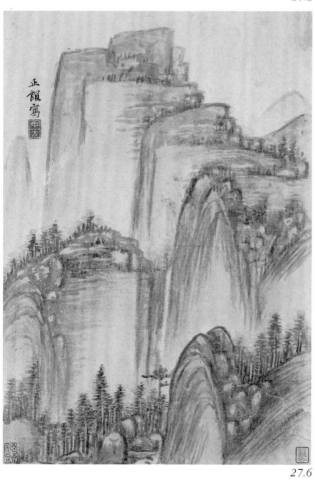

27.6

27.8

27.9

27.10

趣盡筆行草如篆隸淡畫史塵
倶善其家藏名跡将黟盖蒙有自
真為墨苗之師也册中有雪泉等
記保奇鄉緒硯耘竟物真跡意精
眼福書安録六年秋七月下澣
先生大宇好誌滬昌陳氏摸以出示周諸
鷺州古八堂人張熊子祥甫識跋

有明顧仲方舍人名正誼號薛亭先生
松江人生阿蒙之間無聲詩史謂其功
學馬文璧繼學于仲圭久積蘊
同郡董宗伯嘗從之學多所指授
其遊于安四方士夫求去跡玉如麓
攜壺云峽山水十幀蒼潤簡練古

28

顧正誼　山水圖扇
金箋紙　設色
縱17.6厘米　橫54.1厘米

Landscape
By Gu Zhengyi
Fan leaf, colour on speckled-gold paper
H. 17.6cm　L. 54.1cm

此扇畫山石、林木、溪水，亭榭隱現
於林木之中。構思細膩，層次清晰，
筆法勁峭，是顧氏畫作中的佳品。

本幅自題："顧正誼為孺旭先生寫"。
鈐"正誼"（白文）。收藏印"臣炳泰
印"（白文）。

29

顧正誼　江岸長亭圖軸
紙本　設色
縱59.2厘米　橫30.7厘米

Pavilion on the River Bank
By Gu Zhengyi
Hanging scroll, colour on paper
H. 59.2cm　L. 30.7cm

圖繪疏林孤亭，深秀幽靜，筆墨乾
冷，皴紋簡淡，畫面清冷靜潔。雖師
倪瓚畫法，但將倪瓚平水遠山的典型
圖式改為層岩方闊、山巒高遠的構
圖，別具雄強氣勢。表現出師古而不
泥古的新境界。

本幅自識："顧正誼"。鈐"顧正誼印"
（白文）、"仲方父"（白文）

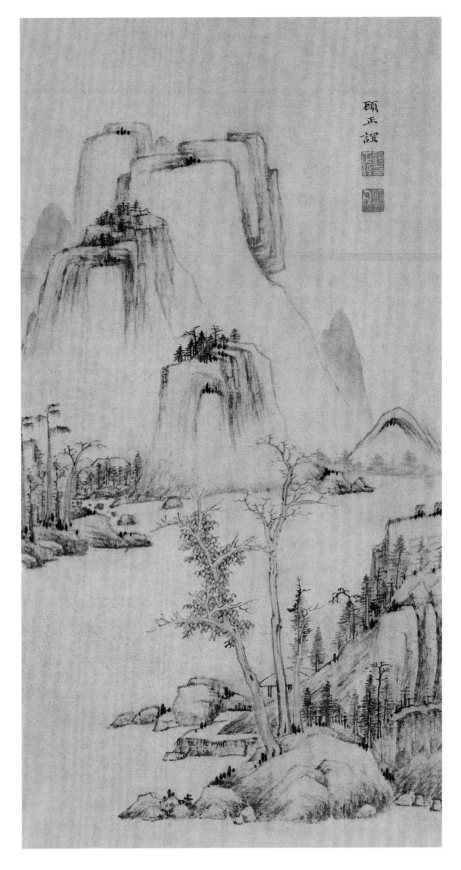

30

孫克弘　文窗清供圖卷
紙本　墨筆設色
縱21厘米　橫579.8厘米

Rocks, Red Bamboos, Orchids, Prunus,
and other Subjects

By Sun Kehong
Handscroll, colour on paper
H. 21cm　L. 579.8cm

孫克弘（1533—1611），字允執，號雪居，華亭（今上海松江）人。以父蔭入仕，官至漢陽知府。工書法，能詩，擅畫花鳥、竹石、山水、佛像等，尤以花鳥見稱。師法沈周、陸治，兼能工筆、寫意，或水墨、或設

色，風格淡雅。

此圖分段繪奇石、朱竹、蘭草、梅花、松化石、古松、雲山紈扇等，將多種繪畫題材集於一體。或墨筆、或設色，然皆皴染精到，筆墨清潤俊

逸，充分表現了作者多方面的繪畫才能，同時也反映出作者寄情翰墨文玩的高情雅致。

本幅自識：“癸巳夏中朔，漫圖於遠俗樓。”鈐“遠俗樓”（朱文），另本幅自題多段（見附錄），清內府收藏印多方：“石渠寶笈”（朱文）、“御書房鑒藏寶”（朱文）、“乾隆御覽之寶”（朱文）、“三希堂精鑒璽”（朱文）、“宜子孫”（白文）、“嘉慶御覽之寶”（朱文）、“宣統御覽之寶”（朱文）、“乾隆鑒賞”（白文）。

癸巳為明萬曆二十一年（1593），孫克弘時年六十歲。

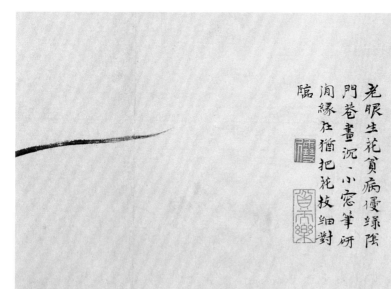

倣馬遠筆

老眼生花貧病優緣陰
門巷書沉小窗筆研
閒緣在猶把花枝細對
臨

婺州永康縣松林馬自岦
為僊在上一夕大風雨松忽
化為石朴地悉皆朽蠹大
者徑二三尺高有松節枝
脈土人運而為坐且玉弓
小如拳者亦堪宜几案间

鮮于伯機
支離叟圖

支離叟者鮮于氏帝林新居直寄亭
之古松也高不滿天霞地秋十弓輪囷經
奇如偃盖奇形怪狀不可彈舉用可狂
周諮說曰支離叟芳永妄用之用所同
然者非特形似而已
九軒甫

層巒疊嶂烟云出没
數家茅屋隱二在阿
塢中要須織其蝸唐
鼎老浮于心悳寓意
于筆端計諸卷紫亭
廣凡伏席所聯其精
誠巳能貪之金后师
凧嗜山水喜不可宋知
此理 崑霙避暑凉
雲洞洞書

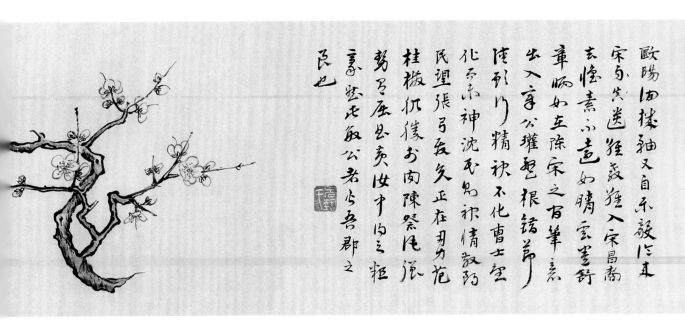

歐陽洞梁軸又自不毀作丈
宋句失遂狂叢雅入宋昌南
去憬素不遠如睛雲書詩
章啊如左陳宋之有筆矣
出入亨公璀㪍根鎖節
陸形竹精秋不化曹士空
化与市神沈㑅鳥祇情敬竻
民望張弓矣正在刃为范
勢弓歷县责妆中内之粗
桂梅扒復方肉陳祭尾張
豪紫氏取公若弓吾郡之
良也

松化石

31

孫克弘　玉堂芝蘭圖軸
紙本　設色
縱135.8厘米　橫59厘米

Yulan Magnolia and Fragrant Orchid
By Sun Kehong
Hanging scroll, colour on paper
H. 135.8cm　L. 59cm

此圖繪拳石之旁，玉蘭、蘭花之屬眾
芳競放。玉蘭樹亭亭玉立，枝幹雙勾
填色並施以皴擦，極富質感，其他花
瓣及葉行筆婉轉，線條柔潤，設色淡
雅，極好地表現出玉蘭和蘭花清芳高
雅的特徵。

本幅自識："窈窕千花笑臉時，藍田
洛浦競芳春。虛傳雪滿揚洲觀，何似
盈盈步洛神。己酉春日寫，雪居克
弘。"鈐"孫允執"（白文）、"漢陽
郡長"（白文）及引首章"東郭草堂"（朱
文）。另鑒藏印"姚江陳子受家珍藏"
（朱文）。

己酉為明萬曆三十七年（1609），孫克
弘時年七十六歲。

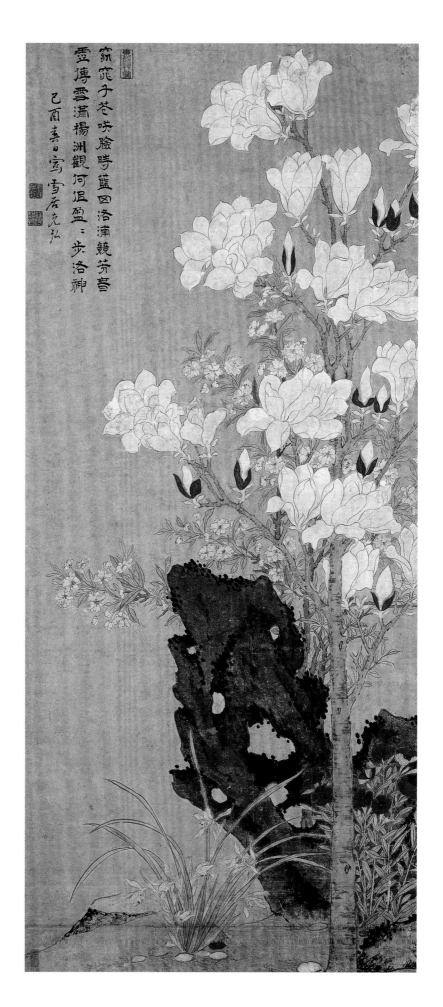

32

孫克弘　耄耋圖軸
紙本　水墨
縱140.2厘米　橫37.1厘米

Cat and Butterfly
By Sun Kehong
Hanging scroll, ink on paper
H. 140.2cm　L. 37.1cm

圖繪一貓仰視空中飛過的蝴蝶，雖只是水墨粗筆寫意，但貓、蝶的形象皆極為準確傳神，表現了作者的寫生功力。構圖簡潔，貓與蝶上下呼應，蝴蝶的緩飛之姿中蘊含着靜止，貓的靜止中則預示着撲擊蝴蝶的靈動，動靜相依，相映成趣。

我國古代以七十為"耄"、八十為"耋"，因此文人士大夫常取其諧音"貓"、"蝶"為題材作畫，以寓長壽之意。

本幅自識："雪居弘。"鈐"雪居"（白文）、"漢陽太守章"（白文）。另本幅題跋："春殘蝶夢不能成，春暖狸奴飽飯行。鼠輩縱橫都不管，卻來閑與蝶相爭。錢允治題。即翻山谷案，無新意也。"鈐"錢功父"（白文）、"少室山人"（朱文）。另有鑒藏印，"清玩草堂"（朱文）、"瑞廷鑒賞書畫之印"（朱文）、"楊孫"（朱文）、"東吳王蓮涇藏書畫記"（朱文）、"煙雲供養"（白文）、"章保世精鑒印"（朱文）、"青桐居士"（白文）、"張氏寶玩"（白文）。

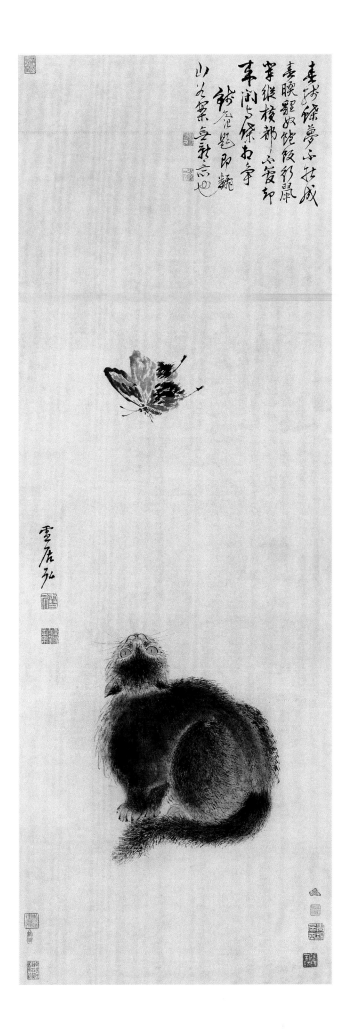

33

孫克弘　花果圖卷
紙本　設色
縱25厘米　橫491厘米

Flowers and Fruits
By Sun Kehong
Handscroll, colour on paper
H. 25cm　L. 491cm

圖繪白菜、薑、蘑菇、蘿蔔、茭白、
荸薺、筍、荔枝、佛手、石榴、菱
角、藕、蓮蓬、葡萄、柚子、桃、枇
杷、楊梅、桔子等蔬果。筆法多變，
果實及枝葉或勾廓填色，或出以沒骨
法，設色以花青為主。全圖兼工帶
寫，清潤雅逸，頗有沈周花鳥畫的遺
意，具有濃郁的生活氣息。

引首書"觀物。文從簡。"鈐"文□□
印"（朱文）、"字彥可"（白文）。
本幅自識："己酉冬日寫。克弘。"鈐
"漢陽太守"（白文）。另本幅鈐收藏印
"石渠寶笈"（朱文）、"乾隆御覽之寶"
（朱文）、"亡何鄉書畫印"（朱文）；
前隔水鈐鑒藏印"耕讀傳家"（白文）、
"秋泉"（朱文）、"退谷"（白文）。

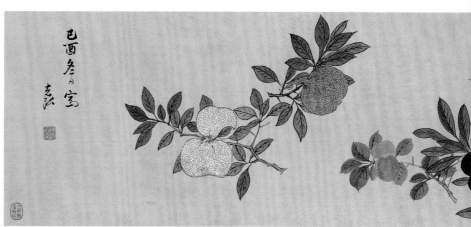

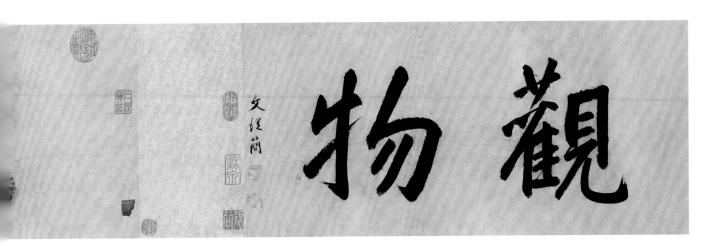

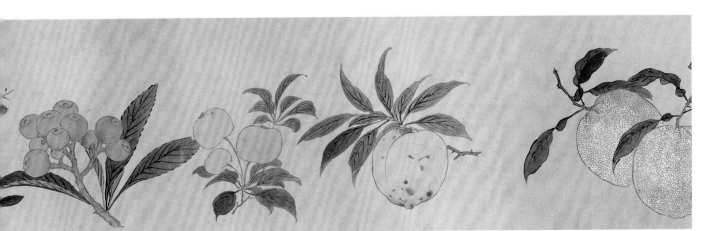

孫克弘　百花圖卷
紙本　設色
縱27厘米　橫532.5厘米

Hundred Flowers
By Sun Kehong
Handscroll, colour on paper
H. 27cm　L. 532.5cm

圖繪紫丁香、梅花、山茶、芍藥、蘭花、玉蘭、月季、菊花、桂花、罌粟等四季折枝花卉，多採用勾勒填色，用筆細緻，畫法工整，工細而不板滯。作者在繼承宋元花鳥畫傳統的基礎上又能出以己意，特別是穿插其中的題畫詩與畫面相得益彰，使畫面意韻得以深化，全圖清麗秀雅，堪稱作者花鳥畫的代表佳作。

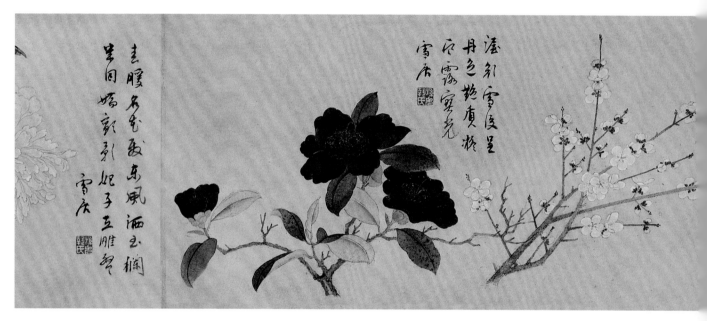

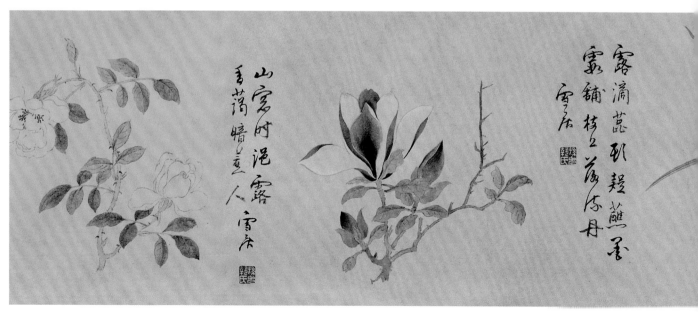

本幅款署："雪居弘製。"鈐"孫允執氏"（白文）、"二千石長"（朱文）。另自題多段（見附錄）。尾紙有桂茂枝、吳湖帆、西村三跋。本幅及尾紙鈐收藏印多方："希逸"（白文）、"良齋審定"（朱文）、"陳驤德所寶名跡"（白文）、"心賞"（朱文）、"嘉興唐翰題觀"（朱文）、"良齋流覽所及"（朱文）、"吳興張氏圖書之記"（朱文）、"西邨"（白文）。

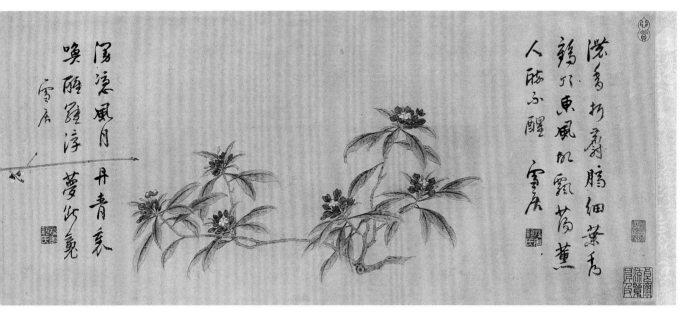

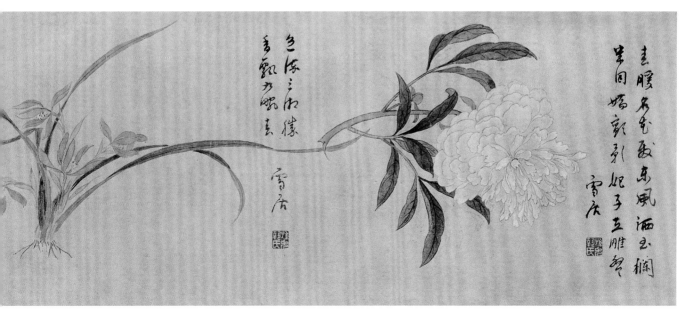

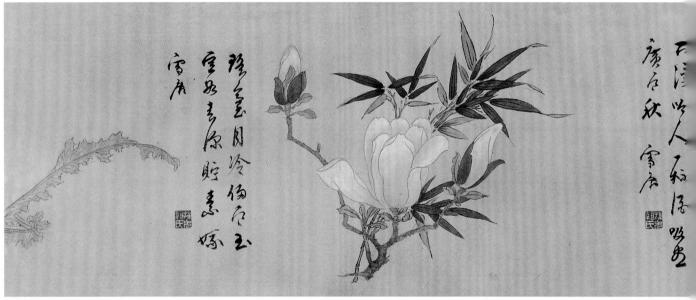

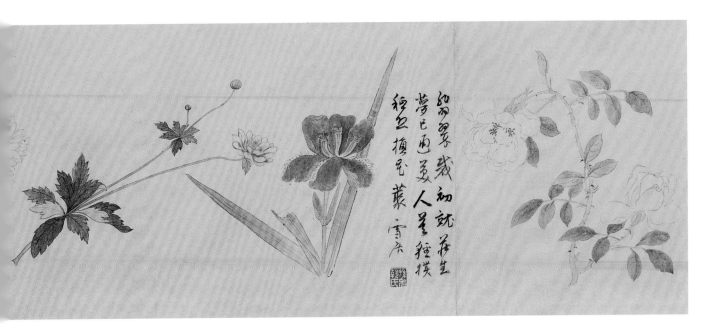

細雨翠裁初就葉生
夢已過雲人意輕撲
穠色摘筆叢 雪庼

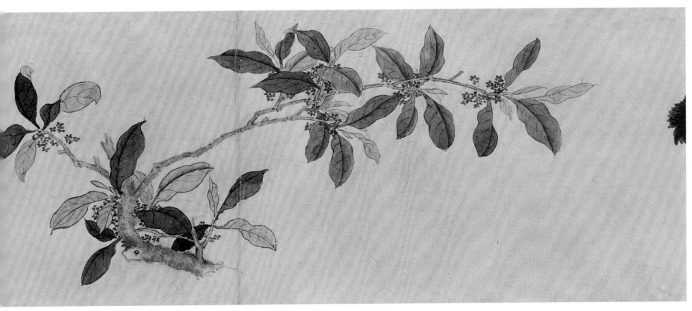

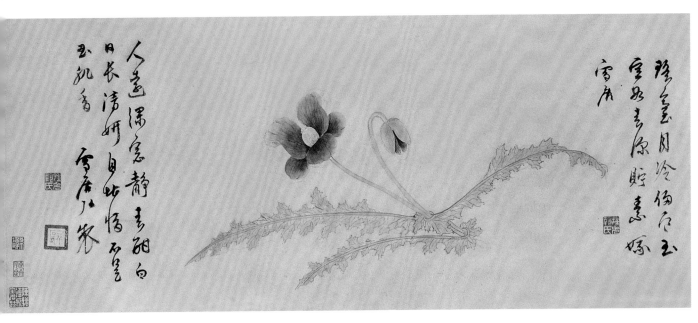

嫩色月冷倚石玉
雪明素原貯意嫁
雪庼

人遠溽雲靜青甜白
日長清妍自此恨石雪
玉魂香 雪庼寫

孫克弘　仿高房山山水圖扇
金箋　設色
縱17.8厘米　橫56.5厘米

Landscape after Gao Fangshan
By Sun Kehong
Fan leaf, colour on speckled-gold paper
H. 17.8cm　L. 56.5cm

此圖遠景雲山高聳，近景古木茂密，茅舍小橋，極富情趣。圖中部分山體以墨線勾廓，大部則採用落茄皴點染，以墨色深淺分出山體脈絡。樹冠以大筆觸飽蘸濃墨橫點連綴而成，其上又補以重色，表現出樹木鬱鬱葱葱的生機。全圖墨色蒼潤，雖是逸筆草草，但南方山林間煙水迷濛的意境得到了極好的表現。

自識：“甲辰秋日仿房山筆，孫克弘。”鈐“漢陽太守”（白文）。

甲辰為明萬曆三十二年（1604），孫克弘時年七十一歲。

孫克弘　玉蘭修竹圖扇
金箋　墨筆
縱17.5厘米　橫52.8厘米

Yulan Magnolia and Tall Bamboo
By Sun Kehong,
Fan leaf, ink on speckled-gold paper
H. 17.5cm　L. 52.8cm

圖繪玉蘭及竹枝，用筆較為工整，玉蘭花枝及花瓣皆以雙勾出之，花瓣翻轉覆仰，無不合矩，欲放的花苞點綴其間，更具生意。穿插其中的兩叢修竹不僅補充了構圖，且增加了畫面的文人畫氣息。

自識：“冬日寫。雪居弘。”鈐“漢陽太守”（白文）。另鑒藏印：“吳氏晴齋鑒古”（朱文）、“季彤心賞”（白文）。

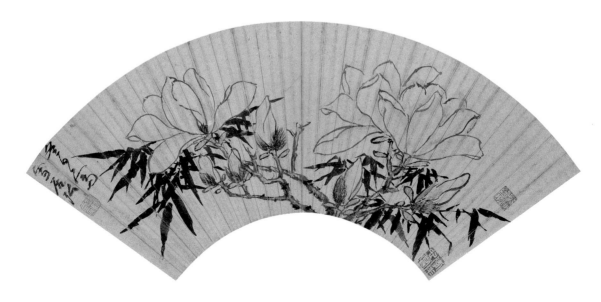

37

孫克弘　牡丹圖扇
金箋　墨筆
縱15.7厘米　橫48.2厘米

Peony

By Sun Kehong
Fan leaf, ink on speckled-gold paper
H. 15.7cm　L. 48.2cm

圖繪牡丹一朵，枝葉用墨筆雙勾，行筆恣肆流暢，中鋒、側鋒兼用，雖只是空勾，卻極好地表現出葉子的俯仰姿態，花瓣則半勾半染。雖是遣興隨意之作，然花色層次分明，枝葉交待清楚，表現出作者嫻熟的筆墨技巧。

自识："秋日写。克弘。"钤"汉阳太守"（白文）。

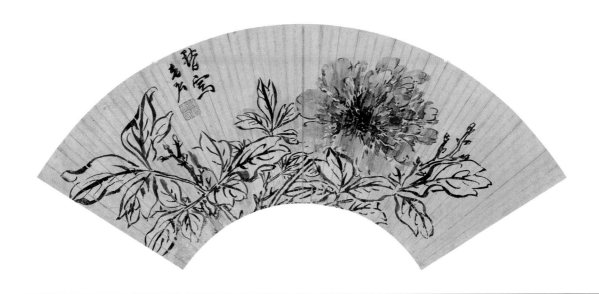

38

孫克弘　花石圖扇
金箋　墨筆
縱19.3厘米　橫57厘米

Rocks and Flowers

By Sun Kehong
Fan leaf, ink on speckled-gold paper
H. 19.3cm　L. 57cm

此圖墨筆繪拳石、牡丹，行筆流暢灑脫，葉用雙勾，花用沒骨，馥郁華美，而居於拳石間，使之兼具野趣。

自識："席散春霞潤，杯浮綺繡華。秋日為裸卿大兄寫，克弘。"鈐"漢陽太守"（白文）。

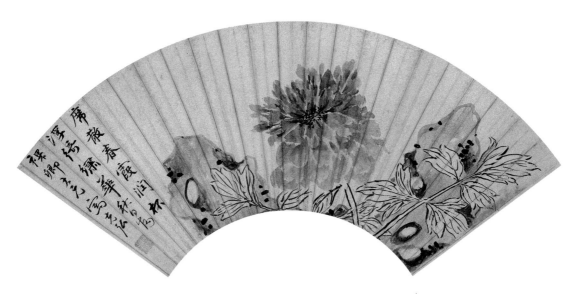

39

孫克弘　梅竹寒雀圖扇
金箋　墨筆
縱15.7厘米　橫47.5厘米

Prunus, Bamboo and Sparrows
By Sun Kehong
Fan leaf, ink on speckled-gold paper
H. 15.7cm　L. 47.5cm

此畫繪一雀棲息於寒梅枝頭，旁有竹枝斜出。構圖左疏右密，但能於欹側中求平穩。花瓣空勾，用筆粗簡中見細緻，顯示出蕭疏簡淡的意韻。

本幅自識："克弘"。鈐"孫克弘印"（白文）。左下角鈐鑒藏印"漢如審定"（白文）。裱邊有謝稚柳題跋。

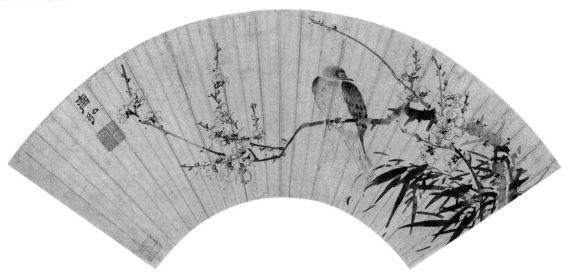

40

孫克弘　梅花圖扇
金箋　墨筆
縱15.7厘米　橫48.7厘米

Plum Blossoms
By Sun Kehong
Fan leaf, ink on gold-speckled paper
H. 15.7cm　L. 48.7cm

圖中畫面上部一枝老梅橫貫畫面，似自山崖橫生而出，即彌補了上部空白，又增強畫面清冷幽寂之意韻。崖腳水濱浪花騰濺，有馬遠"水圖"意。

自識："秋日為師我先生寫。孫克弘。"鈐"漢陽太守"（白文）。

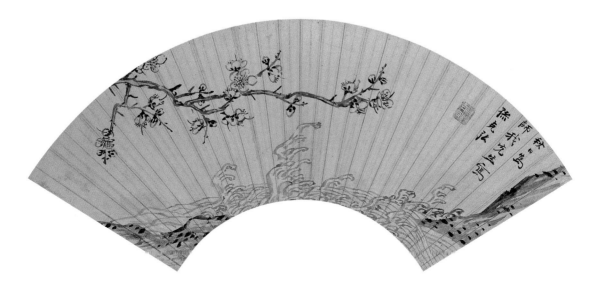

41

莫是龍　山水圖軸

紙本　設色
縱107.2厘米　橫30.2厘米

Landscape
By Mo Shilong
Hanging scroll, colour on paper
H. 107.2cm　L. 30.2cm

莫是龍（1537—1587），字雲卿，號
秋水，後以字行，更字廷韓。華亭
（今上海松江）人。工詩文、書畫，山
水學黃公望，又別具風貌。有《秀石
齋集》行世。

此圖採用平遠與高遠相結合的構圖方
法，近景繪湖濱水際，水榭疏林，遠
景仿黃公望畫法繪羣峰疊巘，淺絳設
色。圖中行筆用墨似不經意，然功力
具現。畫史記載，莫是龍學畫專法黃
公望，由此圖可窺其一斑。

本幅自識：“丁丑春仲寫於青蓮舫
中。莫雲卿。”鈐“雲卿”（朱文）、
“廷韓氏”（白文）。左下角鈐收藏印
“方正誠心賞”（朱文）。

丁丑為明萬曆五年（1577），莫是龍時
年四十歲。

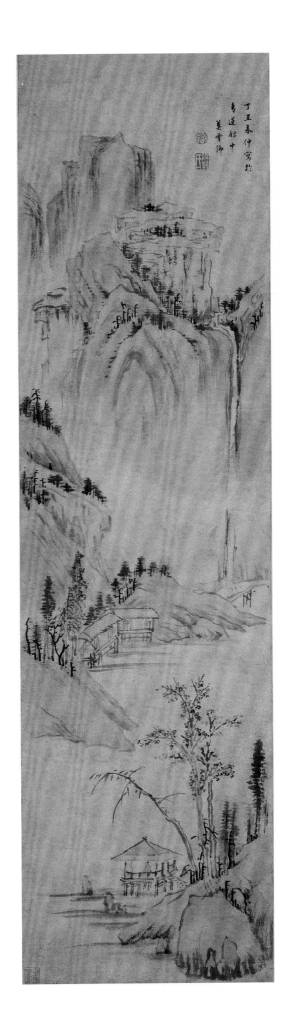

42

陳繼儒　山川出雲圖卷
紙本　水墨
縱13厘米　橫114厘米

Clouds Emerging from amid Mountains
and Rivers
By Chen Jiru
Handscroll, ink on paper
H. 13cm　L. 114cm

陳繼儒（1558—1639），字仲醇，號
眉公，又號麋公，華亭（今上海松江）
人。與董其昌齊名，工詩文，亦工書
畫。書法蘇軾、米芾，畫學理論與董
其昌相近，追求生拙趣味，兼擅梅
竹、山水。有《書畫史》、《眉公秘
笈》、《書畫金湯》、《妮古錄》、《晚
香堂小品》等著作行世。

此圖臥筆橫點米家皴，層層纍疊，描
繪江南尖峰起伏的山丘。山間留白，
以表現流動幻滅的煙雲，遠山與近樹
的墨色皆富於變化。隨着墨色的濃淡
變化，景物也在清晰與迷濛間轉換，
極富動感、韻律。全圖筆墨兼備，堪
稱一幅文人畫佳作。

本幅自識："山川出雲圖，天降時
雨，山川出雲。南宮有此畫，余戲摹
之。儒。"等內容。引首"眉公墨戲。
蝯叟，石天畫附後"。鈐"何紹基印"
（白文）。卷首鈐收藏印"□□之鑒秘"
（朱文），前隔水鈐"宗湘文"（朱文），
後隔水有何紹基跋，尾紙有俞南史、
黃孔昭、徐樹丕、陳過、金俊明、計
南陽、沈顥等人題跋。

辛亥為明萬曆三十九年（1611），陳繼
儒時年五十三歲。

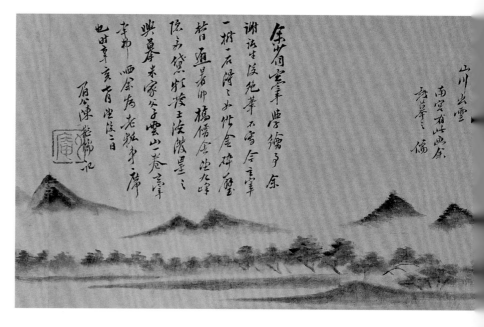

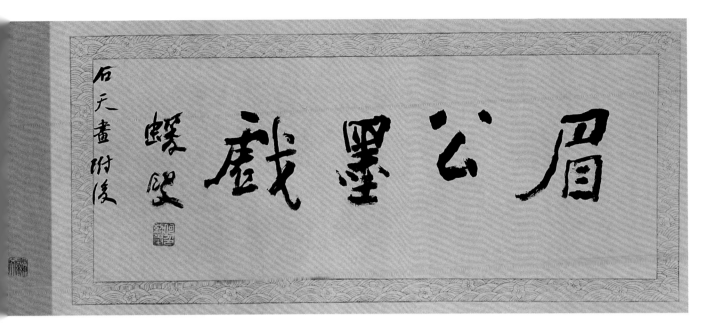

眉公墨戲

石天畫附後　蜨庵

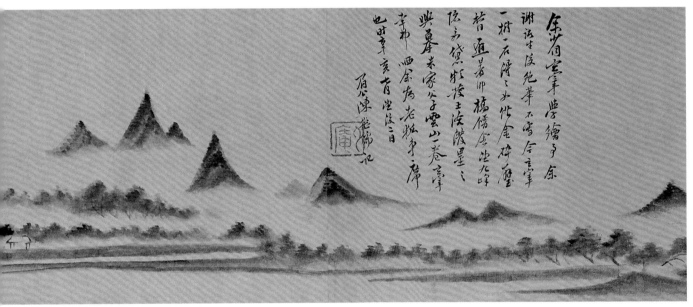

余若室學繪于余
謝远生後絕筆不肯令室
一册石得之乃作金碧蹙
僧画署卬橋僑余也九峰
偽南黛潑墨之
興暮來家父子雲山一卷室
室希西余為老粒弔庠
也時辛亥肖出陵二日
眉公陳繼儒記

畫亦自任題誘莘率南宫
元宰藉為標膜未免習氣
波臣眇矣約为終磨没记検
滝上時紅乙世褌爱与波莴月
守澎鹽為

眉公先生不以丹青名有興
间作一二幅見其筆意閒遠
有瀟照出塵廬山卷條照
米南宫筆米之紗在有意
無意間先生興致而至意
象輙合難者顛渡起未尝
歎賞況他人乎
素養俞南史題

懌者苐枝貢四至三都
蓮粟為峰間居雲煙雨
晨肇石岳前之出画時晚烱
為异及眉公筆意石郡為
点次而烟雲缭绕紫之谿

93

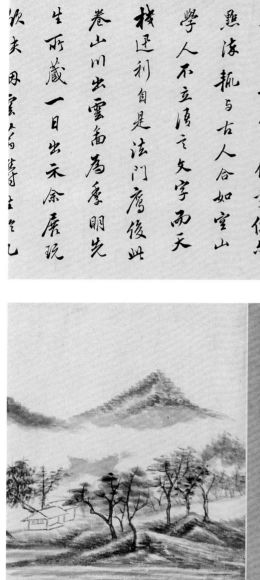

開卷陳善跋

畫首二米猶書之二王雖家法相
承而有变化陳善雨先生神而明之
遂覺暉光日新風流弘長矣肩荷
故不欲以畫名然偶自點染筆趣生
動潚瀟出塵善圖腕間自具天機非
沾沾拘跡象者子晚質郭恕先摸
唐仙圖宮滿安歷煙雨滅没怒焉互
焉呼之或出余指於傾二云

耿菴金侃明題

濩君生平不多作畫偶亦
懸涿瓶与古人合如室山
學人不立語之文字而天
樓逶利自是法門廣俊此
巻山川出雲雨為辱明先
生所藏一日出示余展玩
欲夫因雲翁壽生堂乙

展玩出一夕千秋湯事岩有
有き技蘿退与作數文山
出雲閣意湖去没脱告憑此来
色趣子十餘氣事 李き第此
于口送善湯筆又歸玉云書
善善此并遠之 顥題

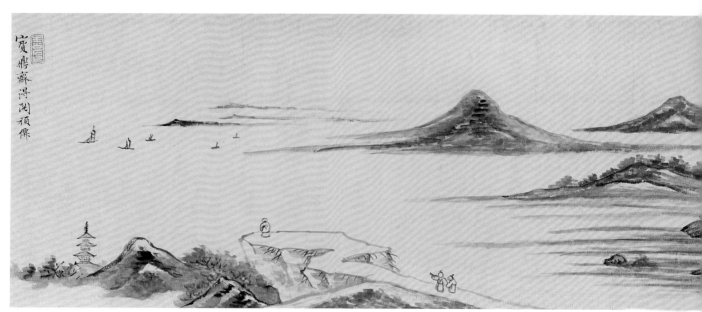

寶鼎齋得閱頑傑

94

眉公先生畫不多見陸年曾
見其作梅枝与離奇雕瞳
之妙其作米家思雲山其
佳妙在有言答意之間辛
丑六月時方閱雨咲謂同
志々了歲作々天降時雨山川
出雲為眉老生幅寫生耶
畫中詩々中畫憑觀者隨
意領取

墻東徐樹玉題

澱君生平不多作畫偶ら
懸涼瓶与古人合如室山
學人不立頃之文字而天
棧逸利自是法門廣後此
卷山川出雲畫為季明先
生所藏一日出示余屐玩
倏快烟雲蓊欝生於几
廩季明先生有令鏡如珠
如瑤池日為瀰時裝霖雨
蒼生此卷其左卷也華亭
竹南陽手題時辛丑新秋
日

予少不知繪事輒喜似米家
山水磨墨伸帋湧自行ら眼
閱前輩さ之顛筆清寂乘易
摹細繹斯句每為閱字辛丑
長夏不坐斗室蓥如離道
又人拍示眉ら先生真蹟械
汗展眠徐而雲凉如心骨棘
不知骸陽之焰ら薰々憂雲
其蜀愛凤ら司靠旨等六

神宗巳閏年罹上

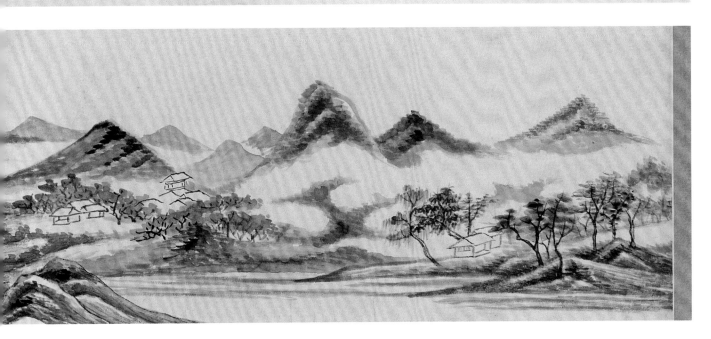

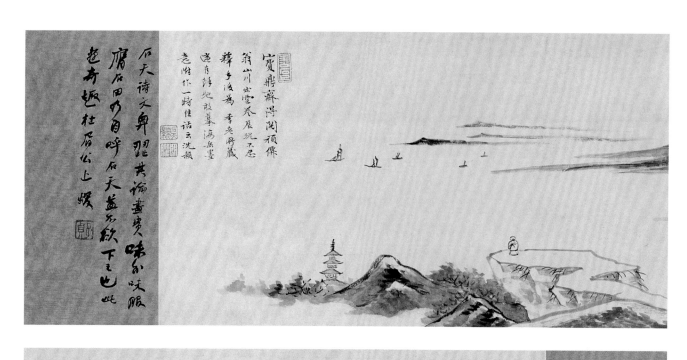

石天詩文雖遜其論畫貴味外味眼
膽石田乃自呼石天益於紋下毛也此
超奇旭杜居公上媛

石天詩文雖遜其論畫貴味外味眼
膽石田乃自呼石天益於紋下毛也此
超奇旭杜居公上媛

實鼎彝得瑣頑像
翁山川出雲茶屋既不盡
釋手後為李奕將藏
遂有詳地故慕海嶽墨
志附作一時佳話云沈頹

五十年前手石潙午秋子
石山房造言寧先生襟被過
之信窮山廬快譚北堯臣
醜善用渾霾積墨飛墨集
破壬秾家法造許龍潚霾元
鐵南宮鈫又法子分河飲水非
不朝宮筆左手時稍如此道未
溏階級方用綑繩既得邁凹淵
匡指示堂奧研致三十餘載如
如子墨缺一不多世終有關宗伯
記前一嘯懶惡知已白舟闊
石翁山川出雲小些怡佐久年

六

石翁山川出雲小些怡佐久年
記前一嘯懶惡知已白舟闊
如子墨缺一不多世終有關宗伯
匡指示堂奧研致三十餘載如
溏階級方用綑繩既得邁凹淵
不朝宮筆左手時稍如此道未
鐵南宮鈫又法子分河飲水非
破壬秾家法造許龍潚霾元

石翁山川出雲小些怡佐久年時
有付降霽寬為續脂如此時
壺究赤雀兩石之壯月年杖國作

石艒懶禪影

43

陳繼儒　墨梅圖扇
金箋　墨筆
縱17.3厘米　橫51厘米

Ink Plum Blossom

By Chen Jiru
Fan leaf, ink on gold-flecked paper
H. 17.3cm　L. 51cm

此圖梅樹枝幹皆以淡墨用沒骨法繪成，花則雙勾，用筆隨意，側、中鋒兼用。佈局疏密有致，畫面左下角探進的另一杈綴滿梅花的枝頭不僅填補了畫面左側的空白，同時將畫意延伸到了畫面之外，取得了"畫有盡而意無窮"的藝術效果。

本幅自識："甲子春王寫。眉公。"鈐"眉公"（朱文）、"一腐儒"（白义）。鑒藏印："吳氏晴溪鑒定"（朱文）、"河陽潘氏書畫"（朱文）等。

甲子為明天啟四年（1624），陳繼儒時年六十六歲。

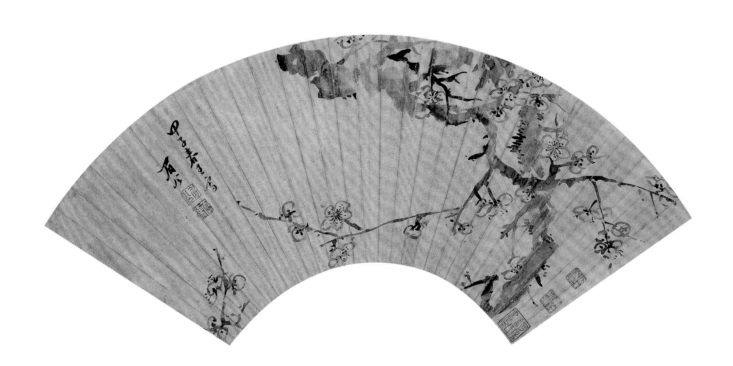

44

陳繼儒　梅花詩畫圖冊
紙本（十開）　墨筆
每開縱23厘米　橫14.7厘米

Plum Blossoms wit Poems
By Chen Jiru
Album of 10 leaves, ink on paper
Each leaf: H. 23cm　L. 14.7cm

此冊共十開，除第二開外，其餘皆選
入。每開繪老梅一支，梅花老幹枝
芽，骨瘦花稀。間或穿插叢竹、水
草、拳石、月季等，並書賦梅花詩。
當是畫家用心之作，代表了陳氏畫梅
的典型風貌。據《無聲詩史》載：陳氏
"屋右移古梅百株，皆名種"。正是由
於長期深入的觀察，作者才能準確地
傳達出梅花樸貌峻骨的神韻。

每頁對開均為灑金箋，作者自題七絕
一首：

第一開 "折得梅花插酒瓢，瓢懸帳底
得春饒。夜來夢策青騾去，一路尋梅
過野橋"。

第三開 "竹壓梅花鶴不來，呼童鋤士
傍僧臺。花神若解梅花意，好向小春
先借開。"

第四開 "先生杖履故閑閑，每到花時
懶出山。縱使出山常送客，不離香雪
幾回灣"。

第五開 "小鬟清曉報花開，無數梅花
照鏡臺。好揭紫絲新步障，紅兒捧取
綠珠來"。

第六開 "風定山青鳥亂呼，憑高不用
短筇扶。梅花十里開如雪，雪浪層層
接太湖"。

第七開 "水邊楊柳已拖黃，一路雲埋
舊講臺。偶向梅花雲裏度，芒鞋到處
雪痕香。"

第八開 "一瓢隨意坐山家，醉後重扶
上小車。莫向笑人驕健骨，春來那忍
負梅花"。

第九開 "道人夜夜宿青溪，四十圍松
詠壁西。星斗分明羣籟寂，五更時有
凍猿啼。"

第十開 "疏籬矮屋帶溪沙，橋畔梅開
一樹花。花沁雪中分不出，掃來自煮
小春茶。陳繼儒。"鈐"陳繼儒印"（白
文）、"麋公"（朱文）

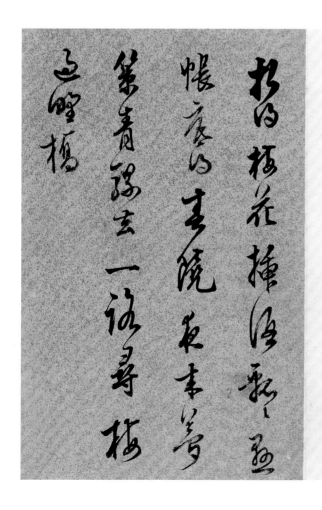
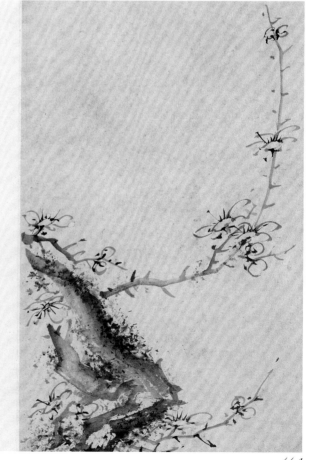

44.1

竹屋梅花䰟山羊哼
重融生陽係手臺芒
揮著紛揚鶴書え好向
中華先僧心草

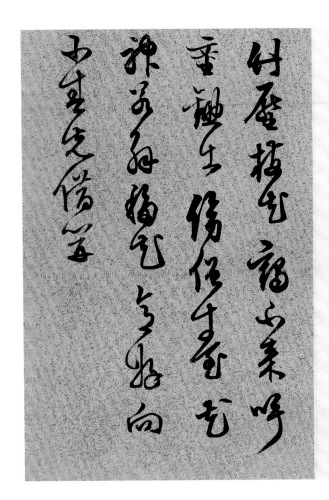
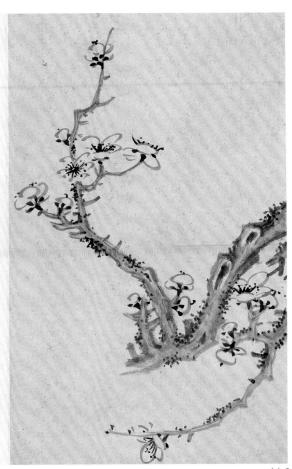

44.3

先重梅庵枝閒上古到
莊將憔出山朦使出山
尝逡言和雅為雪笑
四涥

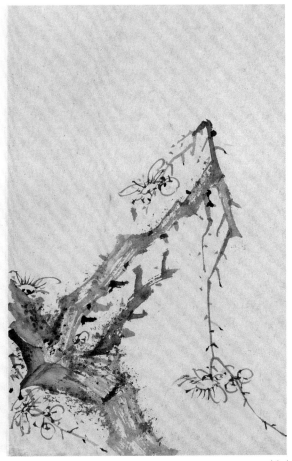

44.4

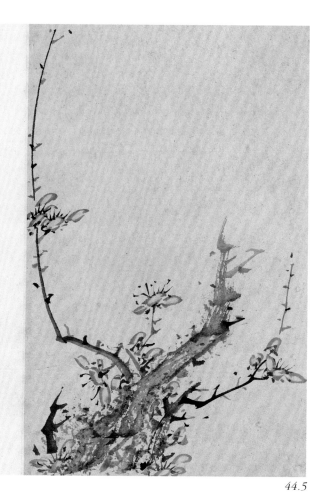

44.5

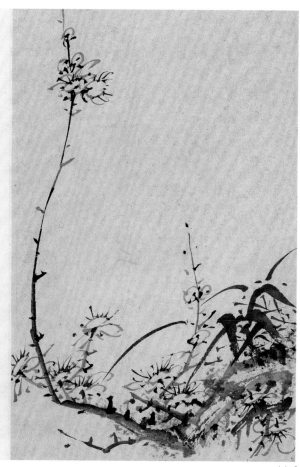

44.6

100

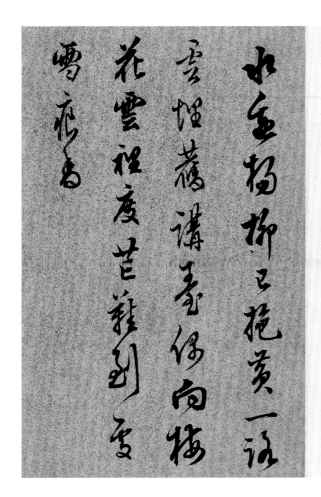

如金楼柳已拖黄一诗
云惜旧讲春偶向梅
花云程度芷萝到雪
雪庵为

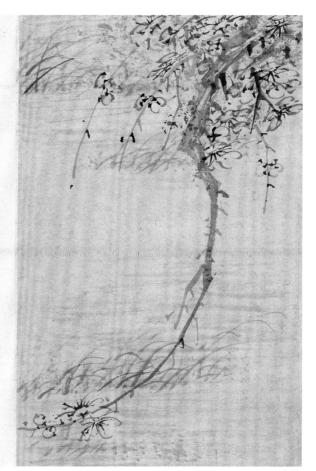

44.7

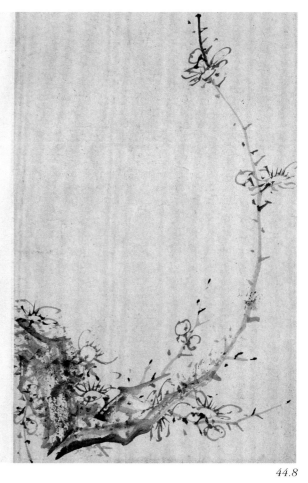

一瓢随意坐山家落
垂枝上小峰峦向顺
人随健骨青春耶怠
鱼梅毫

44.8

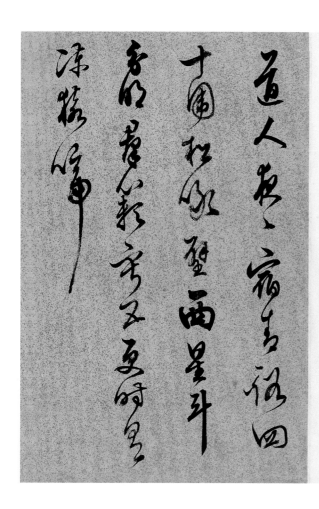

44.9

44.10

45

陳繼儒　雪梅圖扇
金箋　設色
縱16.1厘米　橫49.9厘米

Snowy Plum Blossom
By Chen Jiru
Fan leaf, colour on gold-flecked paper
H. 16.1cm　L. 49.9cm

圖中墨筆繪倒垂老梅一枝，其上梅朵疏落，其旁草叢中一枝月李斜探而出，似與梅花爭奇鬥艷。梅花以石綠加白色點染，微有雪意。雜草、花枝、樹幹及部分花雜周圍稍稍留白後以淡墨暈染，藉以表現出積雪壓枝的景象。全圖墨筆與設色相映照，於清逸之中越顯雅麗。

本幅自識："頑仙廬對月寫此真景，眉公。"鈐"醇"（朱文）、"儒"（朱文）。另鑒藏印二，"吳氏晴溪鑒古"（朱文）、"季彤審定"（朱文）。

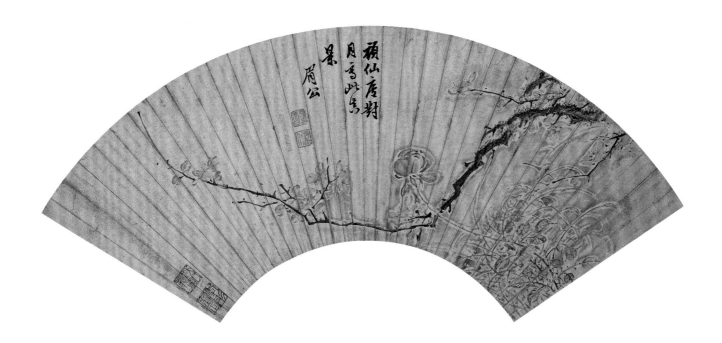

46

陳繼儒　梅竹雙清圖卷
紙本　墨筆
縱33.2厘米　橫331.7厘米

Plum Blossoms and Bamboos
By Chen Jiru
Handscroll, ink on paper
H. 33.2cm　L. 331.7cm

圖中繪老梅數株，枝芽紛披，其間穿
插筱竹幾枝，行筆極為遒勁蒼逸，梅
樹樹身蒼莽渾厚，轉折穿插其間的小
枝則極顯輕靈俊秀，二者相映相融，
使老梅呈現一派生機。

本幅自識：“眉公寫於晚香堂”，自題
詩數首，並鈐“眉公”（朱文）、“一
腐儒”（白文），二方印。後尾紙另有
簡翁書《梅花賦》、沈耀書《竹賦》。
引首寫“梅竹雙清”，鈐“臣功之印”
（白文）、“敘齋”（朱文）及引首章“大
吉羊”（白文）。自識處鈐“醇”（朱
文）、“儒”（朱文）。卷首右下角鈐
“敘齋”（朱文）。

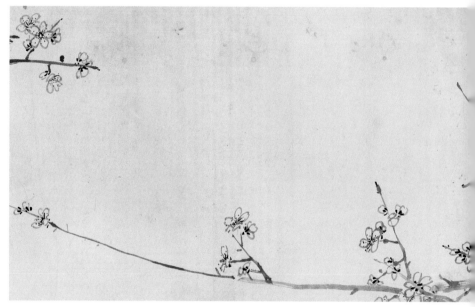

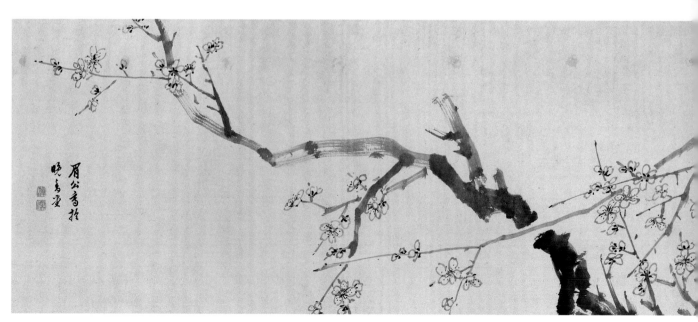

梅竹雙清

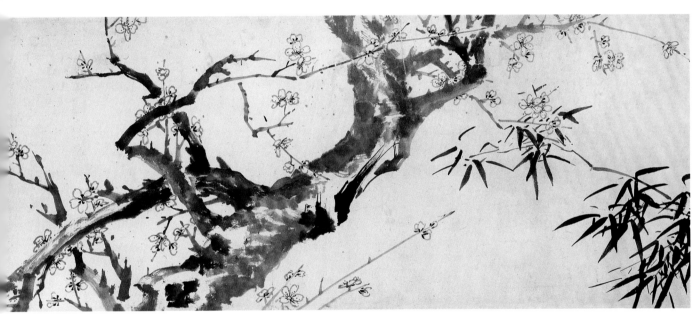

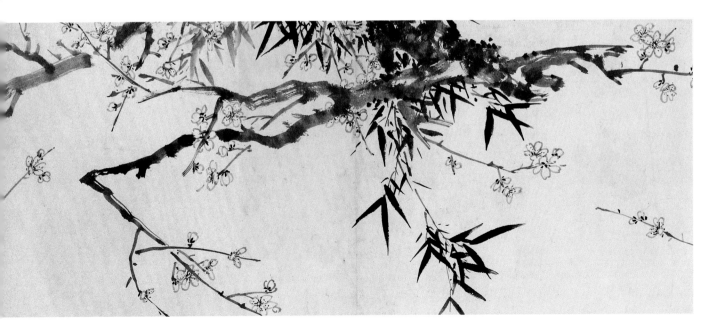

層城之宮靈花之中奇未萬品庶草千散光

分影雜繁鮮通寒主變節冬灰從管苗比
枯梓色落摧風年歸氣新搖芳動塵梅
花特發偏能識春或承陽而發蕋兮雜雪
而披銀吐裏四照之林舒榮五衢之路院
而披銀吐裏四照之林舒榮五衢之路院

梅花賦 簡文帝

曉為堂

眉公香松

春賦楊花暖反睛美人往來文多的
一忘陳那五更月�出吳車繚殯兮
何愛停本午的的白雲深變有羞
漢高大大楂于楂真匝正兮中奇兮奇
飄雲朋似庭天陵世墨雨振矯毛
只有住山人在帖漾的梅雪矯矯毛
少年雲素珠調勞珠踱兮儿絡上浮
只有吾夫無喜力小奇情依揉揉兮
一堂睛雪迎於霜獨雜冲宮精運
斜晚起科兮枋工課蓋弄
入手為梅毛

陳德佩

梅花賦 簡文帝

層城之宮靈花之中奇未萬品庶草千散光

分影雜繁鮮通寒主變節冬灰從管苗比
枯梓色落摧風年歸氣新搖芳動塵梅
花特發偏能識春或承陽而發蕋兮雜雪
而披銀吐裏四照之林舒榮五衢之路院
玉綴而珠雜且冰懸而電布葉嫩出而未
成枝抽新而挺故標半路而空飛香隨風
而遠度挂靡靡之遊絲雜霏霏之晨霧爭樓
上之落粉奪機中之織素兮開華而傍爍
或含影而臨池向玉階而結采拂網戶而
低枝拂是重閏佳嬈婉心嫻悵春花之
驚節詩春芳之遺寒襟袵始薄羅袖初單
折此勞草舉茹輕袖或揮贊而悶人或殘
枝而相接恨裊前之太空孃金細之轉舊顧
蔫丹墀弄此嬌姿洞閒春扁四卷羅帷春
風吹梅畏蔫畫賦妻為此歙蠛眉花色時
相此怜愁恐失時

庚寅秋日書於冰香室

竹賦

惟脩竹之勁節偉聖賢之佾賞覽
山經而逖眺詠周詩而遐想梅裏
中而櫂秀非庶物之府仰若夫巉
谷著美稽山見知衡國之稱湛溟
梁園之賦夫池山陽之翻篆葉江
潭之璩喬枝雜有閒於在昔諒無
得而標奇乃徙植於廣庭寬移
根於禁苑互冀草而界列統體
泉而右轉偹幹橫於松徑佰牧梯

庚寅秋日書於冰香室

簡翁

47

宋旭 茅屋話舊圖軸

紙本 墨筆

縱66.8厘米 橫32厘米

Talking over Old Times in a Thatched
Cottage

By Song Xu

Hanging scroll, ink on paper

H. 66.8cm L. 32cm

宋旭（1525－1606），字初暘，號石門。俊為僧，法名祖么，又號天池發僧、景西居士。浙江嘉興人，一説為湖州人。萬曆初年，移居華亭。山水師沈周，蒼勁古拙，巨幅大幛頗有氣勢，兼長人物，世稱"蘇松派"，係"吳門派"支流。收趙左、沈士充、宋懋晉於門下。對松江繪畫中"蘇松派"、"雲間派"的形成有着重要的影響。

此軸學沈周細筆山水畫法，繪山下茅屋中，二雅士對坐攀談，旁有樹石掩映。表現的是畫家與馮萬峰談詩論道之景。畫風清麗，筆墨淡雅。題中流露了他對昔年與故友在孫克弘（太守雪居）園中結社賦詩時的懷舊之情。

本幅自識："'為別雖雲久，高情倍昔年。交遊半零落，風景只依然。白髮從人笑，清狂秖自憐。欲知飄泊意，蹤跡遍苕川。'余不到雲間凡六易寒暑，而人情物態頓異，疇昔惟同社數輩尚存雅道。頃僦館孫太守雪居園中，諸故人聞而枉駕者□絕。獨萬峰馮丈先以篇什投□，情意靄然，不能自己。因步原韻奉答，並染墨作小圖，用識歲月云耳。萬曆己卯十月廿七日檇李宋旭。"鈐"初暘"（朱文）、"檇李宋旭"（白、朱文）、"石門山人"（白文）。左下鈐收藏印"清淨"（白文），右下鈐"范弘祚印"（朱文）。

己卯為明萬曆七年（1579），宋旭時年五十四歲。

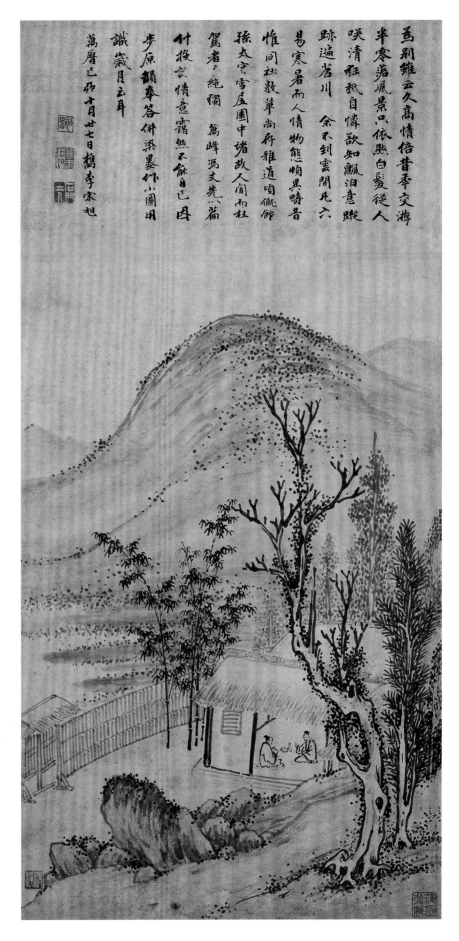

48

宋旭　萬山秋色圖軸
紙本　設色
縱140.6厘米　橫28.9厘米

Mountains in Autumn
By Song Xu
Hanging scroll, colour on paper
H. 140.6cm　L. 28.9cm

圖繪層巒疊嶂，古樹參差，片片紅葉
點綴其間，山下流水潺潺，山坳中樓
閣掩映，一派秋色正濃之景。畫法仿
董源，設色清淡，水墨濕潤。高遠式
構圖，佈局合理，疏密有序，是畫家
中期臨仿的上乘之作。宋旭曾言：
"畫山水，惟李成、關仝、范寬智妙入
神……前古莫能方駕，近代難繼後
塵"。由此可見，關、李、范被宋旭
視為山水畫的正宗。所以，該畫雖自
題仿董，然圖中雜木豐茂，氣象蕭
瑟，仍有李、關之意。

本幅自識："萬山秋色，萬曆庚辰初
冬，檇李宋旭仿宋人董北苑家法。"
鈐"石"、"門"（連珠朱文）、"初
暘"（朱文）。

庚辰為明萬曆八年（1580），宋旭時年
五十五歲。

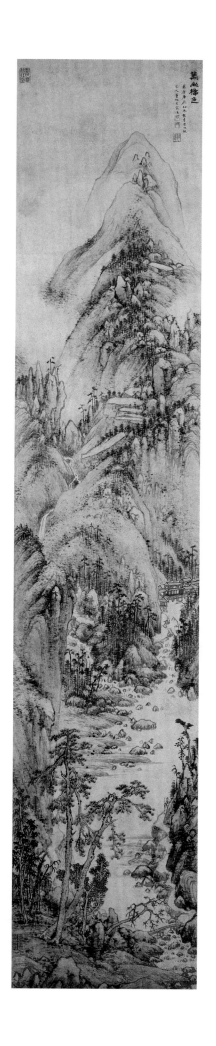

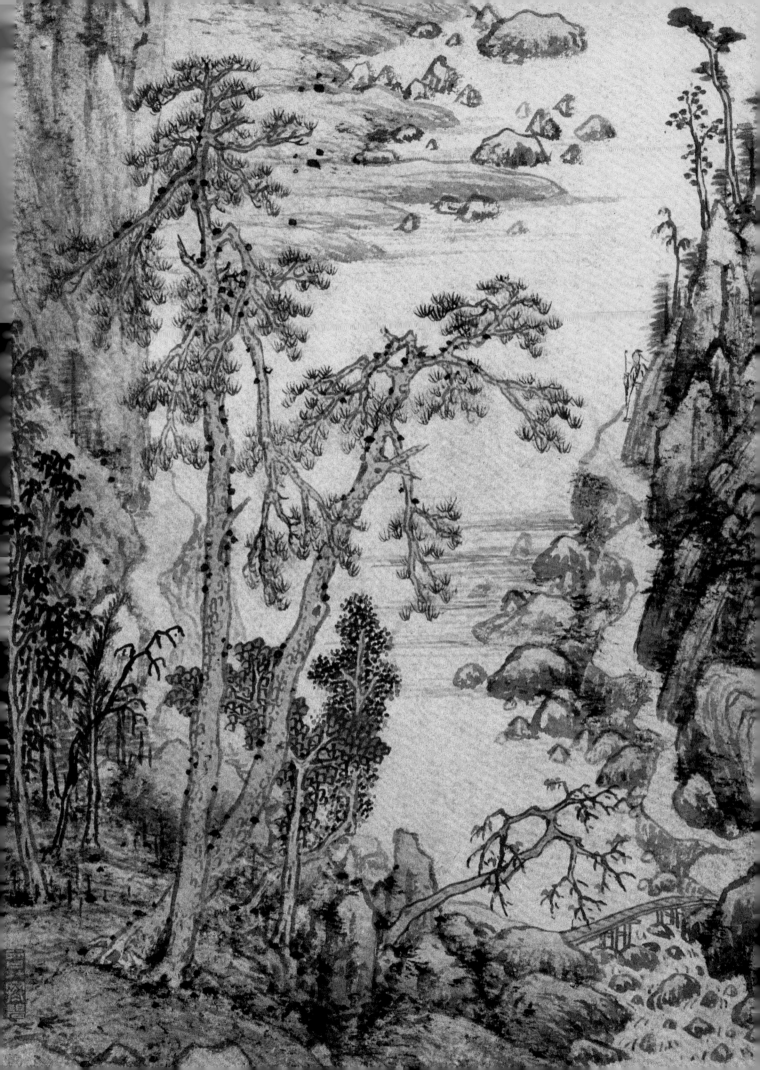

49

宋旭　武陵仙境圖扇
紙本　設色
縱17.5厘米　橫53.5厘米

Wuling Paradise
By Song Xu
Fan leaf, colour on paper
H. 17.5cm　L. 53.5cm

此扇繪陶淵明《桃花源記》文意，以淡墨勾勒出武陵山下溪岸盛開的桃花，一漁翁逆流撐船。畫面較少皴法，筆墨簡潔、色調淡雅，有吳派繪畫風格。

本幅自識："武陵仙境，萬曆癸未秋九月，為桃源兄製，檇李宋旭。"鈐"石"、"門"（朱文）。

癸未為明萬曆十一年（1583），宋旭時年五十八歲。

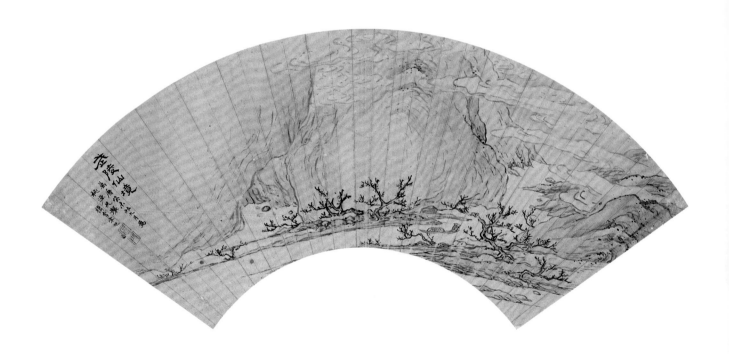

50

宋旭　林塘野興圖扇
金箋　墨筆
縱18.5厘米　橫55.2厘米

Scenic Forest and Pool with a Rustic Charm

By Song Xu
Fan leaf, ink on gold-flecked paper
H. 18.5cm　L. 55.2cm

此扇畫山野林塘，間置茅亭、人物，頗具"野興"。構圖左重右輕，右面以自題及僧曠詩題壓之，取得均衡，中部大面積留白，使畫面疏密得當，別具韻致。所繪山林、茅舍筆墨蒼渾，有沈周遺意。

本幅自識："林塘野興。丙戌夏日，宋旭。"鈐"石"、"門"（朱文）。

畫上部詩題一首："'獨客千峰路，清溪白日行。松黃當道落，嵐翠就衣生。耳目尋常王，雲霞歲月情。流泉寒石上，吾欲濯吾纓。'《山行》一首，為張虛社丈書。僧曠。"鈐"布廟納明"（白文）。

丙戌為明萬曆十四年（1586），宋旭時年六十一歲。

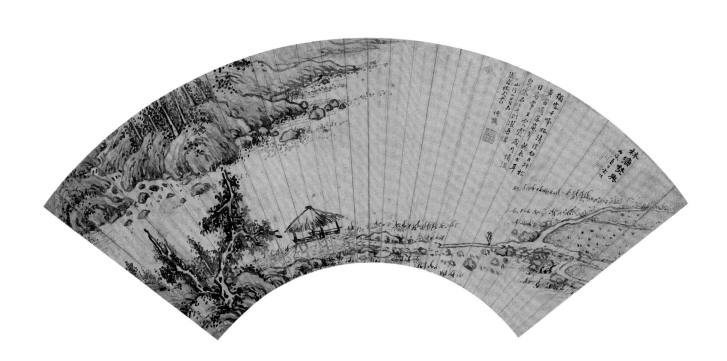

51

宋旭　城南高隱圖軸
紙本　墨筆
縱76.5厘米　橫32.5厘米

Hermitage in the South of a City
By Song Xu
Hanging scroll, ink on paper
H. 76.5cm　L. 32.5cm

此圖所繪景物，旨在突出"城南"與
"高隱。"上端繪城垣隱約於雲霧縹緲
中，中繪河流，隔離村莊於彼岸，以
此表現城南近郊。近繪溪橋、茅舍、
院落，間置主人及策杖過訪者，以示
高隱。全圖以虛托實取意高隱，筆墨
畫法蒼厚、淡逸，明顯師法沈周遺
意，為畫家上乘之作。

本幅款識："城南高隱。儈牛伊昔居
牆東，何如南郭張家儂。詠歌恨不驚
人句，行草妙比臨池工。衡門柳色和
煙碧，小院荷花映日紅。浮雲世事異
朝夕，爾獨高臥全真風。萬曆戊子之
夏，偶過仰泉兄齋頭，相與高論移
日，感而有贈。檇李友弟宋旭初暘甫
誌。"鈐"宋旭之印"（白文）、"石
門山人"（白文）、"初暘"（白文）、
"景西齋"（白文）。另鑒藏印："季雲"
（朱文）、"北平李氏所藏"（白文）、
"寶瑛珍藏書畫記"（朱文）、"吳郡汪
鶴鑒賞書畫"（朱文）。

戊子為明萬曆十六年（1588），宋旭時
年六十三歲。

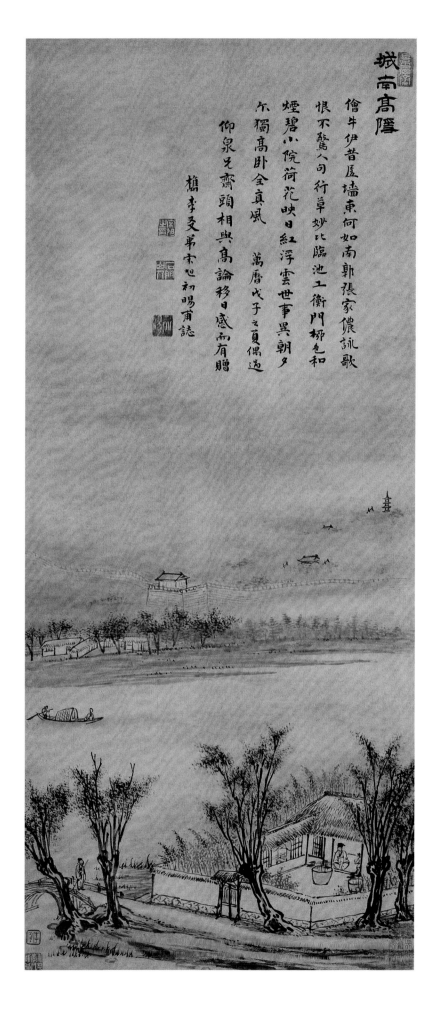

宋旭　山水圖頁
絹本　墨筆
縱27.8厘米　橫20厘米

Landscape
By Song Xu
The 5th leaf of an album in 12 leaves
Ink on silk
H. 27.8cm　L. 20cm

此圖畫平遠山景，構圖分三段，分別以水面隔開，張弛有度，筆墨勁健，濃淡適宜，以點皴為主。畫無年款，從筆墨技法看，應係宋旭晚年山水小景佳品。

本幅自識："宋石門為眠一佛寺僧臨荊關之餘，亦背仿青燁。"鈐一印模糊不辨。另有藏印："心賞"（朱文）、"安儀周家珍藏"（朱文）、"虛齋珍賞"（朱文）。《虛齋名畫錄·卷十一》著錄。該圖係《明人名筆集勝冊》（十二開）之第五開。

53

宋懋晉　遊干將山圖軸
紙本　墨筆
縱92.5厘米　橫23.1厘米

Excursion to Ganjiang Mountain
By Song Maojin
Hanging scroll, ink on paper
H. 92.5cm　L. 23.1cm

宋懋晉，字明之，松江（今屬上海市）
人，生卒不詳。幼喜繪畫，後師從宋
旭。主要藝術創作活動在明萬曆至天
啟年間，善畫山水、仙山樓閣等。其
山水畫富有丘壑並具蒼勁古拙之趣。
與趙左齊名，對沈士充諸人繪畫有較
深的影響。

圖繪干將山春景，筆墨嚴謹，畫山石
先以墨線勾成，稍加皴擦，風格瀟灑
蒼秀。是一幅實景圖，為宋懋晉中年
之作，筆法構圖均受其師宋旭的影
響。干將山即干山，因其山形似馬，
又名天馬山。在今上海市松江區西
北。相傳春秋時期吳國造劍名家干將
曾鑄劍於此，故名。

本幅自識：“己丑春三月望日遊干將
之作。宋懋晉。”鈐“宋懋晉印”（白
文）。鈐鑒藏印“研薌鑒定書畫”（朱
文）、“笏谿草堂”（朱文）。

己丑為明萬曆十七年（1589）。

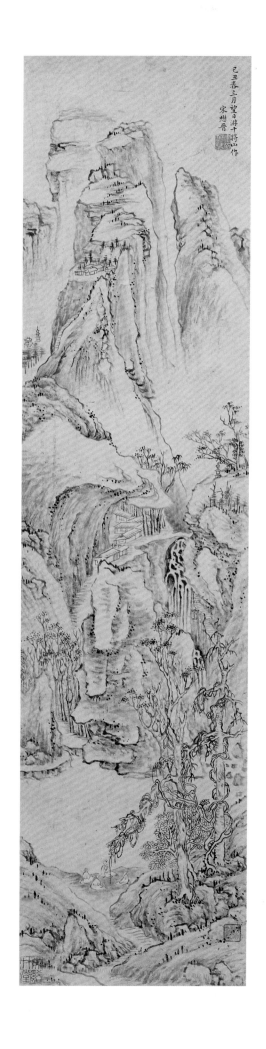

54

宋懋晉　山水圖扇
金箋　設色
縱16.7厘米　橫54.8厘米

Landscape
By Song Maojin
Fan leaf, colour on gold-flecked paper
H. 16.7cm　L. 54.8cm

此圖繪遠山近水，小橋茅屋，在怪石掩映下，一人坐於屋內案前讀書。筆墨秀潤，設色雅淡，意境清幽。畫法兼有文徵明繪畫遺意，又表現出松江繪畫松秀明麗的藝術風格，較其筆墨沉厚的通常畫法別具一格，為宋氏晚年山水畫的代表作。

款識："壬子春日寫似求仲老先生。宋懋晉。"鈐"明之"（朱文）。本幅鑒藏印有"嵩山居士"（朱文）等。

壬子為明萬曆四十年（1612）。

55

宋懋晉　寫宋之問詩意圖軸
紙本　設色
縱107.2厘米　橫32厘米

Illustration in the Spirit of Song Zhiwen's Poem
By Song Maojin
Hanging scroll, colour on paper
H. 107.2cm　L. 32cm

圖中峰巒起伏，山徑盤環，二高士遊
於山中。在表現技法上，作者追蹤五
代董源畫派，筆墨秀潤，畫山水以披
麻皴為主，兼點子皴法。是宋懋晉據
唐代宋之問《春日芙蓉園侍宴應制》詩
意而繪，為宋氏晚年佳作。

本幅自識："谷轉斜盤徑，川迴曲抱
源。宋之問詩。庚申四月宋懋晉寫。"
鈐"宋懋晉印"（白文）、"明之父"（白
文）。收藏印："楊純"（白文）。

庚申為明萬曆四十八年（1620）。

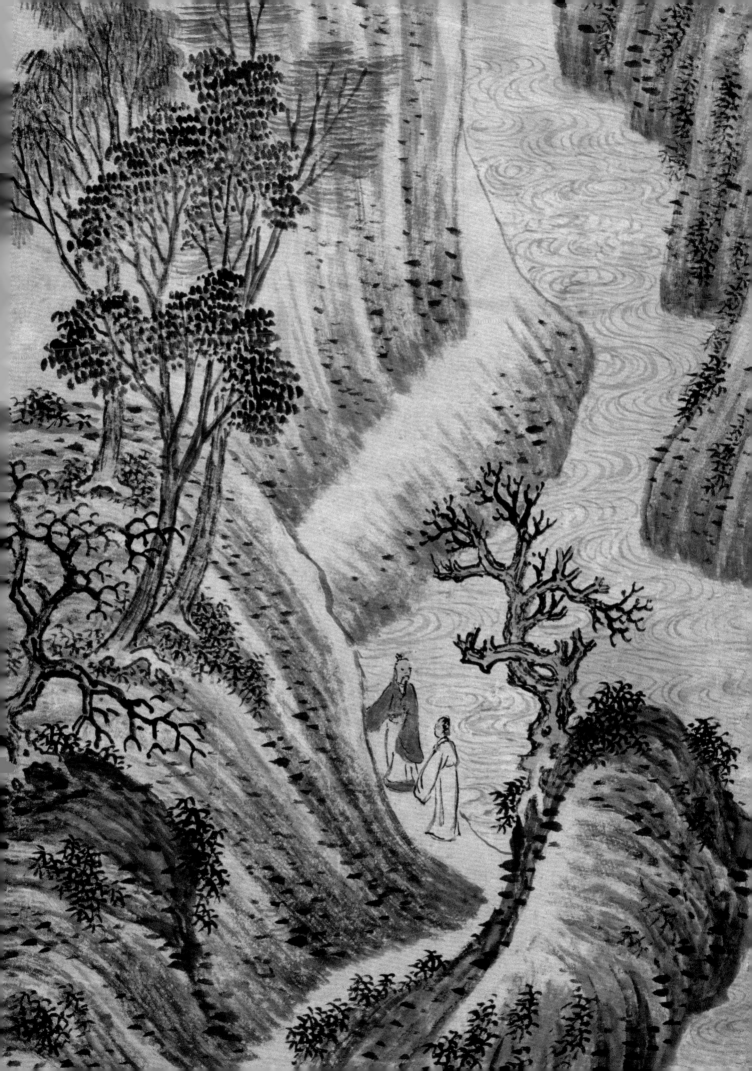

56

宋懋晉　為范侃如像補景圖卷
絹本　設色
縱30厘米　橫104.2厘米

Landscape added to the Portrait of Fan
Kanru

By Song Maojin
Handscroll, colour on silk
H. 30cm　L. 104.2cm

畫中的范侃如身着便服，手持如意，坐於園內。身旁蒼松盤曲，湖石玲瓏，板橋流水，杏花盛開。宋懋晉為此圖補景，他以秀潤的筆墨創造了一種林泉環境，使之與肖像相得益彰，這也是傳統肖像畫常見的手法。

據引首董其昌題及本幅款識，知此畫繪萬州知府范侃如肖像。作肖像者未署名款，補景者是宋懋晉，繪於明萬曆四十一年（1613）前後。

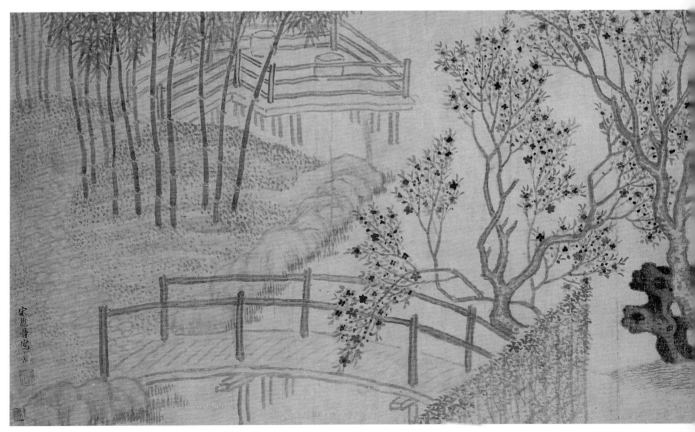

前引首董其昌行書題："萬州守侃如范公小像"九字。款署"萬曆癸丑春，董其昌題"。鈐"太史氏"（白文）、"董氏玄宰"（白文）。本幅自識："宋懋晉寫景"。鈐"明之"（白文）。鈐鑒藏印"建楸借讀"（朱文）。

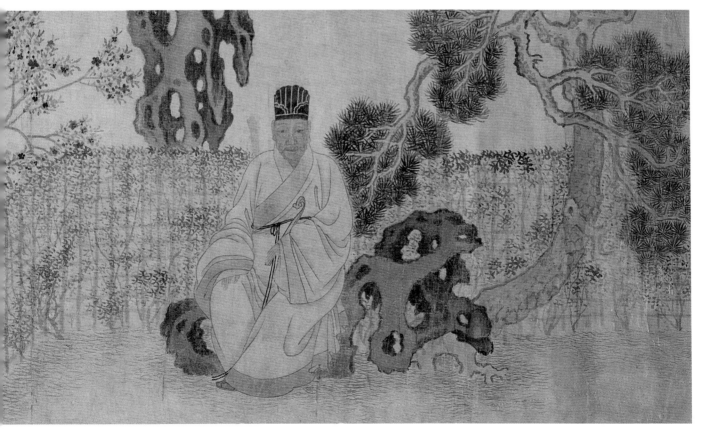

57

宋懋晉　溪山春信圖卷
紙本　設色
縱19厘米　橫253厘米
清宮舊藏

Mountain and Stream in Spring
By Song Maojin
Handscroll, colour on paper
H. 19cm　L. 253cm
Qing Court collection

圖繪江南山川春景，所繪林木排列成行，山巒向背明暗，均形成規律化的排疊形態，是宋懋晉山水畫法中帶有裝飾性風格的獨特藝術特徵，為宋懋晉山水繪畫的典型之作。

本幅卷末款署："宋懋晉"。鈐"一字明叔"（白文）。"宋懋晉"（朱白文）。

鑑藏印："乾隆御鑒之寶"（朱文）、"乾隆鑒賞"（白文）、"石渠寶笈"（朱文）、"石渠定鑒"（朱文）、"寶笈重編"（白文）、"三希堂精鑒璽"（朱文）、"宜子孫"（白文）、"養心殿鑒藏寶"（朱文）、"嘉慶御覽之寶"（朱文）、"宣統御覽之寶"（朱文）。《石渠寶笈·續編》著錄。

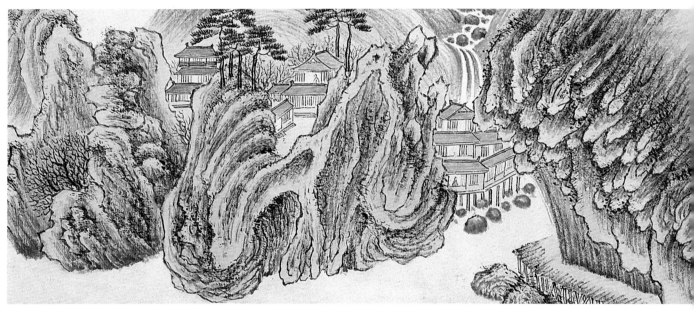

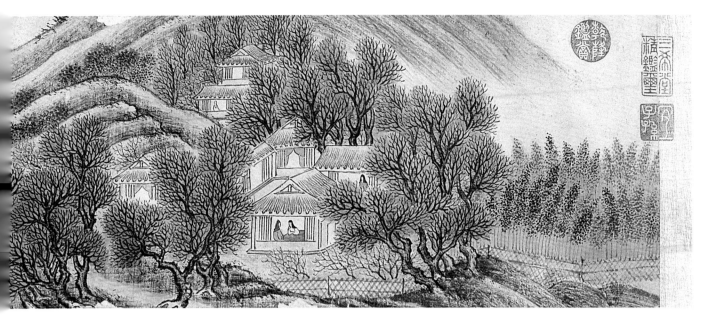

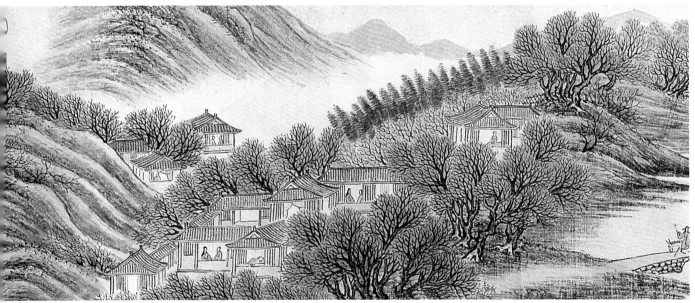

宋懋晉　仿古山水圖冊

紙本（十開）　墨筆
每開縱27.4厘米　橫35厘米

Landscapes in the Manner of Ancient Masters
By Song Maojin
Album of 10 leaves, ink on paper
Each leaf: H. 27.4cm　L. 35cm

此冊墨筆山水，或縝密，或簡淡，或清寂，或蒼莽，各具意趣。分別仿唐代王洽、五代趙幹、北宋李成、郭熙、惠崇、米友仁、南宋李唐、趙伯駒、元代倪瓚、王蒙諸家筆意。在保持諸家繪畫傳統特點的基礎上，融入己意。是畫家一生傾力摹學幾大家的繪畫。

董其昌的"南北宗論"曾貶李唐、趙伯駒諸人繪畫，宋懋晉則兼師並蓄，由此可見松江繪畫之豐富表現。冊頁每開各有題識（見附錄），後頁有石雪居士（徐宗浩）題記。

趙解學洪為子當典
展子虔畫題 燕晉

58.2

米元暉筆
燕晉

58.3

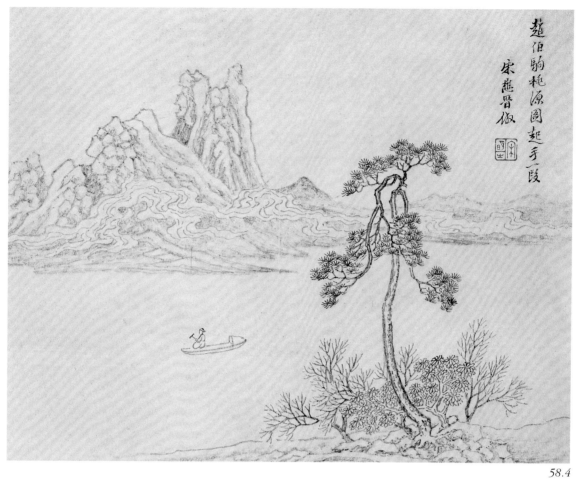

赵伯驹桃源圖起手一段
宋趙晉倣

58.4

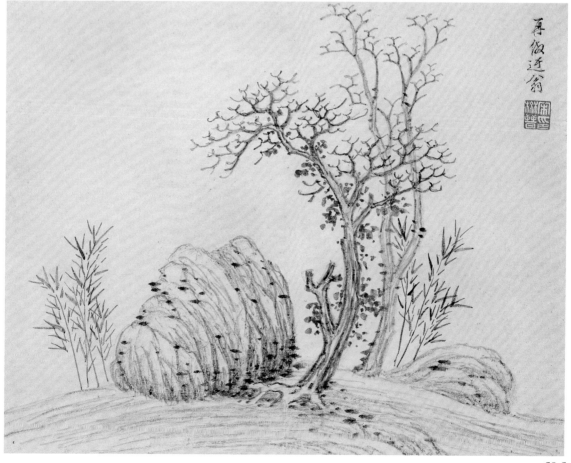

再倣迂翁

58.5

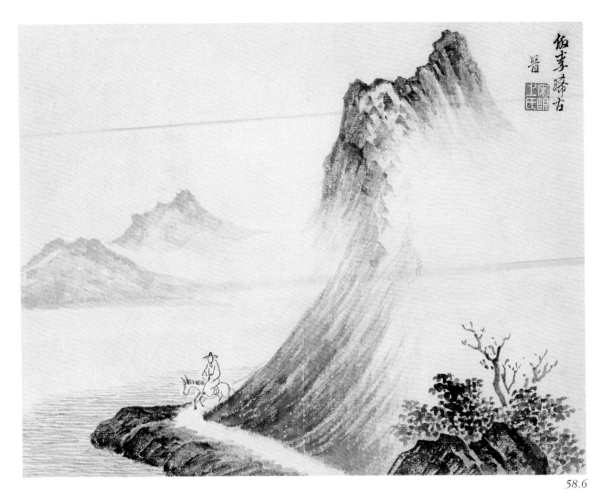

58.6

58.7

58.8

58.9

李嘗亙省
時推星暉而
獨而海岳所
擴盖以其全
用於草草而
至逸氣耳
耳　懋晉

凡百學術必與其人姓情相也則易著功
所謂得天獨厚者也宗明之易見牧童謳牛
周之堅上鞭神似晚長不樂爲經生言
澤石門先生學畫深有其蒼勁古拙之
趣又泰以宋元遺法家日夜臨摹古跡
不賴與趙文度皆松江派之冠晃也此冊
筆意當香晚年所作華藏者寶之
石雪居士識於歲寒堂

59

李流芳　山水圖冊
紙本（十二開）　墨筆或設色
每開縱25.3厘米　橫18.1厘米

Landscapes
By Li Liufang
Album of 12 leaves, ink of colour on paper
Each leaf: H. 25.3cm　L. 18.1cm

李流芳（1575 — 1629），字茂宰，又字長蘅，號檀園，又
號香海、泡庵，晚稱慎娛居士，安徽歙縣人，僑居嘉定（今
上海市）。平生屢試不第，中歲寓居西湖。工詩，與唐時
升、婁堅、程嘉燧稱"嘉定四君子"。擅書法，學蘇軾。能
刻印，偶遊戲刻竹，學朱松鄰。精繪事，為"畫中九友"之
一。擅山水，尤好元代吳鎮，寫生亦有別趣，出入宋、元，
逸氣飛動。著有《檀園集》、《西湖臥遊圖題跋》。

此冊山水為寫實之作，主要為西湖及其周邊地區風景。整體
上沿用了宋元以來繪畫的傳統技法，如仿米、倪的兩幅作
品，筆墨疏簡乾渴，濃淡相宜。風格淳雅渾融，為畫家中年
佳作。

冊頁每開各有自題（見附錄），並有嚴衍、陶鶴鳴、宋珏等
人題詩（略）。

李流芳

曾興印村諸兄弟醉後江山舟泛
斷橋而歸　時月初上　新堤柳枝
暗倒影湖中空明摩盪如鏡
中渡如畫中文懷此胸臆今日
畫出真是畫中矣一笑
　　　　　李流芳

59.1

露滴梧葉鳴　秋風桂
花中　　　仙人吹簫
尋山月

59.2

133

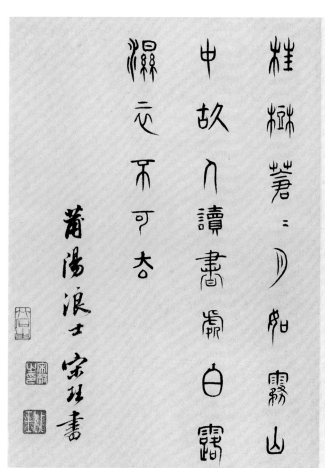

李流芳作

桂樹叢二月船霧山
中故入讀書巖白露
澒云不可杳
菅陽浪士宋珏書

59.3

李流芳

余壬年在法相有送友人詩云十年法相杠
間寺此日淹留卻共其君忘送君無長物半
間亭子一溪雲時與孟陽方回避暑竹關連
夕風雨泉聲轟轟太絕又有題峭頭小景一詩
云夜半溪閣響不知風雨歇起眡者露間
悠然見微月一時會心都不知作何語今日
展此以珠可思也庚申二月大佛寺傍醉樓鐙
下題流芳

59.4

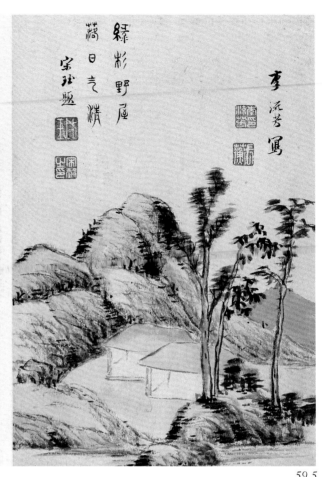

李流芳寫

緑蔭野屋
蔣日青淯
宋玨題

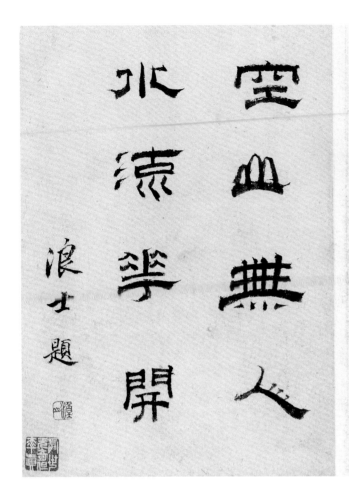

空山無人
水流花開

浪士題

59.5

泡菴畫

為宋比玉題畫　檀園老人

盤螭山外太湖明萬頃堆銀五
點青我卜新居開小閣松風
梅雨愛兒聽　只畫蒼蒼帶雨
松家圖舟之出雲峰他時松懷
還相着雲樹雨添數莖重

晴窗陶蕭

59.6

135

青山不遠妙人自遠青山
溪上郵亭子清會
甘之惰　金榜居士題

慎娛居士畫

59.7

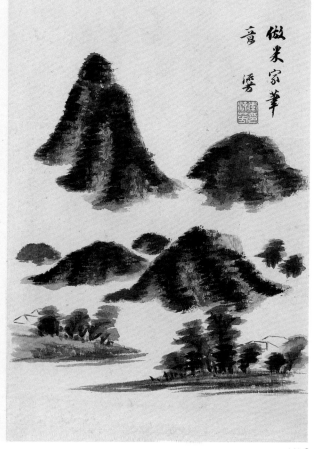

倣米家筆
壹峯

59.8

三橋龍王堂望湖西諸山頗盡其勝概
林霧峰映帶層疊淡描濃抹頗頃刻百
態非董巨妙筆不足以發其氣韻余在小
築時呼小艇孟堤上縱步看山領略寔多
然率爾弄筆便不似甚矣氣韻之難言也子
友程畫陽湖上題畫詩云風堤霧檻
不明閣雨紫陰雨未成我試畫君團扇
上船窗舍墨信風行此景此時此人此畫俱入吾懷可想

巘析泉遞落天寒木易凋
欲當山窈慶高結小團

飄

慎娛居士題

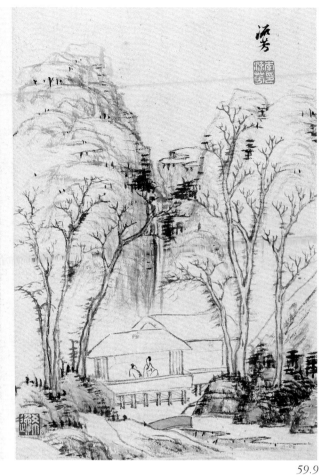

流芳

59.9

松暗水涓涓寂寞人未
眠西峰月猶在遙憶艸

堂前

莆陽宋玕書

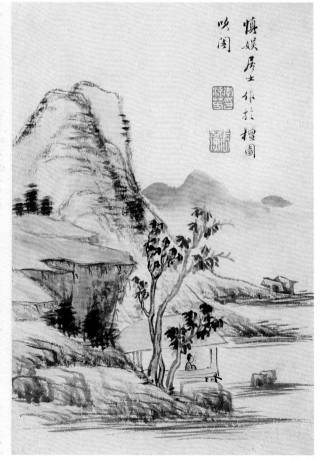

慎娛居士作於檀園
吷閣

59.10

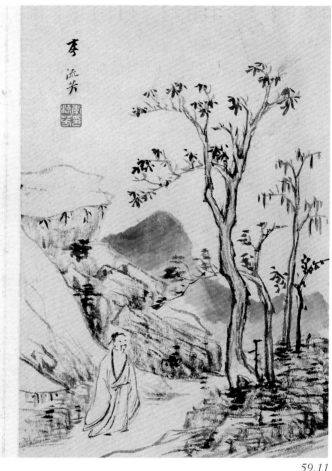

59.11

次罴法師山居詩韻荅玉岑閑行口占作
寒潭捲石一泓澄策杖時～
試一臨愛聽潺～隨水去不
知盡日坐松林玉岑山肺腑
瀠洄塞日暉～下稻堆穿過
松田尋法侶滿忠黃葉打門
來　　晴嵐

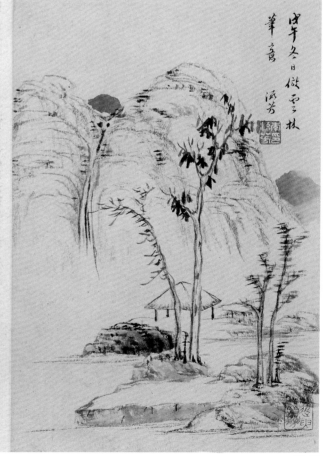

59.12

為孫山人題畫
每雲路井平遠山倪迂筆墨
蓊人皆幽人近卜城南住
寫出春風水一灣
檀園書畫妙絕一時自辣林壺
山之致鹿時于余書其詩補
是空頁真丽謂狗尾續貂者也
晴嵐

李流芳　花卉樹石圖冊
紙本（十二開）　墨筆
每開縱29厘米　橫38.3厘米

Flowers, Trees and Rocks
By Li Liufang
Album of 12 leaves, ink on paper
Each leaf: H. 29cm　L. 38.3cm

此冊分別畫竹石水仙、松藤、蘭石、樹石、梨花、秋葵鳳仙、桂花、梅花、芙蓉、古木竹石、湖石蘭花、梅竹。各圖施彩敷墨，色調濃淡，富於變幻，秀潤放逸，有天然妙趣。李流芳擅畫山水，以花卉為題材的作品尚屬少見。閱題跋可知，此圖分別為李流芳"醉"、"醒"時所畫，他認為酒醉作畫"雖不似，而氣韻生動，反似能造諸種種者"。

冊後自題："壬戌長夏，酷暑杜門，人事屏絕，偶作此冊輒為暑氣所奪，久未及竟。適秋風始涼，里人有以酒相邀者，遂得一醉。歸而燈下弄墨。作花草竹樹數種，集以醒後所畫，當自不同，有能辨余醉醒者乎？便可與論妍媸也。七月廿有五日，泡庵道人李流芳記"。鈐"李流芳印"（白文）、"長蘅氏"（白文）。每開鈐"長蘅氏"（白文），又均有鑒藏印一方。

壬戌為明天啟二年（1622），李流芳時年四十七歲。

141

壬戌長夏酷暑杜門人事屏絕
滌心生用報為筆此畫久未
履竟色林風姆凍里人畫以酒相
魯素荛冯一醉歸而醒以畫畫代
花竹竹樹数種禛以醒後而畫
堂自不同昌茲擱余醉醒老未度
而三許娇妍七月廿有五晉渡菴
道人 李鲟記

145

李流芳 秋林歸隱圖卷

紙本 設色
縱24.9厘米 橫279.5厘米

Hermitage in Autumn Grove
By Li Liufang,
Handscroll, colour on paper
H. 24.9cm L. 279.5cm

圖繪山水相連，水面小舟蕩漾，岸上樹木叢生，小橋、茅屋草堂掩映，一人荷鋤前行，一人坐於草堂之中。畫境平淡幽深、意蘊超凡。天啟二年春，畫家抵京應考，因北方戰事而束裝南歸。至此六次應試均榜上無名，故懷退隱之心，此圖實為李流芳內心複雜思緒的寫照。

本幅款署："癸亥秋日寫於檀園吹閣。李流芳"。鈐"長蘅"（朱文）、"李流芳印"（朱文）。包首與前隔水吳湖帆行書題簽"李檀園秋林歸隱圖卷真跡精品"和"李檀園秋林歸隱圖卷真跡"，鑒藏印"雙修閣圖書記"（朱文）。"寶熙珍藏"（朱文）、"吳湖帆珍藏印"（朱文）、"梅景書屋"（朱

文）、"歸安陸樹聲所見金石書畫記"
（白文）、"寶"（朱文）、"鸜軒讀畫"
（朱文）、"沈堪審定"（朱文）、"師
守玉印"（白文）、"陸氏叔同眼福"（白
文）、"幔亭"（朱文）、"梅景書屋
秘籍"（朱文）等十三方。卷後有寶
熙、吳湖帆、徐邦達、介盦、俞介
禧、陸嚴少題跋。

癸亥為明天啟三年（1623），李流芳時
年四十八歲。

李檀園秋林歸隱圖卷真迹

吳宪梅景書屋珍藏九友傑作之一

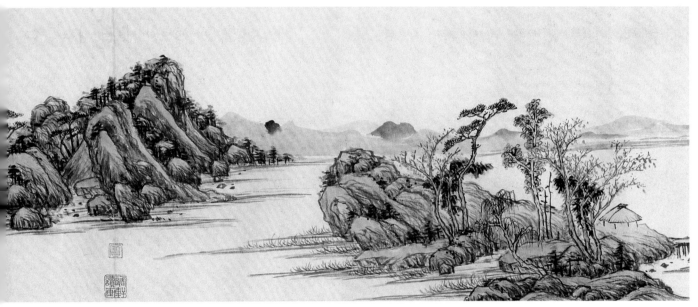

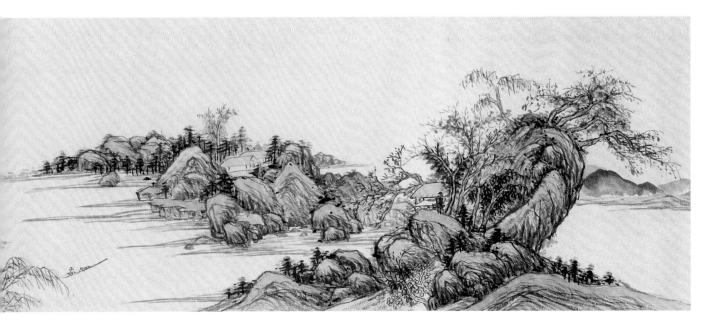

李流芳　山水圖扇
金箋紙　墨筆
縱18.5厘米　橫55.3厘米

Landscape
By Li Liufang,
Fan leaf, ink on gold-flecked paper
H. 18.5cm　L. 55.3cm

此圖扇所繪山水，雖取平淡幽遠、蕭疏簡逸的倪瓚畫意，但墨法潤澤濃厚，行筆酣暢灑脱，鋒棱外露，點染爽朗率意，已變倪氏疏淡秀逸之筆法，這正是李流芳所追求的"自謂稍存筆墨之性，不復寄人籬壁"的創新佳作。

本幅自題："丁卯早春，為九萬詞兄作，李流芳"。鈐"李流芳印"（白文）。

丁卯為明天啟七年（1627），李流芳時年五十二歲。

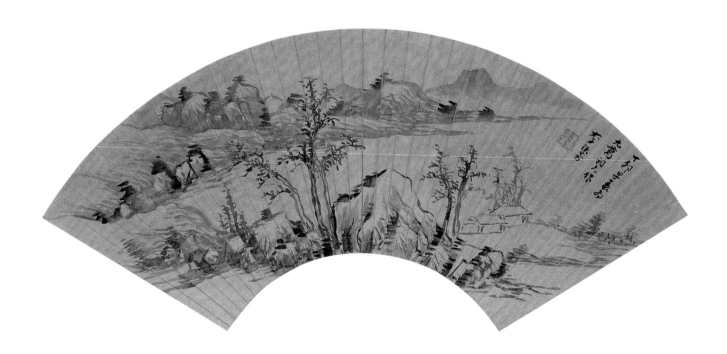

63

李流芳　仿米雲山圖扇
灑金箋　墨筆
縱17.7厘米　橫54厘米

Cloudy Mountain in the Manner of Mis'
Masters
By Li Liufang
Fan leaf, ink on gold-flecked paper
H. 17.7cm　L. 54cm

此扇仿米家墨筆雲山小景。米芾、米友仁父子的雲山畫法是以水墨的豐富變化描繪雲山蒼茫朦朧的景象，風格特異，別具韻致。李流芳正是運用米家這一技法，追求米芾的大墨淋漓的筆墨效果，以落墨的濃淡、深淺等色調，表現山巒、樹石的層次變幻，可稱李流芳晚年仿米佳作。

本幅自識："丁卯秋日仿米家山，李流芳。"鈐"李流芳印"（白文），收藏印"臥庵"（朱文）。

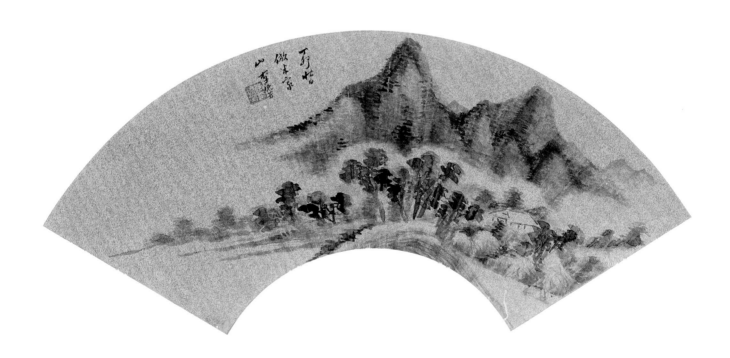

64

李流芳　檀園墨戲圖軸
綾本　墨筆
縱192厘米　橫57.5厘米

Landscape in the Style of Ink-play
By Li Liufang
Hanging scroll, ink on silk
H. 192cm　L. 57.5cm

圖繪山水風景，有仿倪瓚繪畫之意境。但筆墨渲染渾厚而獨具特色。李流芳晚年喜用吳鎮濃密潤滋的用墨法，故吳偉業極為推讚此圖。檀園為李流芳家園，位於距嘉定縣城二十里外的南翔鎮。園中有多處用於宴飲、交遊，賦詩作畫之地，緣率齋便是其中之一。

本幅自題："丁卯秋日畫於檀園之緣率齋，李流芳。"鈐"李流芳印"（白文）、"長蘅氏"（白文）。吳偉業題："長蘅學梅道人，墨潘淋漓，如山雨欲來，蒼翠若滴，此其得意合作也。丙子觀於梅花庵中，吳偉業"。鈐"吳偉業印"（白文）、"駿公"（朱文）。收藏印"禮卿府君遺物"（朱文）、"蒯壽樞家珍藏"（朱文）。

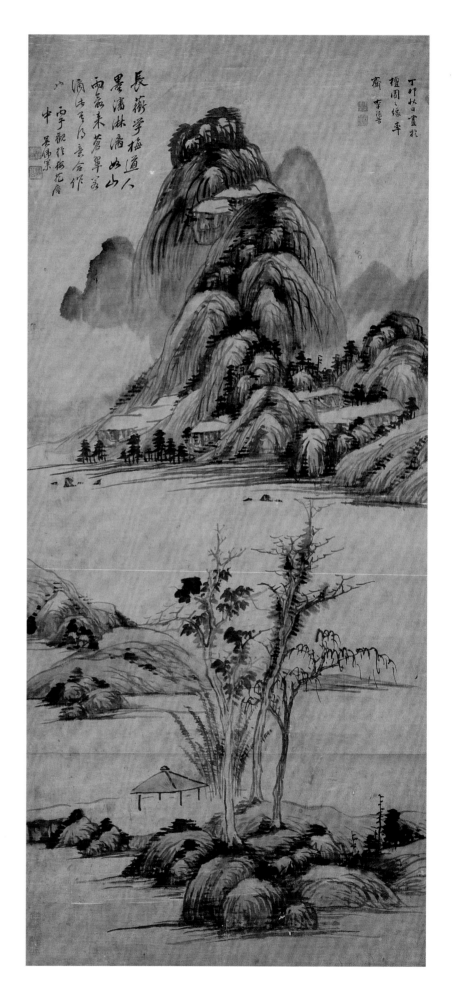

65

李流芳　山水圖冊
紙本（十二開）　墨筆或設色
每開縱19厘米　橫16厘米

Landscapes
By Li Liufang
Album of 12 Leaves, ink or colour on
paper
Each leaf: H. 19cm　L. 16cm

此冊按秦祖永題原為十六開，失去有款題一開，又因六、七、十一開污損嚴重，故本卷收十二開。據畫家自書"澄懷臥遊"四字引首，可知此圖冊為其自娛的小景圖畫，雖其中略有仿古，更多的是自家創意，如第二開所畫山水，有蘇松派風格，可見李流芳與松江繪畫間的聯繫。

此冊前引首行書自題"澄懷臥遊"。鈐"李流芳印"（朱文）、"李長蘅"（朱文），每開繪山水小景均鈐"李流芳"（白、朱文），對開為清秦祖永題跋。冊後明程嘉燧題："長蘅每作詩畫成，相見輒舉示餘。此冊余在上黨時，蓋其得意筆也。長蘅亡後，始獲披閱，今歲因客索畫，漫無以應，特從爾宗索觀，法度淹雅，墨氣蘊藉，恍然有啟予之益。攬竟，書歲月於後。時乙亥春三月一日也，嘉燧年七十有一。"鈐"程嘉燧印"（白文）。秦祖永最後總題："右丞雪景有繁簡兩種，此冊雖仿簡筆而神韻自足。梅村祭酒《畫中九友歌》云：檀園著述誇前修，丹青餘事追營邱。詢實錄也。此冊計十六頁，失去款題一頁，雖不可為全璧，然二百餘年紙素完好如新，已足矜重。況又有孟陽題跋，其可寶貴為何如哉。香生太守世大人其珍藏之，勿以輕視。弟秦祖永並識。"鈐"秦祖永印"（白文）、"鄰煙"（朱文）。

峰情淡容逸趣飛翔与文
度老人堪為伯仲

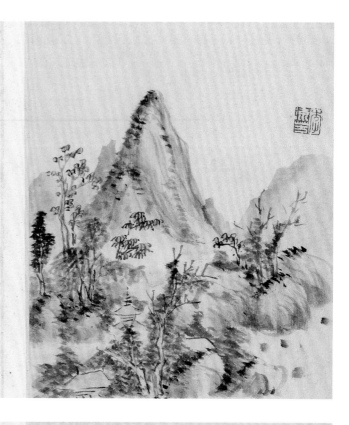

米元暉雲山一種煙雲滅沒
之趣与造化同功不可掬業
墨畦徑論也

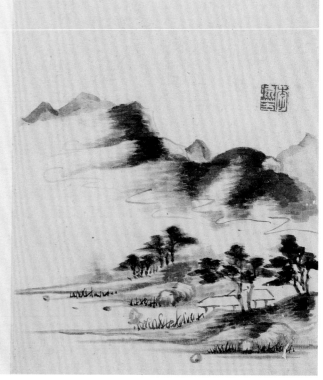

渾厚靈饒秀韻簡署中
裳精彩當北巨然妙悟
靈参之

隨意點刷瀟灑出塵雲
西丹邱先堪嗣響

墨淡而神脒氣清而刀厚
董巨風規居然猶在

做癡翁小景筆墨遒鍊
氣息渾淪擅團肩不徒
形似并能神似

元人曾有桐陰高士畫此
幀筆意彷彿似之

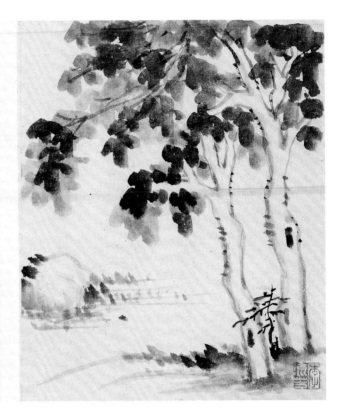

樹頭畧帶風勢鈎勒皴
染規模荊關畫法之一變
也

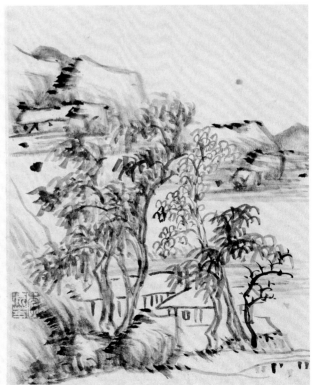

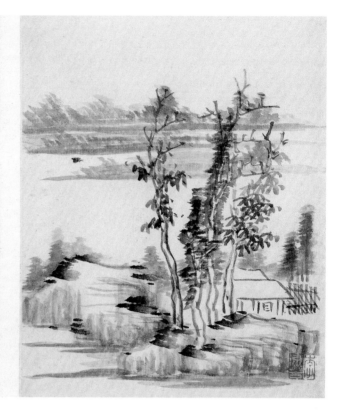

雲林折帶皴純用渴筆此
獨以潤筆出之另爲一種
逸趣

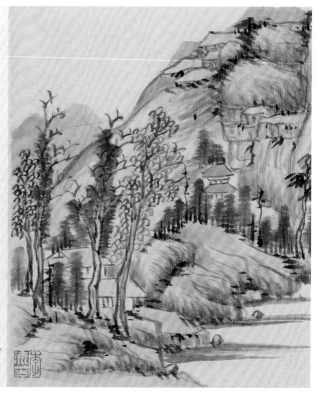

皴擦融和鈎勒勁逸豈
非得力倪黃烏能臻此
境哉

右延雪景有繁簡兩種此冊雉傲前筆
西神韻自足
梅邨祭酒畫中九友歌云檀園署述詳
翁修丹青餘事追營邱淘寶錄於此冊
計十六頁失去款題一頁雉不可為全璧
然二百餘年紙素完好如新乙丑於
重沈又有孟陽題跋其可寶貴為何
如哉
香生太守世大人其珍藏之勿以輕視
弟秦祖永并識

長蘅每作詩畫成相見輒翠
示余此冊余在上黨時蓋其淂
意筆也長蘅之後始獲披閱
今藏因客索畫湯無以應時
從爾宗索觀法度淹雅墨
氣蘊藉恍然有啟予之益攬
竟書歲月於後時乙亥春三
月一日也嘉燧年七十有一

66

李流芳　仿倪山水圖軸
紙本　墨筆
縱125.8厘米　橫29.6厘米

Landscape in the Manner of Ni Zan
By Li Liufang
Hanging scroll, ink on paper
H. 125.8cm　L. 29.6cm

此圖為仿倪瓚山水。李流芳對倪瓚簡
淡清雅的山水畫極為讚賞，並多次臨
仿，然其所繪，筆墨厚重潤澤，鋒棱
外露，與倪畫之疏秀乾淡的筆墨風格
有明顯區別。

本幅自題：「仿倪迂筆意，李流芳。」
鈐「李流芳印」（白文）。鑒藏印「希
逸」（白文）、「虛齋審定」（白文）。

67

趙左　富春大嶺圖卷
絹本　設色
縱30.3厘米　橫209.5厘米
清宮舊藏

Fuchun Mountains
By Zhao Zuo
Handscroll, colour on silk
H. 30.3cm　L. 209.5cm
Qing Court collection

趙左，字文度，華亭（今上海松江）人，生卒不詳，活躍於明萬曆至崇禎年間。工山水，畫師宋旭，開創蘇松派。畫風取宋元諸家之長，最得黃（公望）、王（蒙）神髓，間有倪（瓚）、米（友仁）風采。筆墨秀雅，烘染得法，設色清潤。其畫法、畫風對沈士充、陳廉等人影響較大，是松江繪畫代表畫家之一。

此圖係摹黃公望《富春大嶺》而作，是趙左較早期作品。全圖景物前段繁密，後段空疏。筆墨秀潤，設色清麗。卷前、後王鐸所題對此畫極為推讚。

卷末自識："甲辰夏五月，摹黃子久《富春大嶺》。趙左。"鈐"左"（朱文）、"文度"（白文）。有乾隆、嘉慶、宣統御覽之寶，"石渠寶笈"，"御書房鑒藏寶"等諸方印璽。卷前後隔水有清王鐸題。《石渠寶笈·初編》著錄。

甲辰為明萬曆三十二年（1604）。

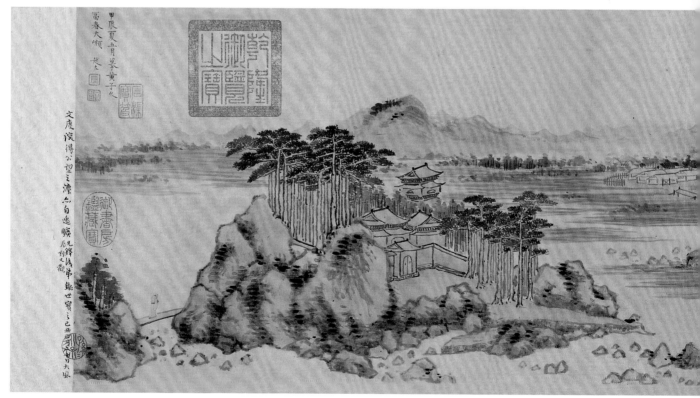

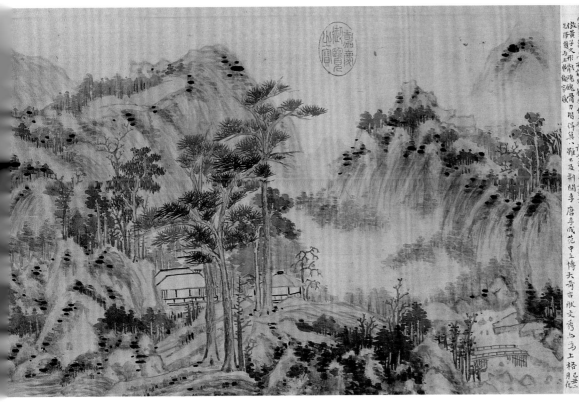

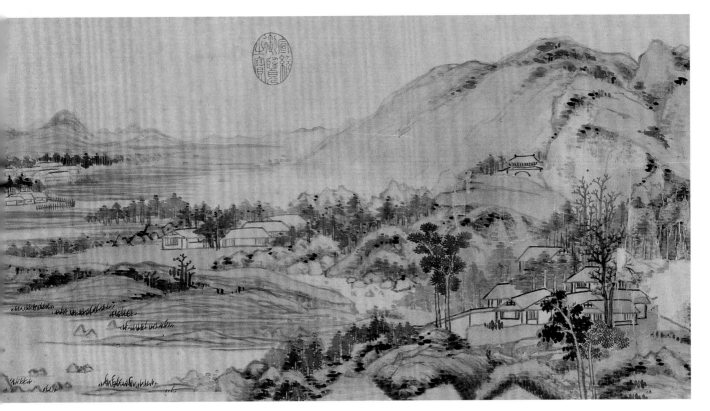

163

68

趙左　溪山無盡圖卷

紙本　墨筆
縱26.7厘米　橫454.3厘米

Streams and Mountains without End
By Zhao Zuo
Handscroll, ink on paper
H. 26.7cm　L. 454.3cm

此長卷可分三段欣賞，首·尾兩段以
畫煙雲籠罩的近山與屋舍為主，中段
浮雲遠山，溪水空闊，林木叢生，
"煙雲變化，極為混淪"，觀之有一望
千里之勢。趙左《溪山無盡圖》卷實物
及著錄所記共有三件，故宮所藏僅此
一件，乃係作者以米家父子筆法所
繪。

卷末自識："溪山無盡。萬曆四十年
歲在壬子臘月之望寫贈五虎先生還
朝。華亭趙左。"鈐"趙左之印"（白
文）、"文度氏"（白文）。卷後有顏
世清（瓢叟）跋。

壬子為明萬曆四十年（1612）。

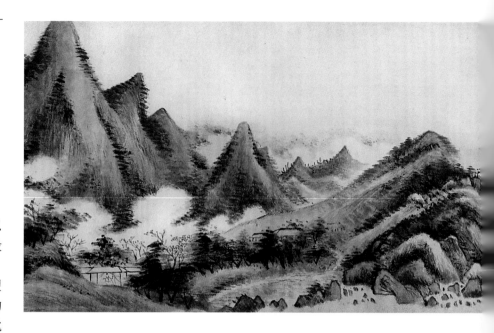

谿山興藏
萬曆四十年歲壬
子冬臘月之望寫時
五官先生遽
朝華亭觀主

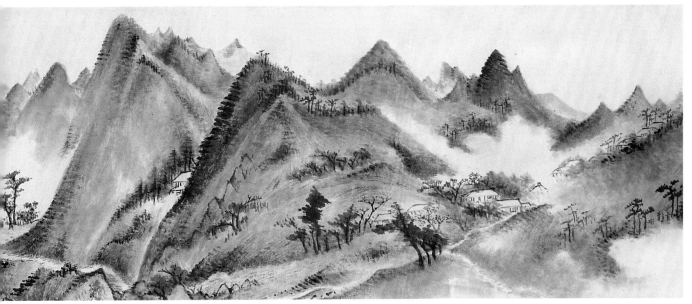

趙左　秋山無盡圖卷
紙本　設色
縱26.3厘米　橫663.8厘米

Autum Mountains without End
By Zhao Zuo
Handscroll, colour on paper
H. 26.3cm　L. 663.8cm

此卷繪山水相依，雲靄重重，林木參差，在水面、岸上分別點綴漁舟、屋舍及人物，一派秋意無限的景色。畫法兼參黃公望、米家雲山，以淹潤松秀的筆墨構成主體風格，是反映趙左畫風、畫貌的典型作品之一。趙左於

同年曾繪製兩件《秋山無盡圖》，故宮藏此一件。

本幅款識：“秋山無盡。己未夏日寫於婁東僧舍。趙左。”鈐“趙左”（白文）、“文度”（朱文）。引首篆書“溪

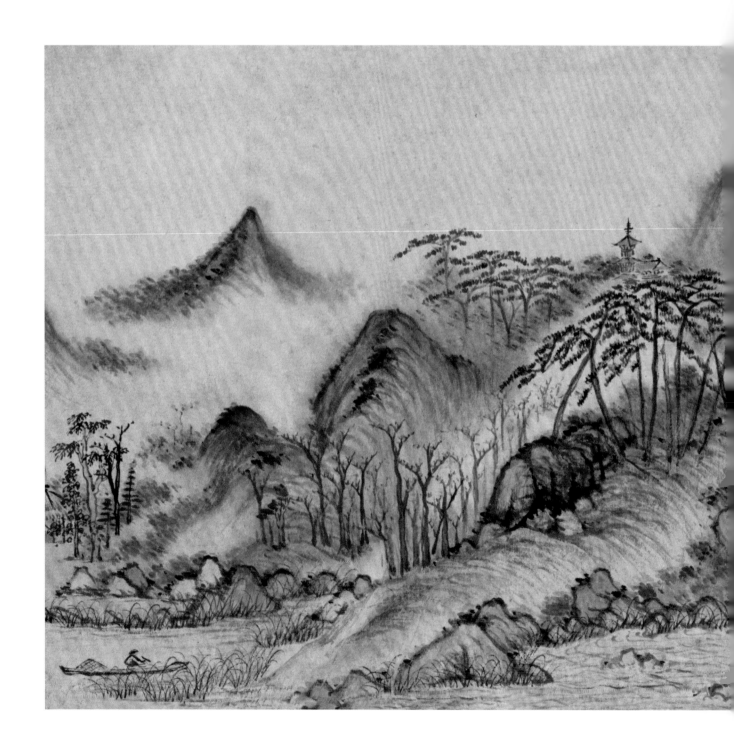

山無盡圖"，款"嘉慶辛酉臘八日，完白山樵鄧石如書"，鈐"鄧石如"（白文）、"頑伯"（白文）、"龍山樵長"（白文）。藏印二方："遺氓"（朱文）、"錫山唐煥家藏"（朱文）。

己未為明萬曆四十七年（1619）。

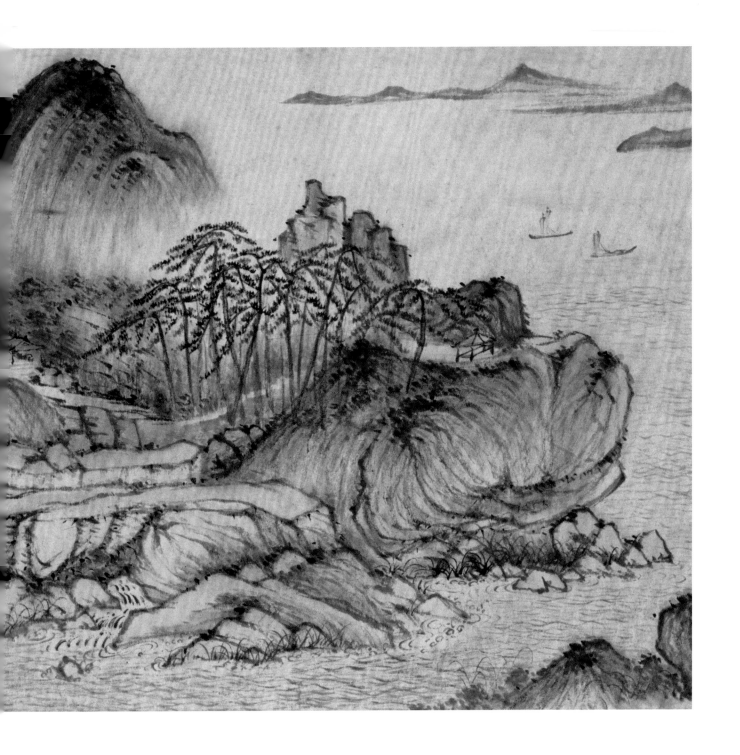

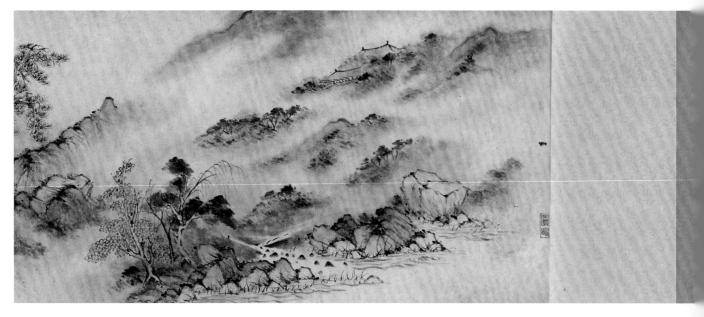

嵛山蘇盡圖

嘉慶辛酉臘八日

秋山無盡
己未夏日寫於
臺東僧舍
趙左

趙左　望山垂釣圖軸

紙本　設色
縱132.3厘米　橫38厘米

Fishing on River by the Distant Mountains
By Zhao Zuo
Hanging scroll, colour on paper
H. 132.3cm　L. 38cm

此圖沿用了傳統的文人畫題材，採用
多家之筆法。上部遠山、蘆蕩、水
波、小船以元代王蒙筆法繪出，乾筆
焦墨，簡潔明瞭。下部畫樹石、茅
屋，一人靜坐窗前，樹石用乾筆勾
出，再施以重墨暈染、皴點，頗有明
代沈周繪畫的韻味，是趙左師從宋旭
的結果。整幅畫面結構合理，疏密得
當。而筆墨乾濕結合，正是趙左自身
的創作特點，也是趙左習古脱古、獨
具風貌的一件佳作。表達了作者閑
適、清淡的家居生活及心態。

本幅自題："垂釣有深意，望山多遠
情。己未夏日，趙左。"鈐"趙左之
印"（白文）、"文度氏"（白文）。《古
代書畫過目匯考》著錄。

71

趙左　山水圖軸
紙本　設色
縱132厘米　橫39.2厘米

Landscape
By Zhao Zuo
Hanging scroll, colour on paper
H. 132cm　L. 39.2cm

此圖繪重山層巒，旁有流水，一人獨
坐於山下茅屋之中，意境恬淡從容。
畫風雖仿黃公望、王蒙，但又多己
意。構圖巧妙，景物雖多卻繁而不
亂，錯落有致。用筆蒼勁秀逸，設色
雅淡清麗，是趙左有獨特風貌的一件
山水畫佳作。

本幅自題："'買得溪藤五尺空，閑來
拈筆意無窮。老夫記得雲深處，家在
秋山潑墨中。'己未秋杪偶客川沙，
有懷黃鶴山居，因作此圖以呈瞻瀛詞
兄。趙左。"鈐"文度"（朱文）、"趙
左"（白文）。另有藏印"硯齋藏"（朱
文）。

趙左　秋林圖軸

紙本　設色
縱67.5厘米　橫32.2厘米

Autumn Forest
By Zhao Zuo
Hanging scroll, colour on paper
H. 67.5cm　L. 32.2cm

此圖繪山水樹石，並以屋舍、小舟等
為點綴，皆在表現秋日風景。整體以
三段式構圖法繪出，佈局疏密得當。
筆墨取古人多家之長，更多的是自家
風格。近景樹石的畫法正如他自己所
言："樹木得勢，雖參差向背不同，
而各自條暢。石得勢，雖奇怪而不失
理，即平常亦不為庸。"是趙左創作
成熟期的一件佳作。

本幅自識："己未秋日。趙左。"鈐
"趙左之印"（白文）、"文度氏"（白
文）。

73

趙左　山水圖冊
紙本（十開）　墨筆或設色
每開縱25厘米　橫15.3厘米

Landscapes
By Zhao Zuo
Album of 10 leaves, ink or colour on paper
Each leaf: H. 25cm　L. 15.3cm

此冊共十開，墨筆三開，設色七開，所繪皆高士幽居或世外桃
源之景，筆墨清麗淡雅，畫風力仿元人，是畫家的小景山水作
品。據冊中陸應陽（1542—1624）的詩題款署，可推知此冊為
畫家晚年之作。

每開皆有趙左自題及多方鈐印（見附錄）。並分別有陳繼
儒、陸應陽等人對題詩（略）。

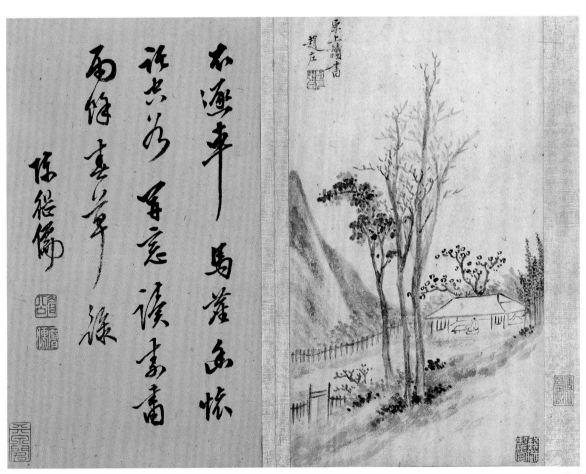

73.1

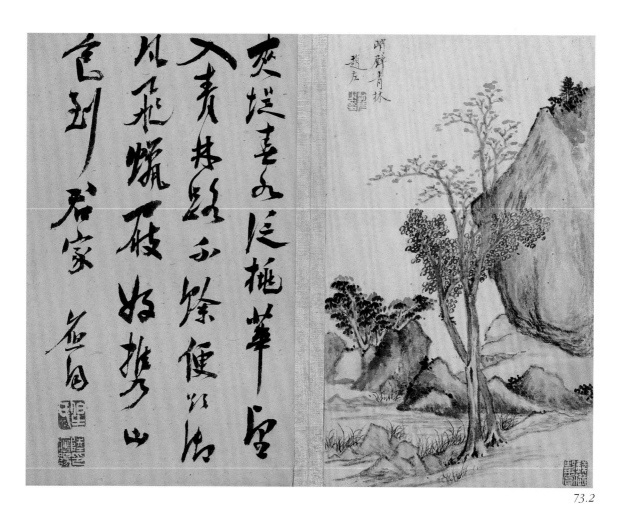

峭壁青林
趙左

73.2

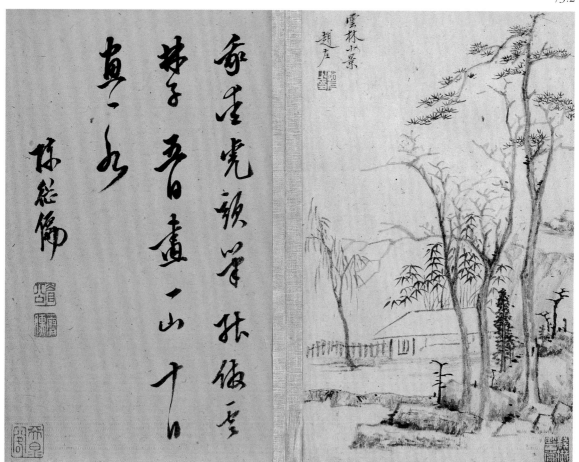

雲林小景
趙左

73.3

180

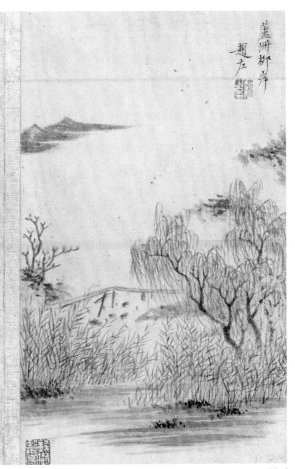

73.4

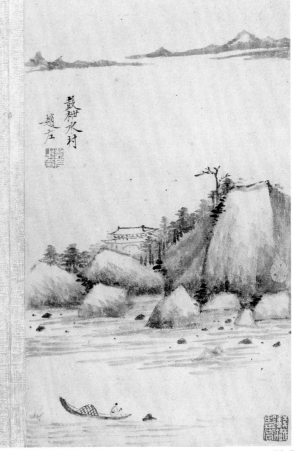

73.5

蘆卅柳岸　趙左

竹色接陰叢日光昧
柏棹孤千章者人高
松黟山閣彷神　神
法到上皇　苑自

鼓枻水村　趙左

泊舟名娃藉人各墨泊
秋江菱萩灣幾度挐尋
亂竟輸舟雞小即
漁山　陳繼儒

181

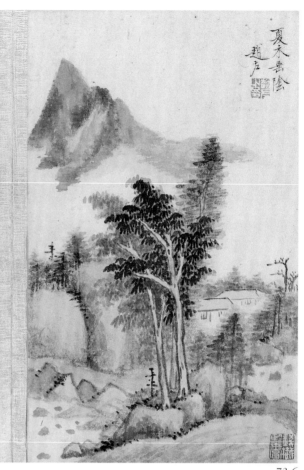

夏木垂陰
趙左

73.6

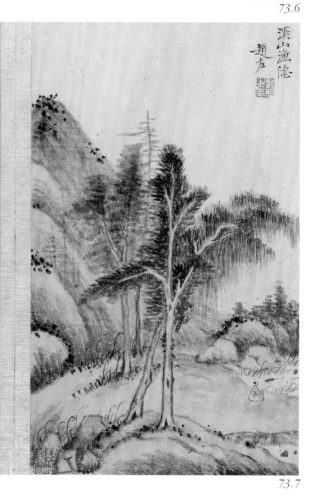

溪山漁隱
趙左

73.7

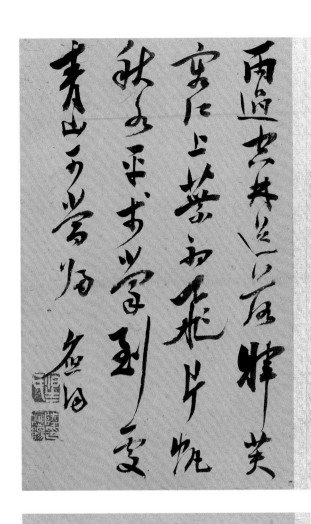

73.8

73.9

片々開雲伴客居則川
風物似秦餘道人居
几青共六坐香山半

陸生

陸無月才耶年

山居畫質
趙氏

73.10

74

趙左　山水圖冊
紙本　設色
縱28厘米　橫21厘米

Landscapes
By Zhao Zuo
A leaves, colour on paper
H. 28cm　L. 21cm

此圖冊淡墨繪樹木雲石，濃墨點染樹葉。畫面疏朗，明淨，係趙左典型的沒骨山水小景佳作。

"沒骨"一詞早見於元夏文彥《圖繪寶鑒》記載徐崇嗣一段，但所指僅是沒骨花鳥畫。"沒骨山水"一詞在明萬曆間董其昌、陳繼儒、張丑、詹景鳳等人的題跋、記錄中大量出現。據清人記，沒骨山水畫家最早者是六朝的張僧繇，此後歷朝均有，至明末愈多。

董其昌繪沒骨山水畫達10件之多。趙左為董氏代筆，畫風受其影響亦是自然，故該圖頁雖為小品之作，卻有着重要的研究參考價值。

本幅款屬"趙左"。鈐"趙左之印"（白文）。收藏印"龐來臣珍賞印"（朱文）、"儀周珍藏"（朱文）。《虛齋名畫錄·卷十一》著錄《明人名筆集勝冊》，此圖係其中一開。

趙左　荷鄉清夏圖頁
絹本　設色
縱27.5厘米　橫26.5厘米

Landscapes
By Zhao Zuo
A leaves, colour on silk
H. 27.5cm　L. 26.5cm

此圖繪垂柳拂岸，臨溪築屋，煙雲流動，景色怡人。筆法柔潤，色彩秀雅，筆墨技巧近宋人趙大年，構圖與趙氏《湖莊清夏圖》卷有相似之處，為作者水鄉小景中之佳品。

自識：“仿趙大年荷鄉清夏。華亭趙左”。鈐“左”（朱文）。收藏印“虛齋珍賞”（朱文）、“安儀周家珍藏”（朱文）。《虛齋名畫錄·卷十一》著錄《明人名筆集勝冊》，該圖係其中一開。

76

趙左　長林積雪圖軸
絹本　設色
縱141.5厘米　橫60.7厘米

Snowy Forest
By Zhao Zuo
Hanging scroll, colour on silk
H. 141.5cm　L. 60.7cm

此圖主體繪長松、茅舍、人物，恰與
唐代王維詩句"閉戶著書多歲月，種
松皆作老龍鱗。"相合，故雖標題為
"長林積雪"，又可看作是王維詩意
圖。更兼繪以雪景，尤能體現文人耐
得寒窗、抱冰清之潔的情趣、操守。
畫法主要仿元王蒙，表現出畫家松秀
淹潤的藝術風格。

本幅自識："長林積雪。趙左畫。"鈐
"趙左之印"（白文）、"趙文度氏"（白
文）。

沈士充　桃源圖卷

絹本　設色
縱29.7厘米　橫803厘米

The Land of Peach Blossoms
By Shen Shichong
Handscroll, Colour on silk
H. 29.7cm　L. 803cm

沈士充，字子居，華亭（今上海松江）人，生卒不詳。出於趙左、宋懋晉門下。畫風注重皴染，筆墨疏秀。被稱為松江繪畫"雲間派"，為董其昌代筆人之一。

此圖取材於西晉文學家陶淵明的名篇《桃花源記》，繪羣山錯落，江水浩渺，片片桃林掩映，桃花綻放。在山中桃林深處，有屋舍村落，人物往來，一派世外桃園的清靜景致。其畫法精妙處有宋人趙伯駒風格，兼採五代董源、元代趙孟頫兩家畫法，皴擦點染兼用，具清秀雅麗的藝術特色。據卷後陳繼儒、陸應陽二跋，此圖係沈士充應友人喬轂侯之囑而作，為沈氏中年之傑作。

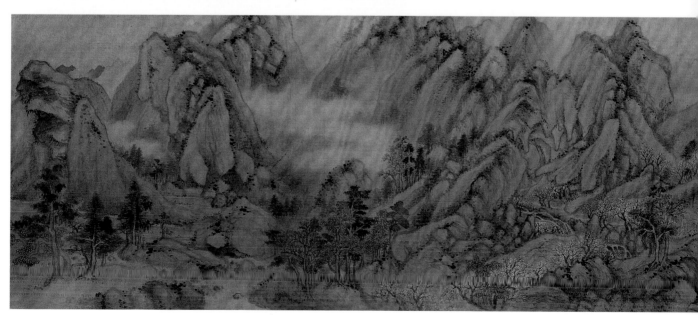

本幅："庚戌小春，沈士充寫於□官之如水齋"。鈐"士充"(朱文)。鑒藏印有"乾隆御鑒之寶"(朱文)、"樂壽堂鑒藏寶"(白文)、"石渠寶笈"(朱文)、"石渠定鑒"(朱文)、"寶笈重編"(白文)、"嘉慶御覽之寶"(朱文)、"乾隆鑒賞"(白文)、"寧壽宮續入石渠寶笈"(朱文)、"三希堂精鑒璽"(朱文)、"宜子孫"(白文)、"心賞珍賞"(朱文)等十三方。幅後有董其昌、陳繼儒、陸應陽、趙左·宋懋晉、陸萬言、章臺鼎、鄧希稷等八家題記。《石渠寶笈·續編》著錄。

庚戌為明萬曆三十八年（1610）。

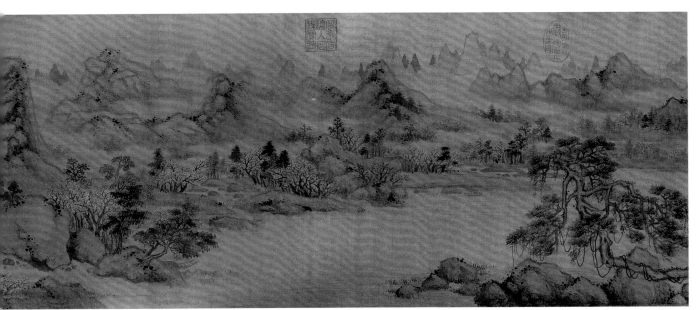

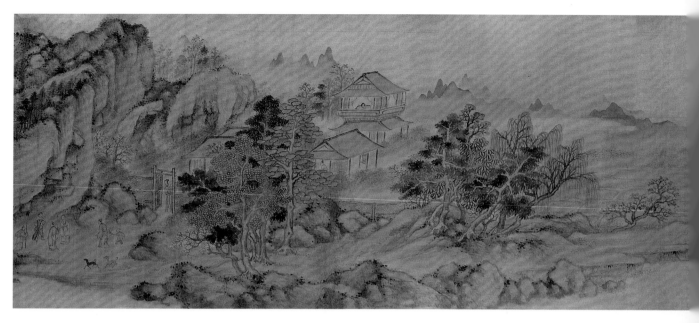

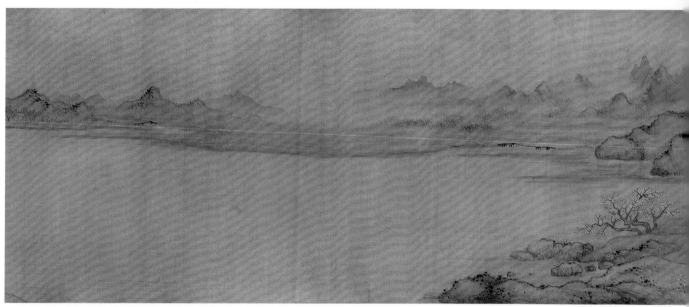

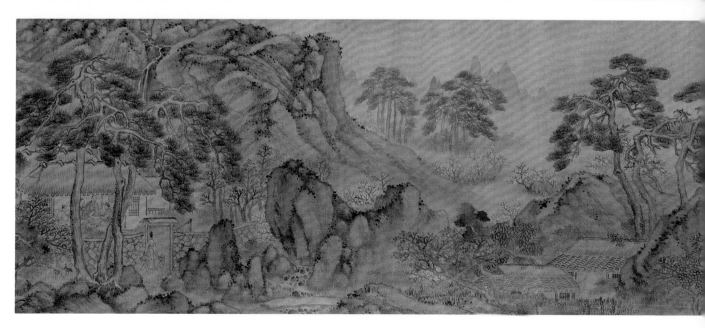

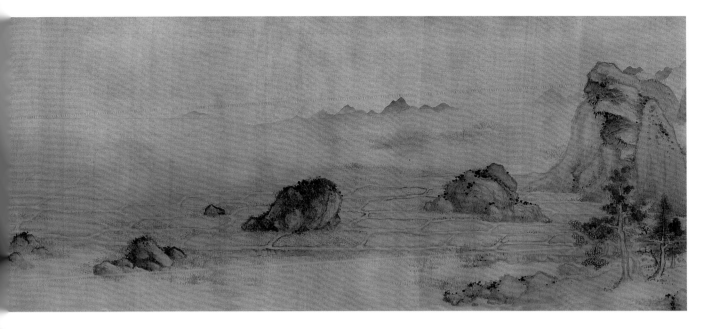

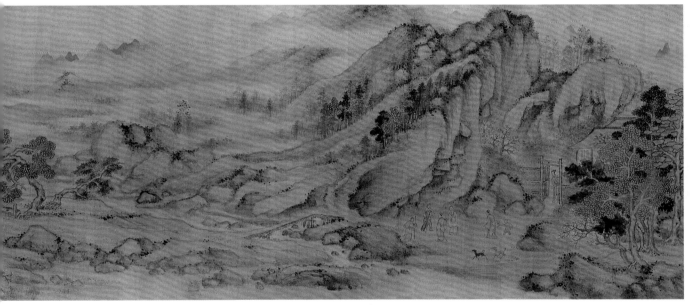

趙伯駒桃源圖真跡余見之溪
南吳民已得之所作薛卞後未瑿
娃畫與桃源筆法精工絶類子昂
以余為之書出聲之孫樵驚　其昌

多松三百千畫道如今生生釋僅
泊戲耳　沈子居為秀穀彥子
花源一變龍眠千里廣碧邪穎姿
徒此春撰草鵠焦此宮徐師虛
帶教一壁此畫之正宗也帆千里詩
呆不見之吾諸伉氏吳　陳繼儒基

春雨俊急日桃源圖一再辰
習便覺心神飛勒非子居
不能筆非穀侯偃去不能

奇轉溪轉入吾涇弓尋用筆𣀄𤎼
之間非子居獨誰臻猶解　言之鼎彤

愚家渚宮之畔去桃川洞口六百而遠徙一再遊縹風泉雲
鬱驟諸謀攘據令三十年往矣得子居所繪圖披玩竟日怳
置身雲水間觀春八咻狀革無徙向溪頭沸耳瑨節
詩中畫子居畫中詩蘊甫軒輕予穀侯紅瀹宏遠在今
日圖中派一壺也即胞藏立鑿筆掃坤雲六安得問此泠流
生涯作榮桌居士乎

南郡治民卹布�

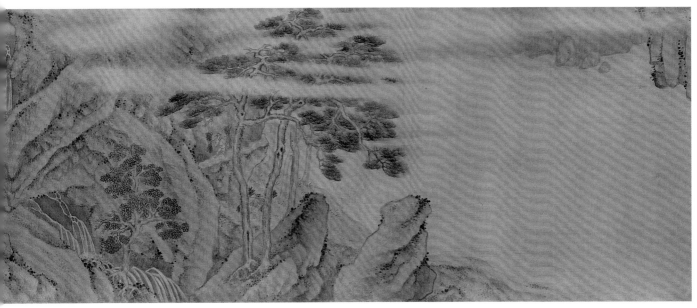

春雨後急日桃源圖一再展
勢便覺似神飛動非子居
不能筆非嚴侯陵去不能
發此筆千秋遇合夫堂偶
然也
萬曆辛亥春仲宕陸應陽題

桃源圖派自二李暢於伯駒再暢於我
朝仇實甫兩實甫諸卽刻畫粉本流布
人間濫以我洗子居欲洗其習而寵其源規
模二李伯駒之徑出此入北苑吳興之法筆墨兼
得遂成名家明神其實乎 趙左題

自桃源記出而唐宋諸甲乙家為圖者
若盧鴻百獨伯駒一春為傳世實
其度摹臨之者又不知幾千萬億
子居此卷睇其意用其法去十一用元
人法去十九二洼臻其奇異化鈞垂題
宋懋晉題

余久作實居志洼恬未得惡源淔
展閱子居圖畫度珍絹亲火帳中作
屆真一廥地數差明盾結逢石雲
之是若送派一詞蒼叟夫玉子居堂
蓋生葛直典汁眼伯軸予壽書多
不壽去此雙
陸萬言題

78

沈士充　山水圖扇
金箋　淡設色
縱18.6厘米　橫55.8厘米

Landscape
By Shen Shichong
Fan leaf, light colour on gold-flecked
paper
H. 18.6cm　L. 55.8cm

圖繪一茅舍於山環水抱之中，內有一
文士憑窗讀書。筆墨松秀，設色淡
雅，意境清幽。為畫家精緻畫作之
一。此種風格的繪畫，在當時極為常
見，並非特指具體山水風景，而是在
當時社會歷史條件下，文人所嚮往的
一種理想的精神境界。

本幅款識：“乙卯冬日寫。沈士充。”
鈐“沈士充印”（白文）。

乙卯為明萬曆四十三年（1615）。

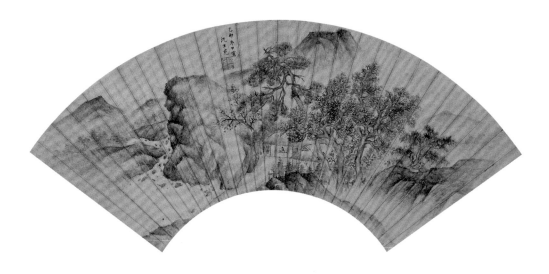

79

沈士充　山莊圖扇
紙本　設色
縱17.2厘米　橫52.6厘米

Scene of a Mountain Villa
By Shen Shichong
Fan leaf, colour on paper
H. 17.2cm　L. 52.6cm

此扇為沈士充仿北宋李公麟（伯時）
《山莊圖》之作。據記，李公麟所繪
《山莊圖》師法唐王維《輞川圖》，《輞
川圖》是將王維輞川別墅按不同區
域、景點加以描繪。沈士充此圖，係
描繪山巒、樹石一區，間置茅舍人
物。又李公麟之作“行筆細潤，乃有
超越之意”。與傳本《輞川圖》之筆法
凝重有區別，沈士充筆下描繪的山林

景物，以秀逸清潤的筆墨出之，為其
師古而不泥古的繪畫佳作之一。

自識：“丁卯秋八月仿李伯時山莊圖
筆意，似暮大老先生教之。天馬山民
沈士充。”鈐“子居”（朱文）。

丁卯為明天啟七年（1627）。

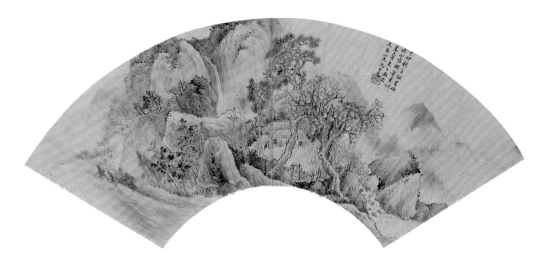

80

沈士充　寒塘漁艇圖軸
紙本　設色
縱132厘米　橫50.8厘米

A Fishing Boat on a Cold Pond
By Shen Shichong
Hanging scroll, colour on paper
H. 132cm　L. 50.8cm

此圖採取高遠式構圖法，畫中山巒高
聳，林木叢生，溪塘上有漁艇，一文
士獨坐船頭，意趣清幽閑靜，用筆松
秀，設色淡雅，風格秀逸，代表了雲
間派的繪畫風格。評者有謂沈士充的
繪畫筆法淒迷荒率，此軸在一定程度
上也有所體現。

本幅自識："寒塘漁艇。庚午秋日沈
士充寫。"鈐"沈士充印"（朱文）、
"子居"（白文）。

庚午為明崇禎三年（1630）。

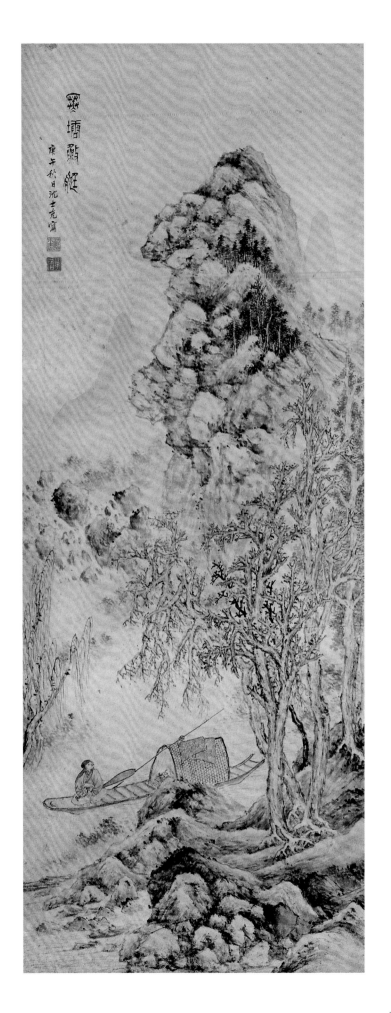

81

沈士充　寒林浮藹圖軸
絹本　墨筆
縱149厘米　橫39.3厘米

Wintery Forest in Mist
By Shen Shichong
Hanging scroll, ink on silk
H. 149cm　L. 39.3cm

圖繪山峰高聳，林木深邃，意境蕭
疏。在表現技法上吸收了北宋李成的
筆意而又有自己的風格。其所繪寒
林，枝幹勁挺，山石渲染，潤澤而有
層次。為沈士充晚年佳作。

本幅左上角篆書自題"寒林浮藹"四
字。款署："癸酉夏日沈士充寫。"鈐
"沈士充印"（白文）、"子居"（白文）。
鑒藏印有"琴周心賞"（朱文）、"養
庵審定"（朱文）。

癸酉為明崇禎六年（1633），沈士充作
品所見最晚為明崇禎六年。

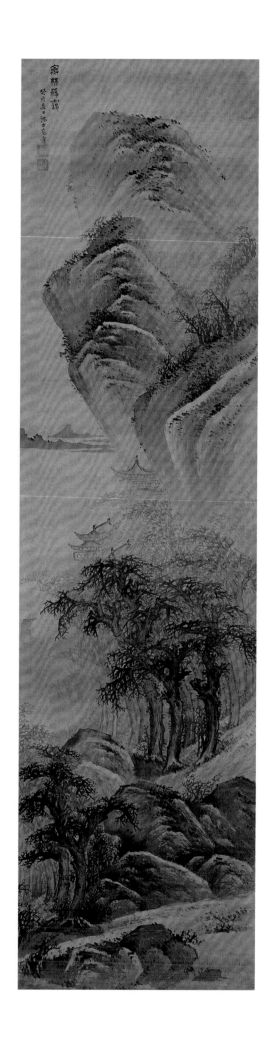

82

沈士充　危樓秋雁圖扇
紙本　設色
縱17.1厘米　橫47.3厘米

A High Building and Autumn Wild Geese
By Shen Shichong
Fan leaf, colour on paper
H. 17.1cm　L. 47.3cm

此扇繪一人坐於庭榭之中遠觀，遠處空中雙雁齊飛。山水意境蕭索，筆墨簡淡。山石屋舍用筆簡略，稍加皴擦。雜樹寥寥，以淡紅色點寫樹葉，表現出秋山空曠之景色。此圖未署年款，從用筆及款書看當屬沈士充中晚年之作。

自題詩並識："危樓日暮人千里，歌枕風秋雁一聲。沈士充。"鈐"子居"（朱文）。鈐鑒藏印"吳氏晴溪鑒定"（朱文）。

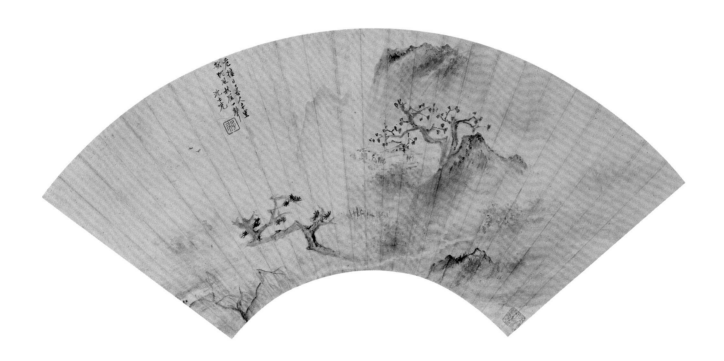

83

沈士充　山水圖冊
金箋（十開）　設色或墨筆
每開縱25.7厘米　橫23.5厘米

Landscapes

By Shen Shichong
Album of 10 leaves, colour or ink on gold-flecked paper
Each leaf : H. 25.7cm　L. 23.5cm

此冊分別仿惠崇、趙伯駒、王維、巨然等名家山水，畫法精
工，色調鮮艷。各開雖題仿某人，但用筆、構圖並不拘於一
家規範，而是薈萃眾家之長。是沈士充的代表佳作。

每開均有自題款識及鈐印，冊後頁有清晚期人張古虞題記二
則。

第一開，設色，自識：“仿惠崇，士充。”鈐“沈子居氏”
（白文）。

第二開，設色，自識：“仿黃鶴山樵，沈士充。”鈐“子居”
（朱文）。

第三開，設色，自識：“仿趙伯駒，士充。”鈐“子居”（朱
文）。

第四開，墨色，自識：“仿李營丘，士充。”鈐“沈子居氏”
（白文）。

第五開，設色，自識：“仿摩詰，士充。”鈐“子居”（朱
文）。摩詰即唐代著名詩人、畫家王維。

第六開，設色，自識：“仿趙大年，士充。”鈐“沈士充印”
（白文）。

第七開，設色。自識：“仿董北苑，沈士充。”鈐“子居”
（朱文）

第八開，設色，自識：“仿曹雲西，士充。”鈐“沈士充印”
（白文）。

第九開，設色，自識：“仿劉松年，士充。”鈐“子居氏”
（朱文）。

第十開，墨筆，自識：“仿巨然僧，士充。”鈐“子居”（朱
文）。

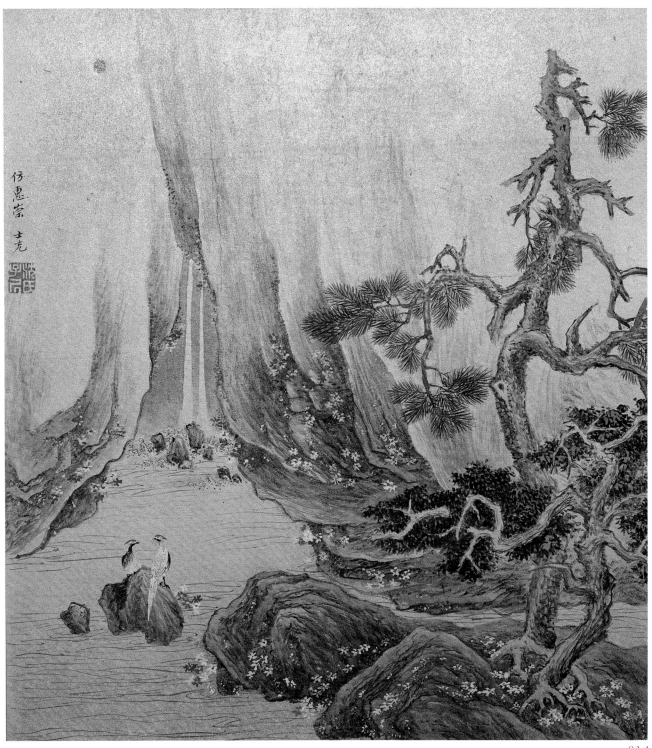

仿惠崇
士克

83.1

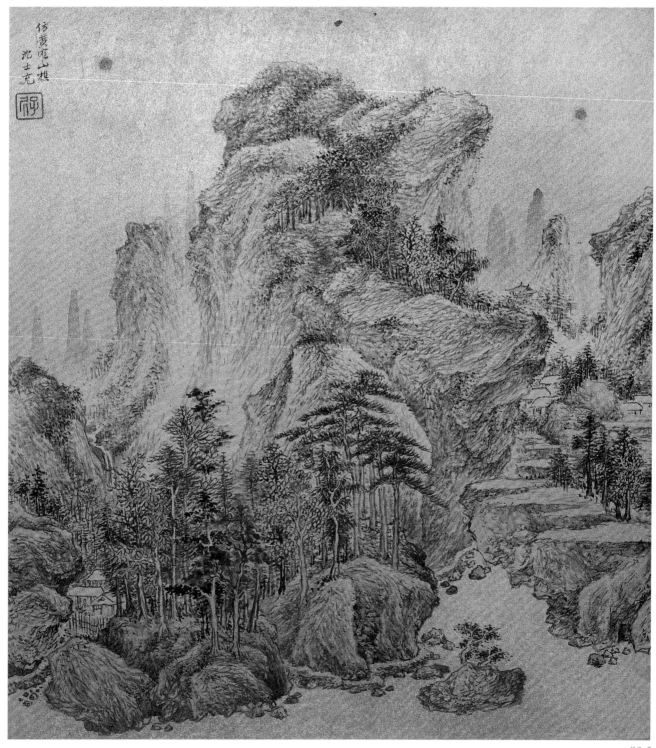

83.2

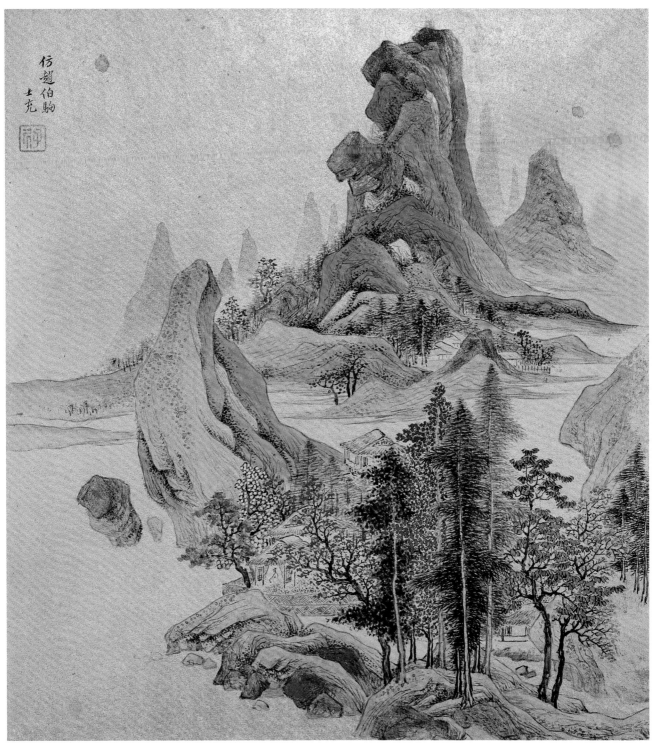

仿趙伯駒
士亮

83.3

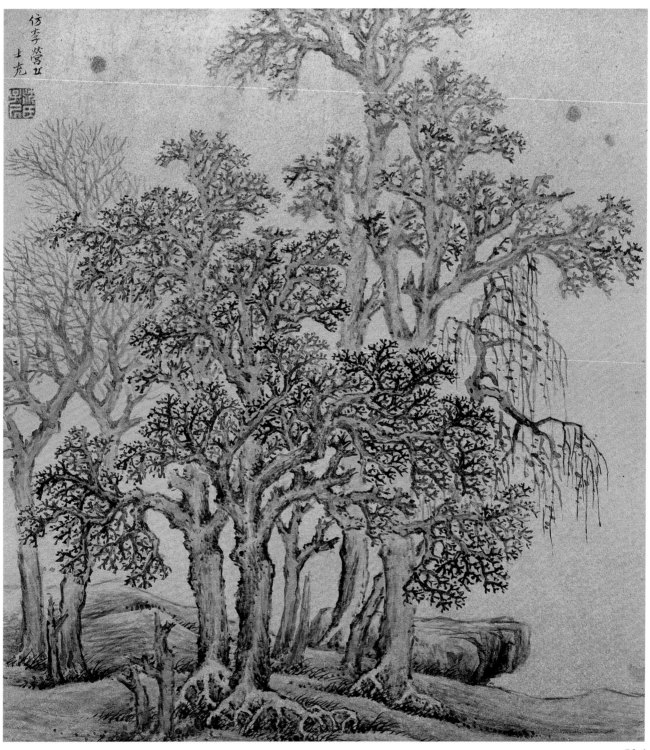

仿李營丘
士虎

83.4

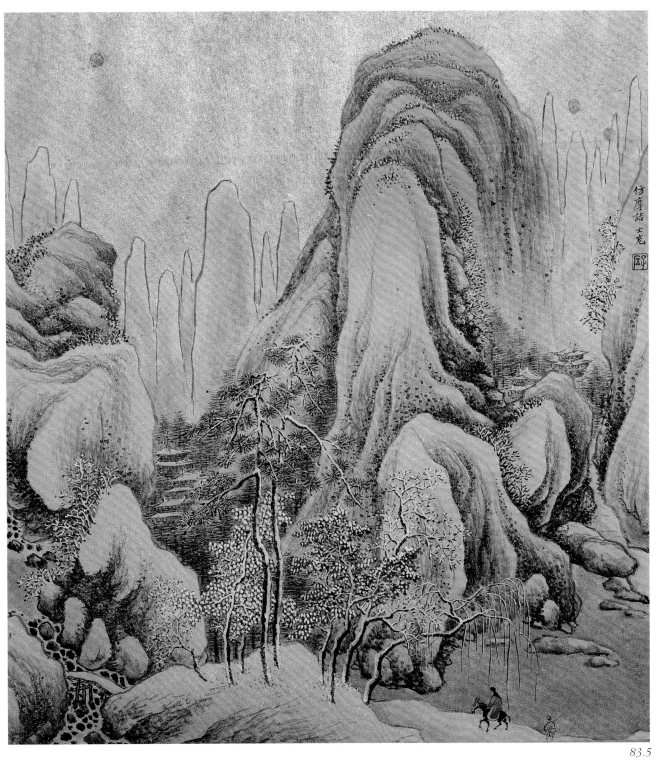

83.5

203

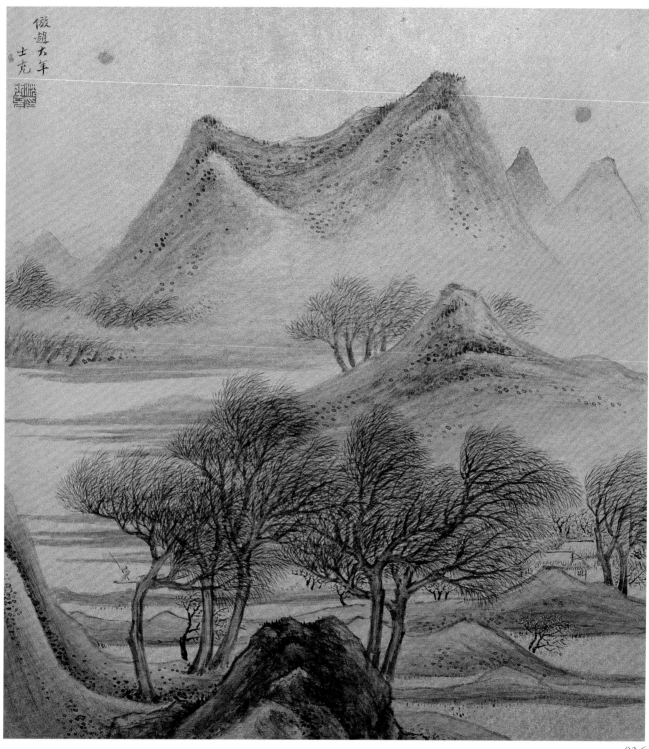

83.6

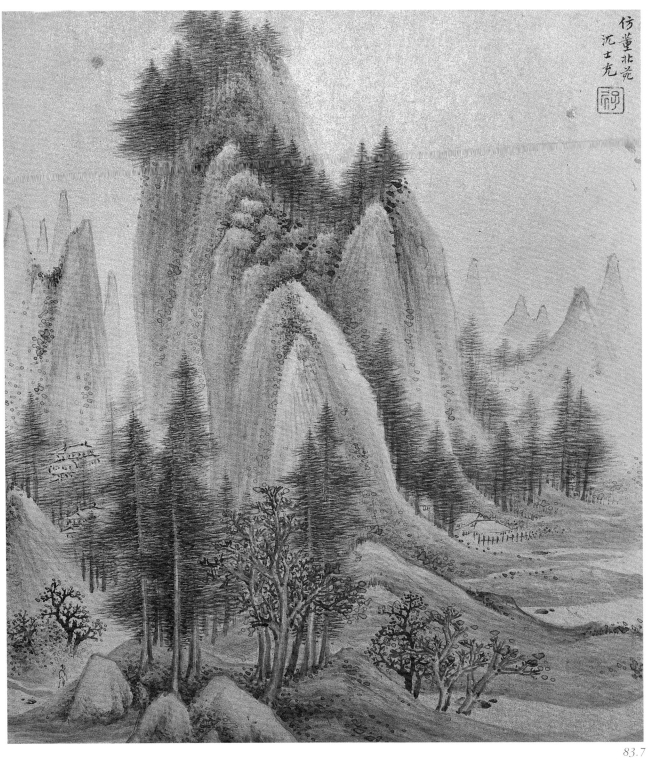

仿董北苑
沈士充

83.7

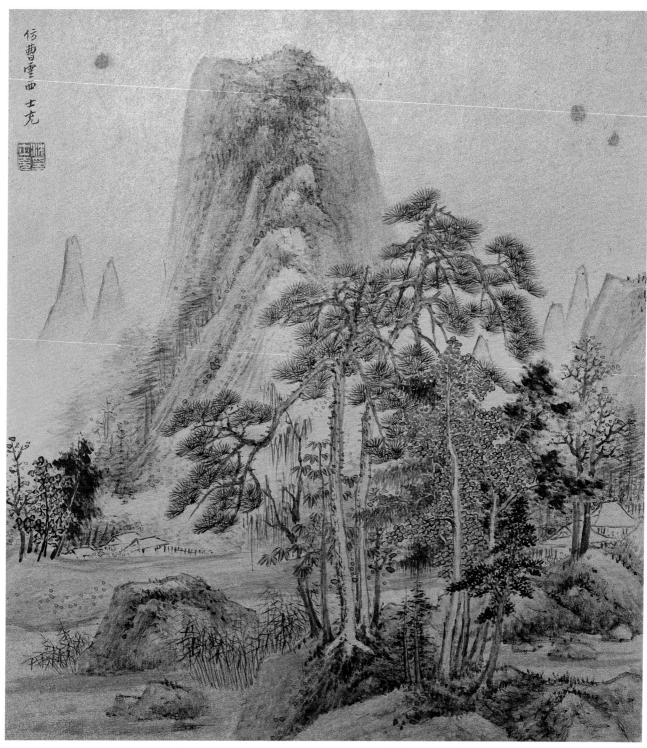

83.8

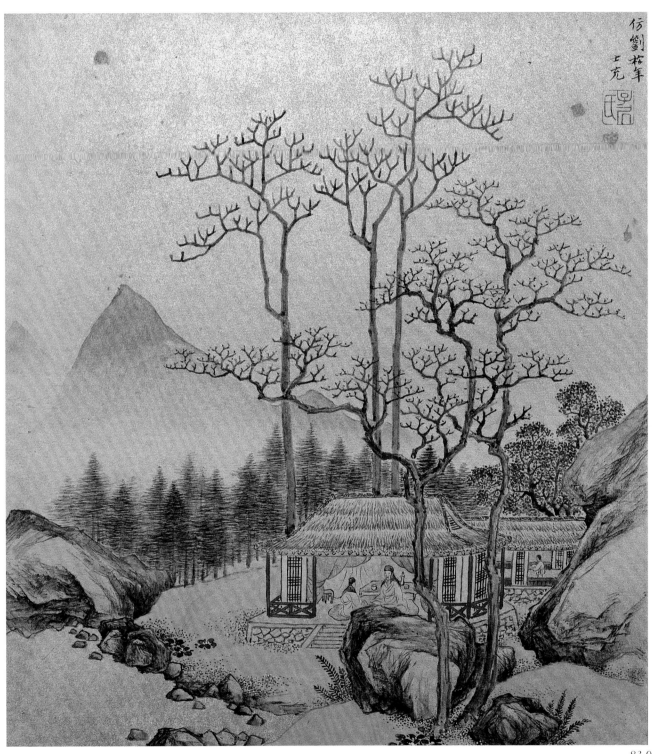

仿劉松年
士充

83.9

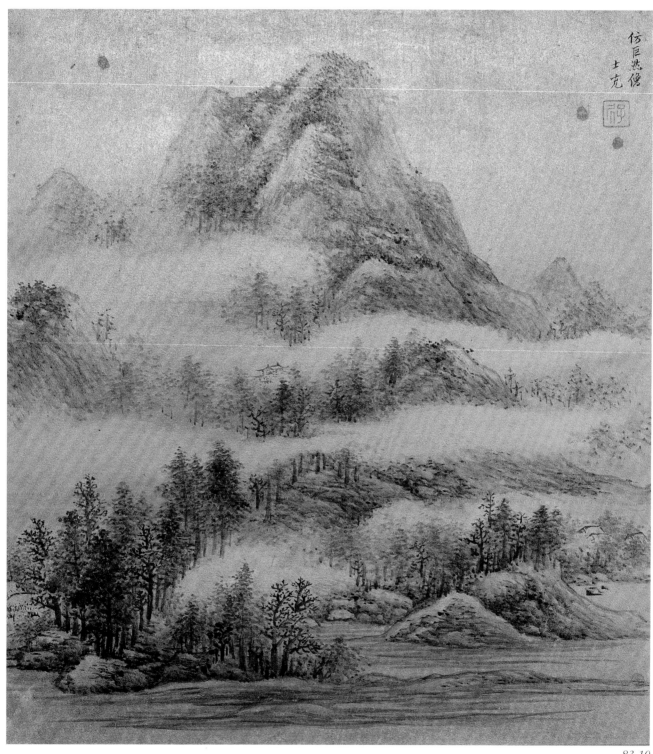

仿巨然僧
士充

83.10

華亭沈子居先生精於山水出宋懋晉之門董宗伯
之受法此冊仿古十一頁為荀仲雨所藏余假玩數月
愛不忍釋爰誌數語以歸之
咸豐戊午十月寶綸主人張吉雲弟記於吳門
此冊青綠元人氣味淨秀兼備迥異時流洵為
世所罕有之物不可以尋常視之想
大方家必不河漢斯言也　同日又記

84

吳振　山水圖扇
金箋紙　設色
縱15.3厘米　橫50.3厘米

Landscape
By Wu Zhen
Fan leaf, colour on gold-flecked paper
H. 15.3cm　L. 50.3cm

吳振，字振之，《無聲詩史》作字元振，號竹嶼。《畫髓元詮》作號竹裏，又號雪鴻。華亭 (今上海松江) 人，生卒不詳。善畫山水，師法黃公望，為董其昌所賞識。其畫能接雲間正派。

此扇繪蒼松雲壑，間置茅舍、人物，是以文人隱居生活為題材的作品。以疏秀深暗的墨色為背景，突出茅屋中的赤裝人物，色調對比鮮明。為吳振畫作之精品。

本幅自題："己酉秋仲寫似對廷詞丈，吳振"。鈐"吳振之印" (白文)。本幅有薛明益題詩。鑒藏印"藥農平生真賞" (朱文)、"晴廬藏扇" (白文)、"惠均長壽" (白文)。另有半圓印。

己酉為明萬曆三十七年 (1609)。

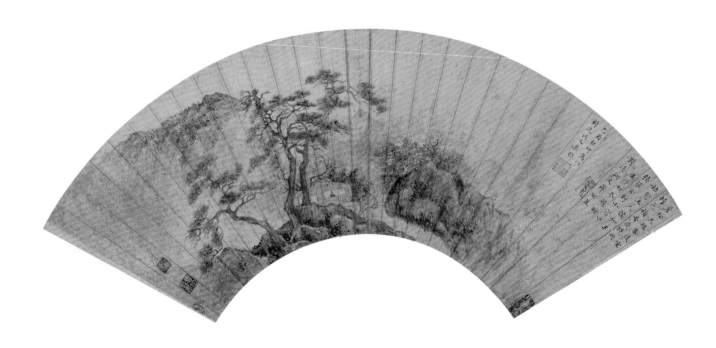

85

吳振　秋江艇圖扇
金箋紙　設色
縱18厘米　橫52.8厘米

Boating on the Autumn River
By Wu Zhcn
Fan leaf, colour on gold-flecked paper
H. 18cm　L. 52.8cm

圖繪一人閑坐舟中，靜觀湖水，幽雅閑適，表達了文人淡泊清高的心態。筆法簡勁、意境雅逸，為吳振佳作之一。扇葉等便面小品，多以春秋景色入畫，寓納涼解暑之意。

本幅自題：“己未六月為凫生先生寫，吳振”。鈐“吳振”（朱文）、“元振”（白文）。

己未為明萬曆四十七年（1619）。

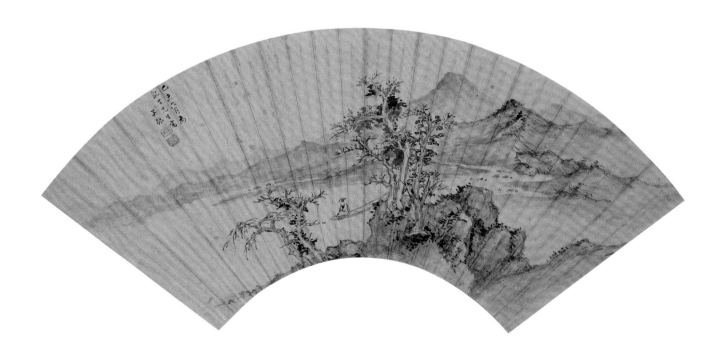

86

吳振　仿倪樹石圖軸

紙本　墨筆

縱69.1厘米　橫29.7厘米

Trees and Rocks in the Style of Ni Zan

By Wu Zhen

Hanging scroll, ink on paper

H. 69.1cm　L. 29.7cm

此圖係仿元代畫家倪瓚《樹石圖》所作，幾株古樹佇立，怪石嶙峋，相互映襯，意境清苦、冷落、孤寂。筆墨簡淡、尖峭、乾渴、蕭散。坡石蒼楚，樹幹枯竭，其上苔跡以重墨皴點為之。是吳振"瀟灑工枯樹"的典型畫作。

本幅自題："天啟丁卯七月望日，茂弘詞兄，雲間吳振。"鈐"吳振"（朱文）、"元振"（白文）。鑒藏印"仁和錢醉侯藏"（朱文）。

丁卯為明天啟七年（1627）。

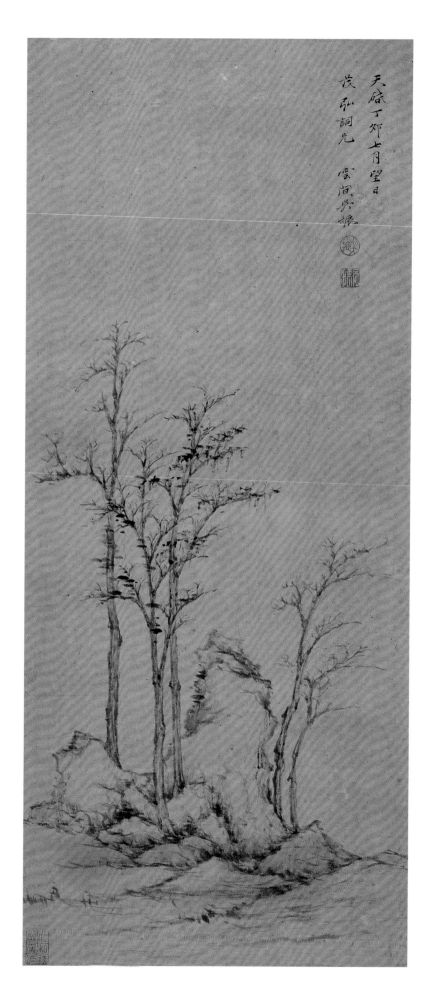

吳振　山高水長圖軸
紙本　設色
縱52厘米　橫35.2厘米

Lofty Mountains and Cliffside Waterfall
By Wu Zhen
Hanging scroll, colour on paper
H. 52cm　L. 35.2cm

圖繪高岩聳立，山泉瀑落，茂林寒舍，頗類王蒙繁密深秀的構圖法。吳振的筆墨沉鬱秀潤，工穩細微。畫家題以"山高水長"似是借用春秋時俞伯牙、鍾子期的"知音"故事，以畫作覓求藝術知音。畫面突出山巒危聳，山泉濺落的景象。

本幅自識："山高水長，辛未秋日寫，吳振"。鈐"吳振"（白文）。

辛未為明崇禎四年（1631）。

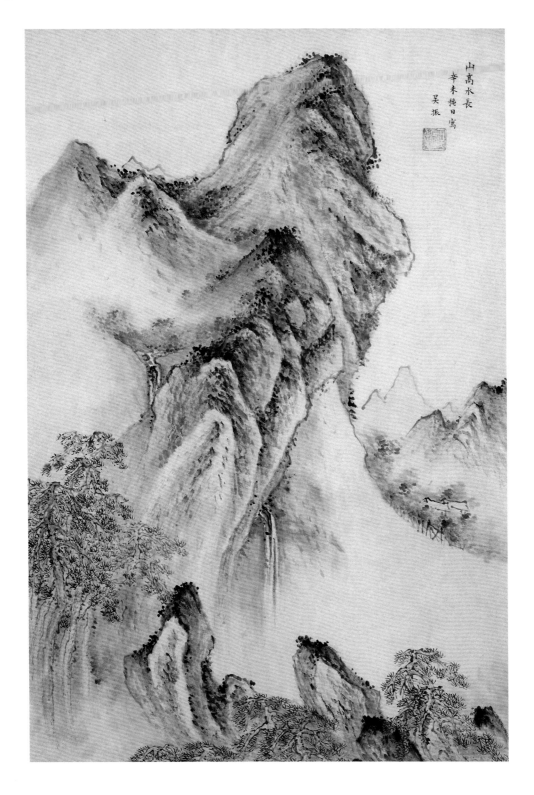

88

吳振　匡廬秋瀑圖軸
紙本　設色
縱210厘米　橫60.8厘米

Autumn Waterfall of the Mount Kuanglu
By Wu Zhen
Hanging scroll, colour on paper
H. 210cm　L. 60.8cm

圖繪瀑布自崖上飛流而下，兩岸古樹掩映。景物豐茂，霧氣迷濛。境界幽深，氣勢雄渾。用筆師法黃公望，墨法虛和淡雅、秀逸潤澤，有"以消散之筆，發蒼渾之氣，得自然之趣"的意味，為吳振晚年佳作之一。

本幅自題："崇禎辛未夏六月既望，酷暑困人，漫興寫匡廬秋瀑。似稚修詞兄，以當清涼供。華亭吳振。"鈐"吳振印"（朱文）、"元振氏"（白文）。收藏印"綏福堂藏書印"（白文）、"冠英"（朱文）、"吳俊"（白文）。

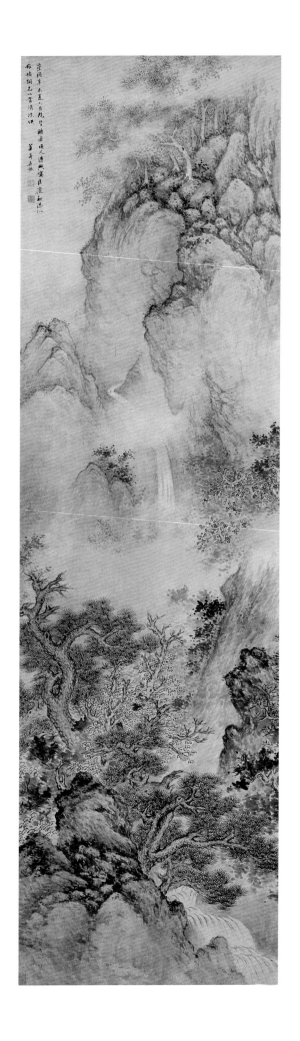

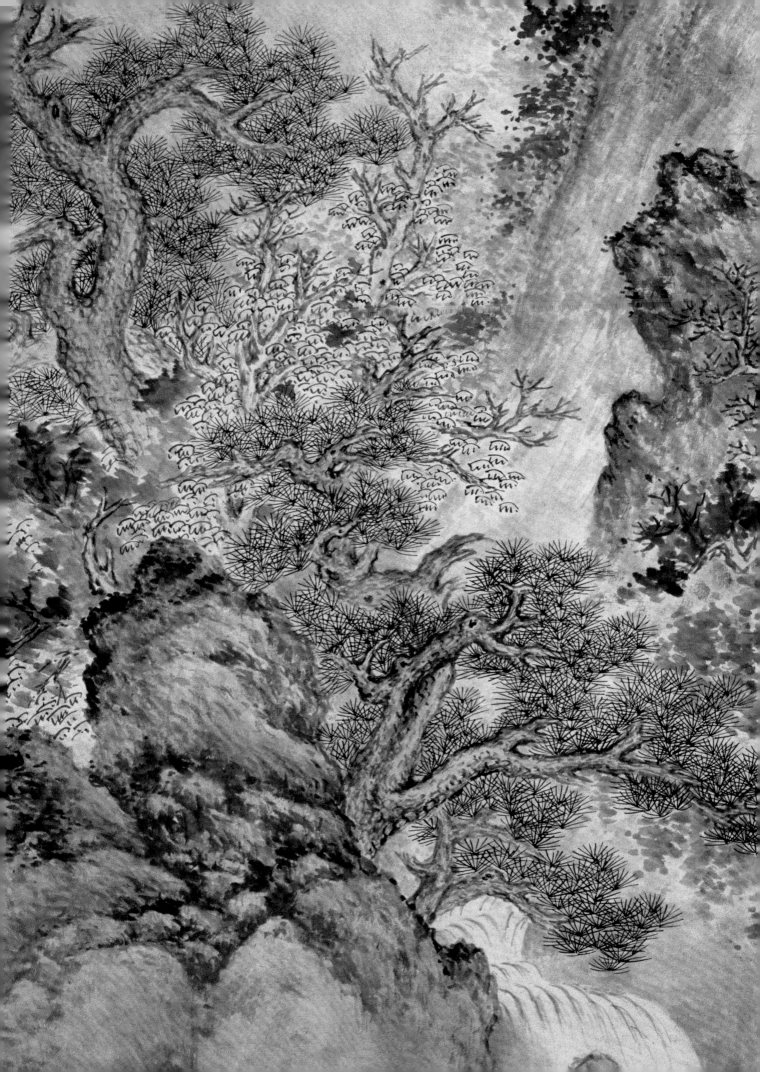

89

常瑩　山水圖卷
紙本　設色
縱24厘米　橫562.3厘米

Landscape
By Chang Ying
Handscroll, colour on paper
H. 24cm　L. 562.3cm

常瑩（約1573—1644），號珂雪，婁縣（今江蘇太倉）超果寺僧。善山水，畫在宋懋晉、沈士充之間。有些典籍將常瑩、李肇亨混為一人。

圖繪山林古剎，煙波浩渺，雲山起伏。設色清麗，筆墨雅雋，皴染適宜，氣勢連貫，韻味無窮。畫法、畫風與趙左的繪畫頗為相似，是所謂"蘇松派"繪畫中的典型作品。

卷末款識："天啟元年閏二月寫於西

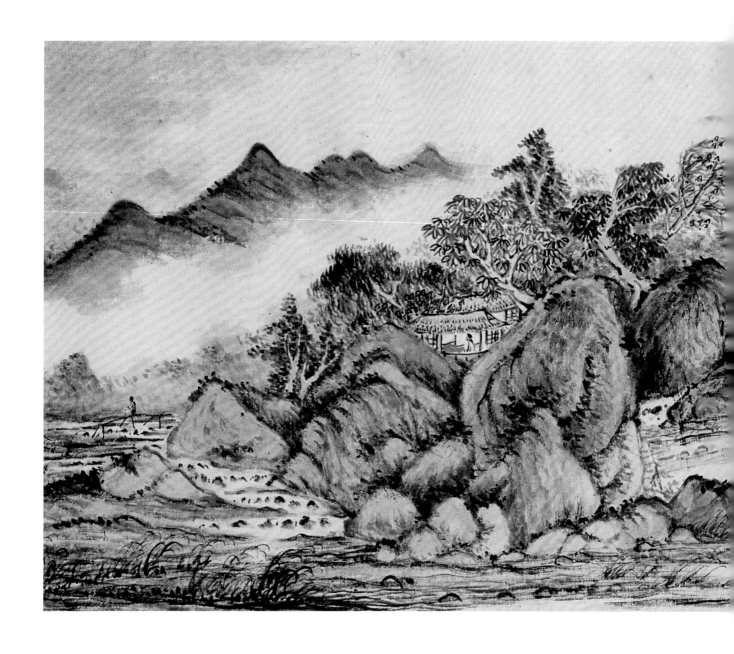

來左室。僧常瑩。"鈐"珂雪"（朱
文）、"釋常瑩"（白文）。左下有藏
印"南屏珍藏書畫"（朱文），卷首有
"武進王氏真賞"（朱文）、"遊戲三昧"
（白文）二方藏印。

天啟元年為公元 1621 年。

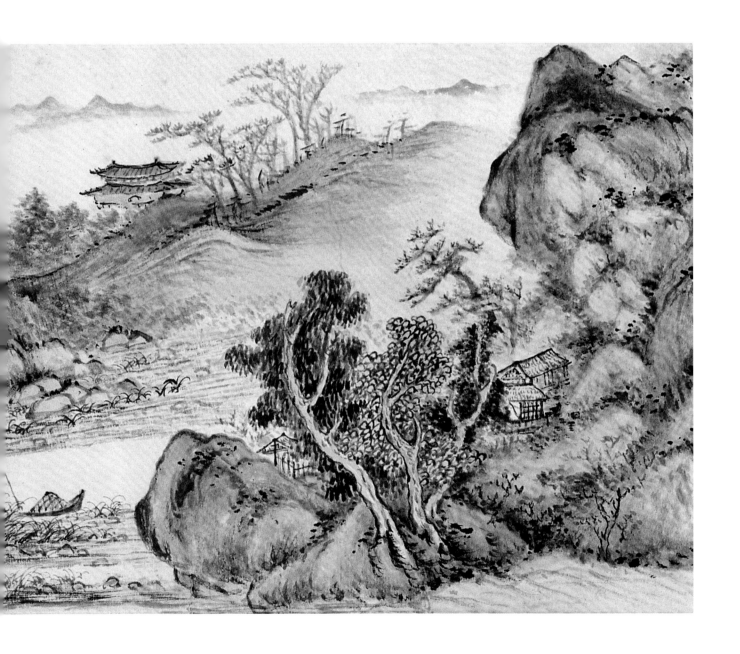

天啟元年閏二月
寫于西來左室
僧幸萊

221

90

常瑩　仿黃公望山水圖軸

紙本　設色

縱94.2厘米　橫41.9厘米

Landscape after Huang Gongwang

By Chang ying

Hanging Scroll, colour on paper

H. 94.2cm　L. 41.9cm

此軸分三段，係仿黃公望山水圖而
繪。上部亂石堆起的遠山，與中部的
巨石由縹緲的白雲斷開，下部近景由
樹木、河流組成。整體層次分明，樹
石錯落有致，筆墨乾淨利落。為畫家
晚年之作。

本幅自識："崇禎庚午清和月望前一
日，仿黃子久筆法，常瑩。"鈐"釋常
瑩印"（白文）。"珂雪"（白文）。

庚午為明崇禎三年（1630）。

91

常瑩　仿黃公望山水圖軸
紙本　墨筆
縱105厘米　橫31厘米

Landscape in the Style of Huang Gongwang
By Chang Ying
Hanging scroll, ink on paper
H. 105cm　L. 31cm

圖繪崇山峻嶺，山間水畔，樹木掩映着茅屋草堂。畫仿黃公望，氣勢渾厚，淡墨渲染，與其平常秀潤格調的作品不同。此軸是常瑩在拜訪陳繼儒（眉翁）途中，為友人即興而作，係其晚年佳作之一。

本幅自識：「余與信之丈交有年矣。乙亥冬過松訪眉翁山中，便道復晤，寫大痴筆法贈之。珂雪瑩。」鈐「常瑩之印」（白文）、「珂雪」（白文）、「梅庵」（朱文）。左下有藏印「譚觀成印」（白文）。

乙亥為明崇禎八年（1635）。

92

楊繼鵬　仿倪瓚山水圖頁
紙本　墨筆
縱27.1厘米　橫19厘米

Landscape after Ni Zan
By Yang Jipeng
A leaf, ink on paper
H. 27.1cm　L. 19cm

楊繼鵬，字彥衝，松江（今屬上海）人，生卒不詳。畫學師從董其昌，頗能得其心印。董其昌晚年的應酬之筆出於楊繼鵬居多，但楊氏本款的作品卻極為少見。

此圖仿倪瓚畫作，繪山水樹石等景致，構圖簡潔，筆墨清潤，雖仿學元倪瓚畫法，更多的是董其昌筆韻。為

楊繼鵬晚年代表作，對認識董其昌晚年代筆問題亦具有重要的研究價值。

本幅自識："仿元鎮（倪瓚）筆，似端士先生。楊繼鵬。"鈐"彥翀"（白文）。左下鈐鑒藏印"藥農平生真賞"（朱文）。此圖為《國朝名家山水圖》冊中之一頁，該冊是諸名家為端士先生（王揆）而繪的一本集冊，共計十開。

93

趙洞等諸家合繪　樹石圖卷
紙本　墨筆或設色
縱25.3厘米　橫417厘米

Trees and Rocks(detail)
By Zhao Jiong and others
Handscroll, ink or colour on paper
H. 25.3cm　L. 417cm

趙洞，字希遠，華亭（今上海松江）人，生卒不詳。博學能文，與董其昌、王時敏諸人多有交往，並曾為董其昌代筆。晚年以書畫自娛，隱居邑西之梅花源，著有《題畫錄》。

圖繪老樹坡石，用筆暢快，筆墨簡淡，具蒼秀之氣。趙洞畫作極罕見，雖只樹石一段，亦是研究趙洞畫學的珍貴實物資料。此卷由朱軒、孫伯年、吳昶、周裕度、陳廉、常瑩、吳炬、平叔、焦幻、古淡、趙洞、趙左等十三家合繪，本圖為趙洞一段。

本幅自識："希遠"，卜鈐一印。有周裕度、吳昶、文石、陳繼儒四家題記。雖趙洞未署年款，但文石、趙左的題記分別有"庚申"、"丁巳十月"，丁巳為萬曆四十五年（1617），庚申為萬曆四十八年（1620）。以此推算，該畫當為趙洞在這段時間內所作。

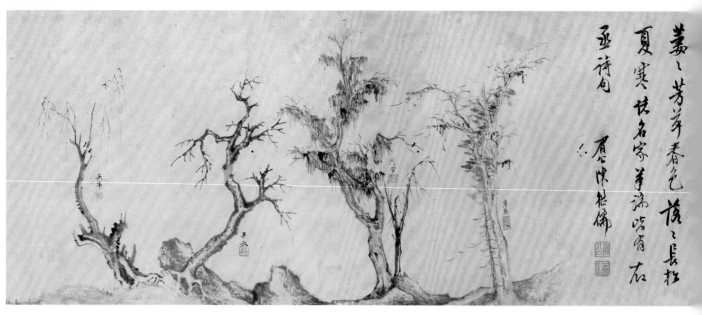

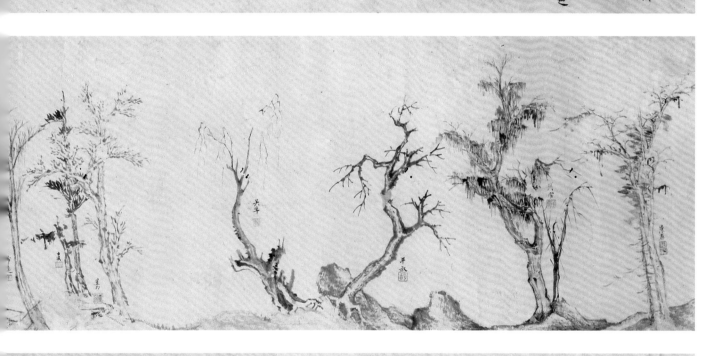

冷落疎櫺閃獨星夜闌支枕

向寒燈琴心已共風綺折蘭

夢難將雨峽憑香駐工鈎

和淚剔膏殘金釧帶赴增查

西漠北知何在總是三秋逐

　　八萍　　孤鸞撰閒題

帚林春水澗相送綠成幃

吟草邀僧伴征帆帶月飛

綿綿迷望眼花露濕禪衣

為看佰顋窺應憐到月稀

　　送清甫游西湖

　　　　周裕度

河離倍雷雍光歲月那

能使出忘不散懶于何乖

学耳欺住物以遂方親朋

來且素芳躅梅什美堪

媚芳堂煉丹耐頻丹一顆

山勢如龍号回合

花村屋老釋謀當

金風為月雁睦同

秀含穎禾門葉多謨

木葉經不探雛水清

不飲懷豈名不洗耳

少書不賒肢步沙

謝舟車版秊儲杞

菊一金歉固四海

誰相目但先托今多

敢期塞翁福

一木可飛家八上河

陳廉　山水圖卷
紙本　墨筆
縱22厘米　橫375.8厘米
清宮舊藏

Landscape
By Chen Lian
Handscroll, ink on paper
H. 22cm　L. 375.8cm
Qing Court collection

陳廉，字明卿，松江（今屬上海）人，生卒不詳。趙左弟子，善畫山水，初有趙左畫貌，後博臨宋元名跡，能使筆墨酷肖，畫風亦為之一變。惜早逝，畫跡流傳較少，其主要藝術創作在明天啟至崇禎年間。

圖繪山勢層巒疊嶂，水面寬闊平緩，

並有樹木參差林立。畫風秀逸，確是師法趙左一派的畫風。據陳廉自題，此圖是為王時敏（煙客）所繪。陳廉嘗從遊於王時敏，觀其家藏宋元名畫，並為之縮繪成冊。王時敏評這種繪畫"雖蒼勁微遜古人，而娟秀沖夷，固從胎骨中帶來。"

本幅自識："甲子正月上瀚，煙客先
生教正。陳廉"。鈐"陳廉之印"（白
文），鈐鑒藏印"嘉慶御鑒之寶"（朱
文）。

甲子為明天啟四年（1624）。

陳廉　梅花早春圖軸
紙本　設色
縱239.6厘米　橫107.2厘米

Plum Blossoms in Early Spring
By Chen Lian
Handscroll, colour on paper
H. 239.6cm　L. 107.2cm

圖繪山勢層疊，溪流蜿蜒而下，山間
樹木參差，梅花綻放，一人在山間樓
閣中憑窗遠眺，一派初春美景。畫風
秀逸雅致，堪稱佳作。

《梅花早春圖》、《巒溶川色圖》、《秋
山聳翠圖》、《岩居積雪圖》為陳廉所
繪四幅一堂的山水畫作，分別為春、
夏、秋、冬四景。陳廉嘗觀王時敏家
藏名跡，並為之縮臨成巨冊，觀此四
幅巨軸，可知陳廉尚能將縮成冊的宋
元名畫復展為尋丈巨軸，並分別作宋
元名家畫法，頗見功力。

本幅自識："梅花早春，繡水陳廉。"
鈐"陳廉"（朱文）、"無矯"（白文）。

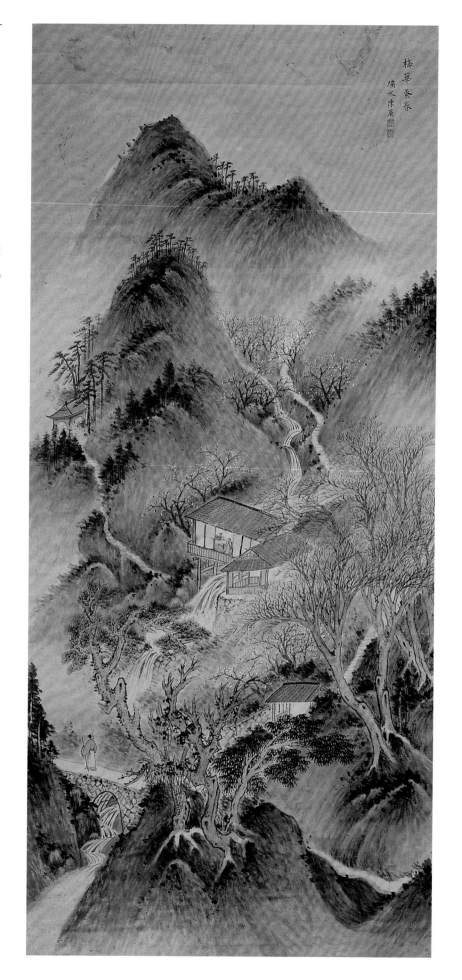

96

陳廉　巒溶川色圖軸

紙本　設色

縱240.5厘米　橫107.5厘米

Mountains and Rivers in Summer

By Chen Lian

Handscroll, colour on paper

H. 240.5cm　L. 107.5cm

圖繪江南夏景。峰巒高聳，林木葱
鬱，瀑布高懸。在表現技法上，參合
元黃公望、吳鎮兩家畫法而運以己
意，筆墨秀潤，設色清雅明麗，頗得
夏山蒼翠如滴的旨趣，故畫家題云
"巒溶川色"。

本幅自識："巒溶川色，繡水陳廉"。
鈐"陳廉"（朱文），"無矯"（白文）。

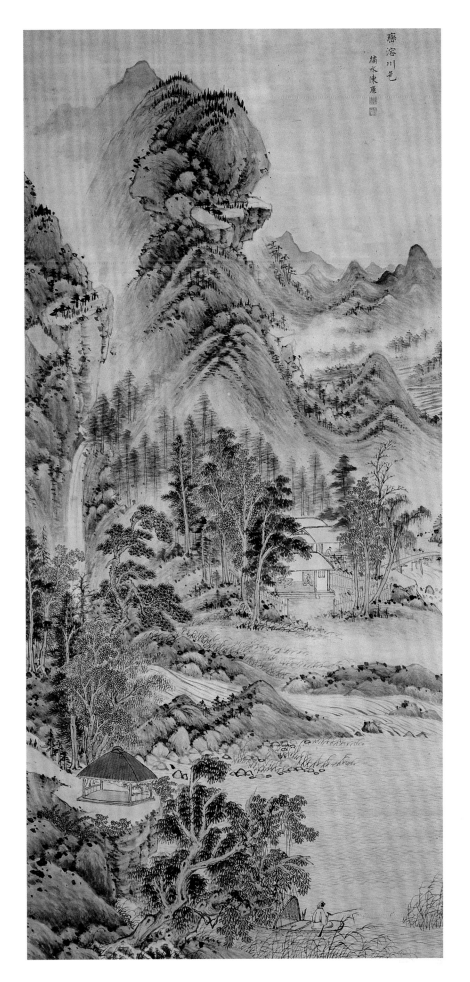

97

陳廉　秋山聳翠圖軸
紙本　設色
縱239厘米　橫107.2厘米

Mountains with Verdant Trees in Autumn and Rivers I
By Chen Lian
Handscroll, colour on paper
H. 239cm　L. 107.2cm

圖繪層巒疊嶂，流泉折迴，紅葉燦
燦。山石皴法點苔，用筆細密精到，
從元王蒙法度中來。

本幅自識："秋山聳翠。繡水陳廉"。
鈐"陳廉"（朱文）。"無矯"（白文）。

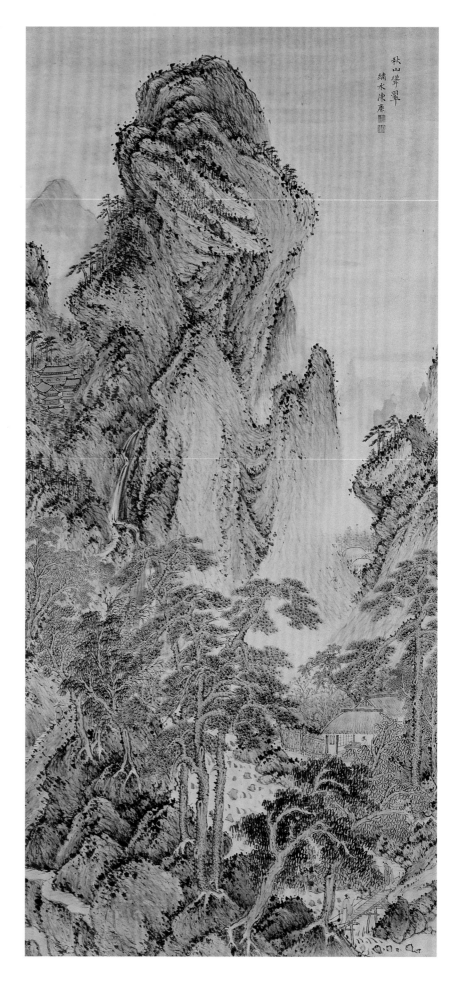

98

陳廉　岩居積雪圖軸
紙本　設色
縱239.5厘米　橫107.2厘米

Mountains Residence in Winter
By Chen Lian
Handscroll, colour on paper
H. 239.5cm　L. 107.2cm

此圖繪長松雪嶺、山塢人家，意境清
寂。在畫法上追蹤北宋李成，其用水
墨暈染法遍染天空、溪流，以顯示白
雪皚皚，是畫家師法古代傳統藝術創
作的一種體現。

本幅自識："岩居積雪，己巳冬十月
望。繡水陳廉畫"。鈐"陳廉"（朱
文）、"無矯"（白文）。

己巳為明崇禎二年（1629）。

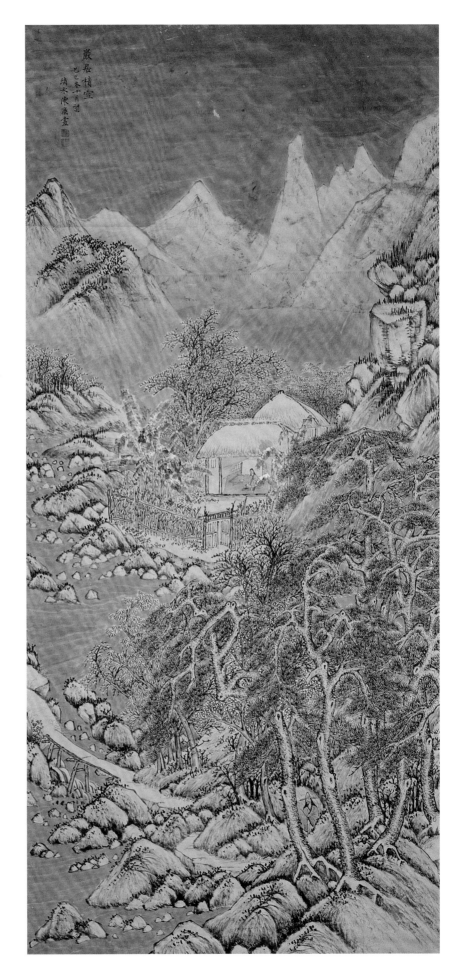

葉有年　山水圖扇
金箋　墨筆
縱18.1厘米　橫57.7厘米

Landscape
By Ye Younian
Fan leaf, ink on gold-flecked paper
H. 18.1cm　L. 57.7cm

葉有年，字君山，南匯（今屬上海市）人，一作華亭（今上海松江）人，生卒不詳。孫克弘弟子，善山水，畫風近趙左，他曾遍訪名山大川，甚得助力。入清後隱居石筍里，年八十餘尚作畫不輟。

此圖採取兩岸夾一河的三段式構圖，繪老乾枯枝，秋水一帶，成功地營造出深秋水濱的蕭索氣象。筆墨疏簡渾厚，為畫家代表作之一。

自識：“壬戌秋日寫似庭宇詞丈。葉有年，鈐“有年”（朱文）。

壬戌為明天啟二年（1622）。

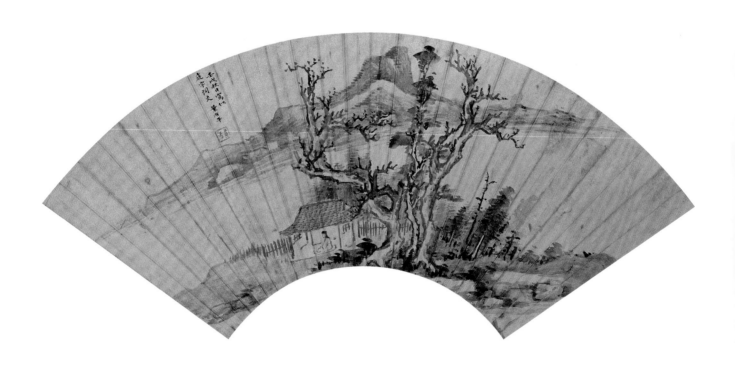

100

葉有年　山水圖扇
金箋　設色
縱18.1厘米　橫48.3厘米

Landscape
By Ye Younian
Fan leaf, colour on gold-flecked paper
H. 18.1cm　L. 48.3cm

圖繪遠山近水，樹木蒼鬱，草堂掩映其中。用筆皴擦極少而以暈染為主，墨法亦極簡淡，形成了全圖清遠幽淡的境界。

自識：“癸亥小春日寫似見老詞丈。葉有年。”鈐“君山氏”（朱文）。

癸亥為明天啟三年（1623）。

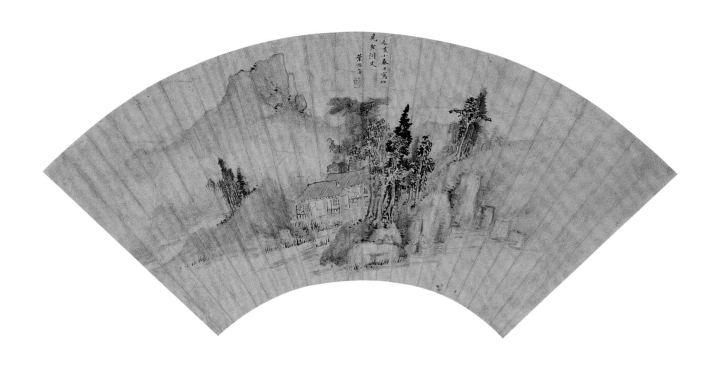

101

葉有年　山水圖冊
紙本（八開）　墨筆或設色
縱27.4厘米　橫20.8厘米

Landscapes
By Ye Younian
Album of 8 leaves, ink or colour on paper
Each leaf: H. 27.4cm　L. 20.8cm

此冊各頁分別繪不同的風情景色，構圖平穩，行筆蒼勁。設色濃淡相宜，富於變化，表現出物象層次之向背。人物雖只為點景，形態亦極生動有趣。是作者晚年佳作。

第一開，設色繪綠柳坡岸，風帆急行。鈐"字君山"（朱文）。

第二開，設色繪雲山村落，農人擺渡。印同上。

第三開，設色繪山溪淙淙，水榭臨流。印同上。

第四開，設色繪疏林高隱，鈐"有年"（朱文）、"字君山"（白文）。

第五開，墨筆繪雲山縹渺，古剎隱觀。印同上。

第六開，設色繪江南漁村，鈐"有年"（朱文）。

第七開，設色繪岩洞探幽，鈐"有年"（朱文）、"字君山"（白文）。

第八開，墨筆繪雪景寒林，自識："壬寅春日寫。葉有年"。印同上。

壬寅為清康熙元年（1662）。

101.1

101.2

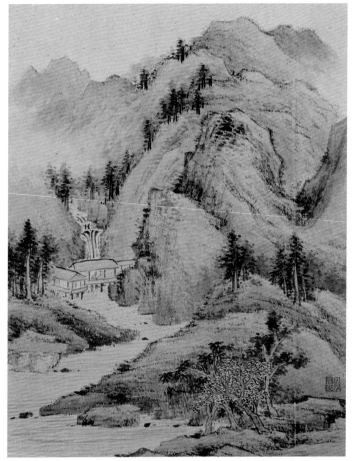

101.3

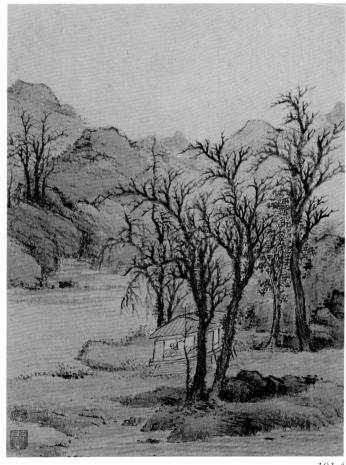

101.4

101.5

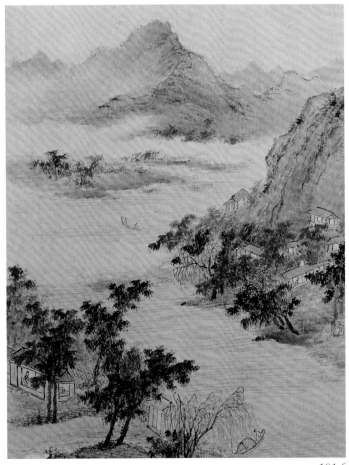

101.6

101.7

101.8

102

葉有年　花苑春雲圖軸
絹本　設色
縱170.6厘米　橫62厘米

Mountains Shrouded in Spring Clouds
By Ye Younian
Hanging scroll, colour on silk
H. 170.6cm　L. 62cm

圖繪一河於山間蜿蜒，山際煙雲流
潤，樓閣亭臺錯落掩映。通幅施以花
青，筆柔墨潤，構圖繁密，其溫雅秀
潤的風格與董其昌設色山水畫法頗有
相通之處。據載，葉有年曾為董其昌
代筆，此圖可窺見其端倪。

本幅自識：“花苑春雲。葉有年”。鈐
“葉有年印”（白文）、“君山氏”（白
文）。 另董其昌題識：“故人家立桃
花岸，直到門前溪水流。玄宰”。鈐
“董其昌”（朱文）、“太史氏”（白文）。
右下角鈐收藏印“郭氏珍藏”（白文）。

蔣藹　雪山垂釣圖軸
紙本　淡設色
縱130.3厘米　橫23.5厘米

Fishing by the Snowy Mountains
By Jiang Ai
Hanging scroll, light colour on paper
H. 130.3cm　L. 23.5cm

蔣藹，字志和，華亭（今上海松江）
人，生卒不詳。善畫山水，為沈士充
高足。畫法蒼勁多用渴筆，規摹唐、
宋皆能神合，為松江繪畫之後進。

此軸採用高遠式構圖，畫面雪峰高
聳，下端叢樹溪水，一人垂釣於小舟
中。以淡墨線勾勒山形，稍加皴染，
用筆蒼勁凝重。人物姿態刻畫生動，
富有生活情趣。所繪樹石，畫法頗似
沈士充，當是作者師從沈士充後的作
品。

本幅自識：“己卯清和月寫。蔣藹。”
鈐“志和”（朱文）、“蔣藹”（朱文）。

己卯為明崇禎十二年（1639）。

蔣藹　山水圖扇
金箋　設色
縱16厘米　橫50.5厘米

Landscape
By Jiang Ai
Fan leaf, colour on gold-flecked paper
H. 16cm　L. 50.5cm

此扇所繪山水筆墨嚴謹，設色淡雅，意境清幽。《明畫錄》記蔣藹"畫山水師沈士充，蒼勁似之"。從此扇所繪樹石筆墨之蒼渾，可見一斑。

自識："癸巳秋七月既望，似粹宇先生寫。蔣藹。"鈐"致和"（朱文）。

癸巳為清順治十年（1653）。

畫史無蔣藹生卒年記載，本卷所收幾幅作品署紀年僅書干支而無年號。沈士充的畫作最早是明萬曆四十六戊午（1618）所繪，蔣藹師從沈士充，其作品不可能早於其師。本卷以此為根據，序列蔣藹五件有干支紀年的作品，由此亦可知蔣主要的藝術活動時間為明末至清康熙初年。

105

蔣藹　長松峻壁圖軸
金箋　墨筆
縱92.5厘米　橫43.9厘米

Pines and Cliffs
By Jiang Ai
Hanging scroll, ink on gold-flecked
paper
H. 92.5cm　L. 43.9cm

此圖是蔣藹為祝玉翁七十壽辰而作。
繪峻壁層疊，長松挺立，寓意高壽。
所繪山巒峭壁皆由豎石排列而成，山
石以渴筆側鋒出之，略加皴染，顯示
出山石的堅硬質感，再襯以金箋底
色，氣勢非凡。

本幅自題：「長松峻壁。癸卯春日寫
祝玉翁先生七袠初度。雲間蔣藹。」
鈐「蔣藹字志和」（朱文）。

癸卯為清康熙二年（1663）。

蔣藹　長林嘯詠圖扇
紙本　設色
縱16.3厘米　橫51厘米

Reciting Poems in Forest
By Jiang Ai
Fan leaf, colour on paper
H. 16.3cm　L. 51cm

圖繪山水古樹，意境蕭索清寧。畫面佈置疏密有致，筆墨蒼秀，設色淡雅明靜。在構圖和筆墨運用上受沈士充畫風的影響較為明顯。與《長松峻壁圖》相比，蔣藹繪製此扇，主要出自蘇松、雲間派的畫法，因而沒有了那種排疊的山石畫法習氣。此扇當為晚年之作。

本幅自識：〝長林嘯詠。庚戌冬日寫似楚如老年翁。蔣藹。〞鈐〝致和〞（朱文）。

庚戌為清康熙九年（1670）。

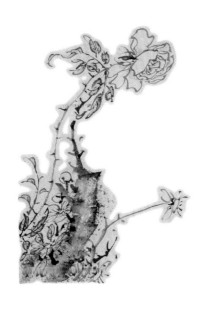

附錄

圖10　董其昌　仿古山水圖冊

第一開："唐楊昇《峒關蒲雪圖》見之明州朱定國少府，以張僧繇為師，只為沒骨山，卻不落墨。嘗見日本畫有無筆者，意亦唐法也。米元章謂王晉卿山水似補陀巖，以丹青染成，王洽止潑墨瀋，兩種法門皆李成、董源以前獨擅者"。鈐"董玄宰"（白文）。

第二開："今日過武塘，是吳仲圭故居，稱梅花巷者。仲圭自號梅花和尚，實居士也。畫學巨然，字學懷素，皆受和尚法，故云。初仲圭與盛懋同巷對宇，人多持金帛詣盛求畫，仲圭之家閬如也。"家人以為謫，仲圭曰："待二十年後自有定論。已而盛之聲價果遜。至今三百年猶爾。辛酉三月廿三日識"。鈐"董玄宰"（白文）。

第三開："惠崇，宋詩僧，建陽人也，在巨然之前，畫學王維，特工妍麗，如詩家溫、李輩香奩集，文生於情者。東坡、山谷嘗題其小景，余所見有京口陳氏《江南春卷》及鄞朱定國所贈巨軸《早春圖》"。鈐"董玄宰"（白文）。

第四開："鴻乙草堂，明皇嘗令人就圖之。鴻乙畫入神品，與右丞伯仲，《嵩山十誌》各有楚詞，至宋時李伯時作圖，令諸名公書其詩，人各一景。秦少游、僧參寥、米元章皆與焉。余見之項氏者亦十體，不顯名姓，謝時臣亦臨一本，第得其位置耳。唐人用墨高簡，意到而筆不到，所以妙絕"。鈐"董玄宰"（白文）。

第五開："倪迂畫學馮覲，覲，《宣和畫譜》所載，宋宦官也。覲畫世無傳本。倪迂自題謂得荊關遺意，豈諱言覲

耶？張伯雨題云：'能與米顛相伯仲，風流還只數倪迂，應將《爾雅》蟲魚筆，為寫喬林怪石圖'。最為迂叟吐氣。大都倪高士之畫學馮覲，如朱晦翁（熹）之書學曹孟德（操），皆不問其師承也。倪迂書學《黃庭內景經》，《內景經》倪氏物也"。鈐"董其昌"（朱文）。

第六開："米元暉《瀟湘圖》余得之項玄度，有宋人題跋甚夥。朱晦翁亦一再見，後有王宗常敍諸跋卷人出處之概，書品亦佳。沈石田自題七十五歲方得一睹，以快平生，為米卷第一"。　又小字題："多不作點，只有墨破凹凸之形。樹木屋宇皆精工，都畫勾雲，亦變體也。元暉凡再題數百字"。鈐"其昌"（朱文）。

第七開："元季四大家惟王叔明仕於國初，為泰安州倅，何元朗記有《雪圖》，作於齊郡者是也。倪雲林題有筆精墨妙語，又云：'澄懷觀道宗少文，臨池學書王右軍。王侯筆力能扛鼎，五百年來無此君'！推挹至矣。於北宋諸家無所不摹，尤善右丞法"。鈐"董玄宰"（朱白文）。

第八開："瀟灑營丘水墨仙，浮空出沒有無間。爾來一變風流盡，誰見將軍設色山。無數青山落照邊，遙知風雨不同川。此中有句無人認，送與襄陽孟浩然。二絕句皆東坡題畫之什，深得畫家三昧，方能為是語，米老不如也"。鈐"董玄宰"（白文）。

圖11　董其昌　山水圖冊

董其昌冊後自題："余於畫道不能專詣，每見古人真蹟，

251

觸機而動，遂為擬之，久則遺忘，都無所得。若欲今日為之，明日復然，不能也。冊葉小景不下百本，不知散何處，不曾相值。此冊為聖莱所藏，異時舟次晉陵，過從把玩。其與我周旋，如忘忽憶，亦一快事。癸亥閏十月廿二日，董其昌題"。鈐"董氏玄宰"（白文）。

陳繼儒冊後題跋："文人之畫，不在蹊徑而在筆墨。李營丘（成）惜墨如金，正為下筆時要有味耳。元四大家皆然。吾觀玄宰此冊，所謂一真許勝人多多許，彼借名贋行者，望崖而反矣。眉公題"。鈐"眉公"（朱文）、"一腐儒"（白文）。

圖20 董其昌 山水圖冊

第一開對題："王叔明畫淹有前人之長，尤師王右轄，吾家《青弁圖》為平生得意第一。其昌書"。

第二開對題："趙文敏有《水村圖》，藏於婁水王奉常家，余仿其意。其昌"。

第三開對題："唐人作設色山都無皴法，余見楊瑄《崆關蒲雪圖》，以意擬之。其昌"。

第四開對題："趙文敏《鵲華秋色卷》，作華不住山，其形如此。其昌"。

第五開對題："米老畫派出吾家北苑，當其工細不減李思訓，余見《竹溪峻嶺圖》。其昌"。

第六開對題："黃鶴山樵學王右轄，雖繁實簡，簡者更不可及也。其昌書"。

第七開對題："歈麋磨作池思，網鋪盈地，參取巨師禪，堂堂大人相。其昌"。

第八開對題："此亦仿關全，人以為倪元鎮，倪亦出於關，第少加嫵媚耳。其昌"。

第九開對題："炊煙連積靄，隱隱見松亭。亭中有靜者，單讀淨名經。其昌"。

第十開對題："馬扶風（琬）學黃子久，得其皮骨，所未得者韻耳。韻在髓之上。其昌"。

圖30 孫克弘 文窗清供圖卷

（1）"敦復堂。山玄膚，割紫莈，星霣魄。石抱脢，蒼水使者佩失琚，山鬼環守目睢盰，內藏一升，白龍饗之，凌霄躍，雙梟舊，迅八極，遊清（疑落一字），山玄膚，玉為徒。雪居。"

（2）"予家敦復堂所蓄"

（3）"異書中凡天壤間草木珍奇，靡不殫述，今人以耳目所及，欲概造化之理，皆妄也。前輩言，朱竹始於關壽亭，不知何昉、東坡亦效為之。然戴凱之謂沉澧間有赤竹（此字或為衍文）白二竹，白薄而曲，赤厚而直。今亦不知有白，寧必其無赤耶？"鈐"克弘"（白文）。

（4）"鄭所南名思肖，思趙也。所南言：'南，宋頑民也。生平寫蘭不寫地，紀年不紀元。'所畫蘭必什名僧道士，不落北人手。予嘗謂所南翁蘭，有微子麥秀、湘累江籬之痛云。"鈐"叟堂"（白文）。

（5）"仿鄭所南筆"鈐"雪居"（朱文）

（6）"陳文東書法出入二王，宋仲溫草法不離張芝，然其自得處亦各頓悟。文東真字酷似歐陽詢，機軸又自《樂毅論》來。宋自其《遺經（此字為衍文）教經》入。宋昌裔去懷素不遠，如晴雲捲舒。章炳如在陳宋之間，筆意出入章公瓘，盤根錯節。陸顧行精神不化，曹士望化而未神，沈民則神情散朗，民望張弓發矢，正在用力。范桂椒肌勝於肉，陳祭酒強勢有屈曲，黃汝中得之粗豪，然此數公者皆吾郡之良也。"

（7）"仿馬遠筆"鈐"赤霞"（白文）

（8）"老眼生花貧病侵，綠蔭門巷晝沉沉。小窗筆研閑緣在，猶把花枝細對臨。"鈐"雪居"（白文）"貧而樂"（朱文）。

（9）"松化石。婺州永康縣松林，馬自然為僊在上。一夕大風雨，松忽化為石，仆地，悉皆新截，大者徑二三尺高，有松節枝脈，土人運而為坐，且至有小如拳者，亦堪置几案間。"鈐"雪居士"（白文）。

（10）"鮮于伯機支離叟圖。支離叟者，鮮于氏虎林新居直寄亭之古松也。高不滿尺，覆地數十弓，輪困離奇如偃蓋，奇形怪狀，不可殫舉，因取莊周語，號曰支離叟，蓋

取無用之用，亦同然者，非特形似而已。允執甫"。鈐
"克弘"（朱文）。

(11) "層巒疊嶂，煙雲出沒，數家茅屋，隱隱在阿堵中，
要須識其趣者，則先得於心思，寓意於筆端，託諸卷素，
李廣見伏虎而射，其精誠已能貫之金石，如臥嗜山水者，
不可不知此理。長夏避暑涼雲洞漫書。"鈐"孫克弘印"
（白文）。

(12) "寶晉齋"

圖34　孫克弘　百花圖卷

(1) "濃香折麝臍，細葉秀鶴頂。東風故飄颻，薰人醉不
醒。雪居。"鈐"孫允執氏"（白文）。

(2) "漫憑風月丹青裏，喚醒羅浮夢斷魂。雪居"印同上。

(3) "渥顏雪後呈丹色，艷質凝寒露寶光。雪居"印同上。

(4) "春暖名花發，東風灑玉欄。幾回嬌顫影，妃子立雕
盤。雪居。"印同上。

(5) "色流三湘勝，香飄九畹春。雪居。"印同上。

(6) "露滴蕊期疑蘸墨，霞鋪枝上落流丹。雪居。"印同
上。

(7) "山窗時浥露，香靄暗薰人。雪居。"印同上。

(8) "翡翠裁初就，莊生夢已通。美人莫輕撲，只恐損花
叢。雪居。"印同上。

(9) "幽花散繁蕚，莖葉何青青，秋庭露將曉，月中明列
星。雪居。"印同上。

(10) "金粟搖明月，天香上下浮，吟人一杯酒，吸盡廣寒
秋。雪居。"印同上。

(11) "瑤臺月冷傍寒玉，空谷春深貯素娥。雪居。"印同
上。

(12) "人遠綠窗靜，春酣白日長。清妍自堪惜，不是玉肌
香。雪居弘製。"鈐"孫允執氏"（白文）"二千石長"（朱
文）。

圖58　宋懋晉　仿古山水圖冊

第一開，自題："京口陳氏所藏《秋莊放鴨圖》，因卷首
為元人誤題"溪山春曉"四字，跋者無慮數十人，俱因其
誤而誤之。余嘗見文太史仿此圖，題仿惠崇筆，則知惟太
史能賞此惜乎無其跋也。今在黃石家。懋晉。"鈐"明之"
（聯珠朱文）。

第二開，自題："趙幹學洪谷子，當與展子虔並驅。懋
晉"鈐"明之父"（白文）。

第三開，自題："米元暉筆。懋晉。"鈐"明之父"（白
文）。

第四開，自題："趙伯駒《桃源圖》起手一段。宋懋晉
仿"。鈐"宋明之"（朱文）。

第五開，自題："再仿迂翁。"鈐"宋懋晉印"（白文）。

第六開，自題："仿李晞古，晉。"鈐"宋明之氏"（白
文）。

第七開，自題："此唐人王洽潑墨法，其後米家父子為其
子孫。懋晉"。鈐"明之父"（白文）。

第八開，自題："郭河陽派自營丘而其丘壑變化無窮，故
一時稱為李郭。懋晉。"鈐"宋懋晉印"（白文）。

第九開，自題："仿黃鶴山樵。懋晉。"鈐"明之父"（白
文）。

第十開，自題："李營丘當時推畫聖而獨為海岳所擯。蓋
以其全用行筆而無逸氣，故耳。懋晉。"鈐"宋明之氏"
（白文）。

圖59　李流芳　山水圖冊

第一開，設色。自識："李流芳"，鈐"長蘅"（白文）。
對開自題："曾與印持諸兄弟醉後泛小舟，從斷橋而歸，
時月初上，新堤柳枝皆倒影湖中，空明摩蕩，如鏡中復如
畫中，久懷此胸臆。今日畫出，真是畫中矣。一笑。李流
芳。"鈐"李流芳印"（白文）、"長蘅"（白文）。

第二開，墨筆。鈐"李流芳"（白文）、"長蘅"（白文）。
對開嚴衍題詩。

第三開，設色。自識："李流芳作。"鈐"李流芳印"（白

文）、“長蘅”（白文）。對開宋珏篆書題詩。

第四開，墨筆。自識：“李流芳”。鈐“李流芳”（白文）。對開自題：“余去年在法相，有送友人詩云：十年法相松間寺，此日淹留卻共君。忽忽送君無長物，半間亭子一溪雲。時與孟陽方迴避暑竹閣，連夕風雨，泉聲轟轟不絕。又有題扇頭小景一詩云：‘夜半溪閣響，不知風雨歇。起視杳靄間，悠然見微月’。一時會心，都不作何語，今日展此，亦殊可思也。庚申二月大佛寺倚醉樓燈下題。流芳。”鈐“李流芳印”（白文）、“長蘅”（白文）。

第五開，設色。自識：“李流芳寫”。鈐“李流芳印”（白文）、“長蘅”（白文）。宋珏篆書題詩。

第六開，墨筆。自識：“泡庵畫”。鈐“李流芳印”（白文）。鑒藏印“甲寅人”（朱文）。對開陶鶴鳴題詩。

第七開，墨筆。自識：“慎娛居士畫”。鈐“李流芳”（白文）。對開雪樵居士題詩。

第八開，墨筆。自識：“仿米家筆意，流芳”。鈐“李流芳印”（白文）。對開自題：“三橋龍王堂，望湖西諸山，頗盡其勝，煙林霧嶂，映帶層疊，淡描濃抹，頃刻百態，非董巨妙筆，不足以發其氣韻。余在小築時呼小槳至堤上，縱步看山，領略最多。然動筆便不似甚矣。氣韻之難言也。予友程孟陽湖上題畫詩云：風堤霧塔欲分明，閣雨縈陰兩未成。我試畫君團扇上，船窗含墨信風行。此景此時此人此畫俱屬可想”。鈐“長蘅”（白文）。

第九開，墨筆。自識：“流芳”。鈐“李流芳印”（白文）。鑒藏印“希逸”（白文）。對開自題：“嶺折泉逾落，天寒木易凋。欲當山豁處，高結小團瓢，慎娛居士題”。鈐“李流芳印”（白文）、“長蘅”（白文）。

第十開，設色。自識：“慎娛居士作於檀園吹閣”鈐“李流芳印”（白文）、“長蘅”（白文）。對開宋珏題詩。

第十一開，墨筆。自識：“李流芳”。鈐“李流芳印”（白文）。對開陶鶴鳴題詩。

第十二開，墨筆。自識：“戊午冬日仿雲林筆意，流芳”。鈐“李流芳印”（白文）。鑒藏印“進簣山房”（朱文）。對開陶鶴鳴題詩。

圖73　趙左　山水圖冊

第一開：墨筆，自識：“原上讀書。趙左。”鈐“趙左之印”（白文）。收藏印“錢樾鑒賞”（白文）。陳繼儒五言絕句對題。鈐“眉公”（朱文）、“一腐儒”（白文）。收藏印“天泉閣”（朱文）。

第二開：設色，自識：“峭壁青林。趙左”鈐“趙左之印”（白文）。收藏印“錢樾鑒賞”（白文）。陸應陽七言詩對題。鈐“伯生氏”（白文）、“陸應陽印”（白文）。

第三開：墨筆，自識：“雲林小景。趙左”。鈐“趙左之印”（白文）。收藏印“錢樾鑒賞”（白文）。陳繼儒五言絕句對題。鈐“眉公”（朱文）、“一腐儒”（白文）。收藏印“天泉閣”（朱文）。

第四開：設色，自識：“蘆洲柳岸。趙左”。鈐“趙左之印”（白文）。收藏印“錢樾鑒賞”（白文）。陸應陽七言詩對題。鈐“伯生氏”（白文）、“陸應陽印”（白文）。

第五開：墨筆，自識：“鼓枻水村。趙左。”鈐“趙左之印”（白文）。收藏印“錢樾鑒賞”（白文）。陳繼儒七言詩對題。鈐“眉公”（朱文）、“一腐儒”（白文）。

第六開：設色，自識：“夏木垂陰。趙左”。鈐“趙左之印”（白文）。收藏印“錢樾鑒賞”（白文）。陸應陽七言詩對題。鈐“伯生氏”（白文）、“陸應陽印”（白文）。

第七開：設色，自識：“溪山漁隱。趙左。”鈐“趙左之印”（白文）。收藏印“錢樾鑒賞”。陳繼儒五言絕句對題。鈐“眉公”（朱文）、“一腐儒”（白文）。

第八開：設色，自識：“遠浦歸帆。趙左。”鈐“趙左之印”（白文）。收藏印“錢樾鑒賞”（白文）。陸應陽七言詩對題。鈐“伯生氏”（白文）、“陸應陽印”（白文）。

第九開：設色，自識：“秋山蕭寺。趙左”。鈐“趙左之印”（白文）。收藏印“錢樾鑒賞”（白文）。陳繼儒六言詩對題。鈐“眉公”（朱文）、“一腐儒”（白文）。收藏印“燕賞齋”（白文）。

第十開：設色，自識：“山居幽賞。趙左”鈐“趙左之印”（白文）。收藏印“錢樾鑒賞”（白文）、“瘦仙審定真跡”（朱文）等。陸應陽七言詩對題，款署：“陸應陽書，時年八十有三”。鈐“伯生氏”（白文）、“陸應陽印”（白文）。